中国传统音乐文化研究

古维迎 著

西北大学出版社
·西安·

图书在版编目（CIP）数据

中国传统音乐文化研究 / 古维迎著 . -- 西安 : 西北大学出版社，2024. 9. -- ISBN 978-7-5604-5489-4

Ⅰ . J605.2

中国国家版本馆 CIP 数据核字第 2024NG5102 号

中国传统音乐文化研究
ZHONGGUO CHUANTONG YINYUE WENHUA YANJIU

古维迎　著

出版发行　西北大学出版社
（西北大学校内　邮编：710069　电话：029-88302621　88303593）
http : // nwupress.nwu.edu.cn　　E-mail : xdpress@nwu.edu.cn

经　　销	全国新华书店
印　　刷	北京厚诚则铭印刷科技有限公司
开　　本	787×1092 毫米　1/16
印　　张	11.5
版　　次	2024 年 9 月第 1 版
印　　次	2024 年 9 月第 1 版
字　　数	206 千字
书　　号	ISBN 978-7-5604-5489-4
定　　价	68.00 元

本版图书如有印装质量问题，请拨打电话 029-88302966 予以调换。

前言

中国传统音乐文化，是中华民族文化宝库中的瑰宝。它不仅承载了中华民族的智慧和情感，也反映了社会的发展和变迁。随着现代通信技术的进步和全球化的发展，世界各国音乐文化之间呈现出多元交流的趋势，在为我国音乐文化带来启发的同时，也对我国传统音乐文化的传播造成了一定的冲击，使一些传统音乐面临传承的困境。对此，有关人员应当对中华民族传统音乐文化进行系统研究，促进中国传统音乐文化在现代社会传播与发展，使这些宝贵的音乐文化遗产得以保存和发扬。在此背景下，笔者在翻阅大量书籍和相关研究后，撰写出《中国传统音乐文化研究》一书。本书从中国悠久的音乐历史以及广阔的地域文化背景出发，深入挖掘中国传统音乐的精髓。通过对中国传统音乐体系的解读，展现传统音乐的多样性，揭示其深厚的文化底蕴。

本书共有六章。第一章首先论述了中国传统音乐的整体面貌，包括其概念、属性特征以及研究范围，以便读者对传统音乐有一个大体的认识。第二章回顾了中国传统音乐文化的发展历程，从先秦到明清，探讨各个历史时期对音乐文化的影响和贡献，尤其是着重分析了历史事件、社会背景对音乐形成和发展的影响。第三章在前文的基础上对中国传统音乐文化体系进行了拆解，将其分为民间音乐文化、文人音乐文化、宫廷音乐文化三个方面，并探讨了这些音乐文化在传统音乐体系中发挥的作用和重要性。第四章按中国地区的划分，将传统音乐文化分为东北地区传统音乐文化、西北地区

传统音乐文化、西南地区传统音乐文化等七类。通过比较不同地域的音乐风格、乐器使用及表演传统，让读者了解到地域对音乐风格的深远影响。第五章针对传统音乐文化的美学价值展开详细的探讨，分析了其审美价值和审美表现，凸显中国传统音乐在美学领域的独特之处。第六章聚焦中国传统音乐文化的传承和发展问题。通过研究传统音乐的传承价值、传承途径，探讨传承和保护音乐文化遗产的有效策略。

 本书具有以下特点：第一，兼具全面性与深度。本书从多个方面对中国传统音乐进行详尽分析，包括概述、历史沿革、构成体系、地区差异、美学研究以及传承问题，从多个角度全面展示这一文化的丰富内涵和复杂性。第二，文化对比与审美探索。第四章比较不同地区的音乐文化，第五章深入探讨音乐的美学理论，通过文化对比和审美探索，揭示中国传统音乐的多样性和美学特点。第三，具有启发性。本书不仅适合学术研究者和专业人士，也能给广大音乐爱好者和文化研究者以启发。内容设计符合不同读者群体的需求，尽可能满足更多读者的需要。

 由于笔者水平有限，书稿难免存在一定的缺陷，恳请同行专家与广大读者批评指正，提出宝贵意见，以便笔者不断改进与完善。在撰写本书的过程中，笔者受到同行以及亲友的许多支持，在此表示感谢。希望本书能够为相关研究者提供一定的借鉴，为完善中国传统音乐文化的研究贡献绵薄之力。

<div style="text-align:right">

作 者

2024 年 7 月

</div>

目 录

第一章 中国传统音乐概述 1
第一节 中国传统音乐的概念界定 2
第二节 中国传统音乐的属性特征 3
第三节 中国传统音乐学的研究范畴 12

第二章 中国传统音乐文化的历史沿革 17
第一节 中国传统音乐文化的开端 18
第二节 商周时期的中国传统音乐文化 22
第三节 秦汉魏晋南北朝时期的中国传统音乐文化 26
第四节 隋唐时期的中国传统音乐文化 31
第五节 宋元明清时期的中国传统音乐文化 38

第三章 中国传统音乐文化的构成体系 49
第一节 民间音乐文化 50
第二节 文人音乐文化 57
第三节 宫廷音乐文化 65

第四章 中国不同地区的传统音乐文化............75
- 第一节 东北地区传统音乐文化..................76
- 第二节 西北地区传统音乐文化..................85
- 第三节 西南地区传统音乐文化..................94
- 第四节 华东地区传统音乐文化..................102
- 第五节 华中地区传统音乐文化..................110
- 第六节 华北地区传统音乐文化..................115
- 第七节 华南地区传统音乐文化..................122

第五章 中国传统音乐文化的美学研究............131
- 第一节 中国传统音乐文化的审美价值..................132
- 第二节 中国传统音乐文化的审美表现..................137

第六章 中国传统音乐文化的传承研究............143
- 第一节 中国传统音乐文化的传承价值..................144
- 第二节 中国传统音乐文化的主要传承途径..................151
- 第三节 中国传统音乐文化的其他传承策略..................167

参考文献..................175

第一章 中国传统音乐概述

世界上所有的民族都在以不同的方式努力地弘扬和传承着本民族的音乐历史与文化，中国也不例外。中国传统音乐文化凝结了各民族、各地区、各社会阶层的人的艺术理念与音乐才华，以其独特的历史背景、创作群体、形态特征、传承方式、文化底蕴，在世界音乐宝库中独放异彩。本章将对中国传统音乐的概念界定、属性特征以及中国传统音乐学的研究范畴加以概述。

第一节　中国传统音乐的概念界定

"中国传统音乐"这一术语是在近现代才出现的。在 1840 年以前，提到"中国音乐"即默认为中国传统音乐。随着 1840 年后西方文化的传入，受西方音乐技术与理论熏陶的中国音乐家开始创作出与古典风格迥异的音乐作品，这标志着"中国音乐"范畴的扩展。为了区分根植于中华传统文化的音乐与受到西方影响的现代创作，20 世纪二三十年代起，"国乐"一词被用来专门指称那些源自古代并历经发展演变的传统音乐；而"新音乐"则特指结合了西方音乐形式与表现手法的创新作品。简言之，中国传统音乐是相对于受西方影响的新音乐而言的，两者相互映衬，共同展现了中国音乐的多元风貌。[①]

传统音乐与新音乐的核心差异在于其艺术表达中的文化身份和音乐特质。例如，19 世纪末 20 世纪初的学堂乐歌，尽管植根于中国教育体系，但其音乐结构和风格深受西方音乐影响，因此不能归类为纯粹的传统音乐。同样，《牧童短笛》这首钢琴曲，尽管融入了民族音乐的素材，但由于其载体——钢琴，并非中国传统乐器，因此也不能被视为传统音乐的一部分。相比之下，像北京琴书这样的艺术形式，即使在近现代形成，因遵循了中国固有的说唱艺术传统，而被认定为传统音乐。传统音乐的代表作，如琵琶曲《霸王卸甲》和《十面埋伏》，不仅体现了中国特有的音乐语言，还承载着深厚的历史文化底蕴，这些因素共同决定了它们的传统属性。综上所述，中国传统音乐的定义涵盖使用本民族的艺术形式和创作方法，反映本民族的文化特色。它既包括了经过时间洗礼、世代相传的古老作品，也包括了当代创作中符合民族文化特征的新作品。

中国传统音乐种类十分丰富，存世作品数量丰富，表现形式多姿多彩，音乐特征尤为鲜明，文化价值极为独特，是世界音乐文化遗产中能彰显中国文化特色的弥足珍贵的财富。

[①] 王秀庭，杨玉芹，邹玖妹：《中国传统音乐传承与发展探论》，山东人民出版社，2015 年，第 2 页。

第二节 中国传统音乐的属性特征

一、传承性

传承意味着传递与接续,是人类确保文化——从知识到技艺,从哲学思维到日常习惯及伦理标准,能够通过教学与接收的过程持续存在、进化和革新的活动。这一过程不仅是历史演进的体现,更是社会动态的组成部分,它不仅发生在个体间,还深深根植于家庭、社群、民族甚至更为广阔的公众领域中。传承是文明存续与进步的关键因素,对于推动文化的发展和深化至关重要。中国传统音乐是中国传统文化的重要组成内容,它在长期的发展演变过程中也具有这种传承性:一方面有赖于传授者的讲授、示范;另一方面还须继承者的领悟、习得。这是一种双向的行为方式,因此,仅有传或仅有承不能称其为传承。

中国传统音乐的传承方式可做多种分类。首先,从传承的载体看,可分为书面方式与口头方式两种。书面的传承是指运用不同记谱法记录音乐的传承方式。我国记谱法种类繁多,计有文字谱(古琴)、减字谱(古琴)、唐代敦煌谱、宋代俗字谱、燕乐半字谱、元代方格谱、明代三弦天干谱,以及宫商谱、律吕谱、瑟谱、工尺谱、南管谱、二四谱、西安古乐谱、曲线谱、笛乐谱、锣鼓谱等。口头传承,即通过听觉记忆而非书写记录的方式传递音乐,这种模式在传统音乐的传承中占据重要地位。通常,书面传承常见于文人音乐、宗教音乐或宫廷音乐等较为正式的音乐类型中,而口头传承则更多地与民间音乐相关联。值得注意的是,即便是采用书面记录传递音乐的音乐流派,口头传授同样是传承过程中不可忽视的一环。在中国传统音乐中,乐谱往往只提供音乐的基本框架,实际的演奏细节和韵味需要通过师傅对徒弟的直接指导——"口传心授"来传达,被称为"谱简腔繁"。因为只有这样,才能深刻理解音乐的精神内涵,确保音乐的精髓得以完整保存和发扬。其次,从传承的社会阶层看,可分为官方与民间两种。官方的传承主要是指由统治阶层、政府部门主导的传承,这种类型主要传承的是精英文化。历代统治阶层都将音乐作为教化手段,因而设有各类官办传承机构,如周代大司乐、汉代乐府、唐代教坊梨园等。这些机构的设置,对中国传统

音乐的传承起到了重要作用。从民间的层面来看，主要传承的是大众文化，如中国传统音乐的主体——民间音乐。这是一条更为重要的传承渠道。不少古代音乐文化由于朝代的变迁和战争的破坏等原因逐渐失传，但是，民间这一传承渠道却像一条源源不断的河流，保存着不少古代音乐文化遗产。最后，从传承者的从业方式看，可分为专业与业余两种。专业方式的传承，就是职业艺人的传承。这类艺人包括历代的宫廷乐师，或王族、诸侯和大庄园主私人家班中的伎乐艺人，抑或是以卖艺为主的戏曲曲艺班社中的各类表演者。他们以歌舞伎乐、戏曲曲艺等为业，将毕生精力致力于中国传统音乐的传承。业余方式的传承，是指广大民众在工作之余，通过演奏或演唱传统音乐来寻求乐趣，既可自娱自乐、陶冶情操，又能参与各种民俗庆典。无论是职业艺人的专业演绎，还是普通爱好者的业余表演，都在中国传统音乐的延续与发展中扮演着至关重要的角色。

中国传统音乐的传承特点可用"移步不换形"来概括。"移步不换形"，是京剧大师梅兰芳先生早年（20世纪50年代初）谈及京剧改革时提出的[1]，用来指京剧音乐发展的基本规律。"移步"就是音乐上的发展变化，"不换形"则指在发展变化的同时保持原有曲调的基本框架与基本风格。例如，京剧音乐在发展演变过程中，既要有所发展、创造，以适应不同剧目和不同时代听众的要求；又要保持其基本风格不变，听起来还像京剧，以适应听众的审美习惯。简而言之，京剧音乐的发展既要有新鲜的美，又要有熟悉的美。到了20世纪80年代，著名音乐学家黄翔鹏先生将"移步不换形"这一京剧音乐的传承特点引申为中国传统音乐的传承特点。[2]

二、民俗性

民俗是指民众生活中普遍存在且意义重大的社会现象，从古至今，中国各地区、各民族在历史长河中孕育出了多样化的风俗习惯。这些风俗既是特定社会生活方式的独特展现，反映了民众的价值观、生活习惯及对生活的哲学思考，同时丰富的民俗文化活动又凝聚了特定时代、民族及地区的文化精神与社会风貌。在民俗音乐中，人们既能窥见特定时期和地区社会图景的真实写照，又能深切体会

[1] 冯光钰：《熟悉中的新鲜 新鲜中的熟悉——从梅兰芳的"移步不换形"说开去》，《音乐探索》2007年第1期。
[2] 蔡际洲：《中国传统音乐概论》，上海音乐出版社，2019年，第7页。

到某个民族（或区域）人民的情感特质和个性风采。也就是说，音乐成了连接过去与现在，沟通心灵与社会的桥梁。

民俗音乐与民俗活动密不可分，它依附民俗传统而生，随风俗的变迁而演变。诸如婚礼时的喜庆之歌、出嫁时的哭嫁旋律、祭祖仪式中的庄重吟唱、丧礼上的哀婉调子，以及各式吹奏打击乐章、叙事吟唱和舞蹈表演，无一不是随婚丧喜庆等传统仪式萌发、流传。尤其在某些民族的重大节日里，如少数民族的火把节、花儿会、歌圩、三月街、四月八等，年轻男女通过情歌对唱、竞歌比赛及笙笛合奏等形式交流情感，这些民俗音乐不仅是节日庆祝的核心内容，更借助节日平台展示与传承。

从另一视角审视，音乐活动对丰富各民族风俗习惯和促进民俗的演变产生了深远影响。在汉族、满族、朝鲜族、维吾尔族、高山族、藏族、壮族、苗族、瑶族、侗族、布依族、傣族、彝族等多个民族中，音乐不仅是婚丧喜庆、节日欢聚中不可或缺的元素，就连龙舟竞赛、迎宾送客乃至建筑施工等日常活动中，也常有音乐的伴奏，以烘托气氛。由此可见，民俗与民间音乐彼此交织、相互促进，共同构成了多彩的民族文化景观。

历史不断演进，民风习俗亦随之变迁，根植于这些习俗中的音乐自然也会经历相应的演变。有些音乐与民俗活动共生共荣，持续发展且广受欢迎；有些因新习俗的兴起而催生出全新的音乐形式；还有些随特定习俗的消亡而在现实中渐渐消失。不过，那些独具艺术魅力的民俗音乐，即便脱离了原生的民俗场景，其美学价值与历史认知意义也不会因此而减损。这是因为，某些民俗音乐如同时光的印迹，记录了一个时代的社会面貌，能够生动地重现过往的生活情景。即使孕育这些音乐的社会基础和文化环境已不复存在，它们作为凝固的艺术成果，依然能在人们的文化生活中持久留存，成为传统音乐延续与创新的重要基石，不会轻易被现代社会的洪流所淹没。

三、稳定性

稳定性是指中国传统音乐在发展过程中体现出的基本保持原貌的一种特性。它体现了中国传统音乐"不换形"的一面。

由于半封闭的内陆环境，"述而不作，信而好古"的儒家思想等，中国传统音乐尽管历经了几千年的历史发展，其基本面貌却依然稳定。以往，人们大多认为中国古代音乐已经完全失传，但实际上，按照"移步不换形"的发展演变规

律，延续至今的传统音乐依然保存着古代音乐一些最基本的内容。据新时期以来我国民族音乐学界的研究，人们可以从现存"活态"的传统音乐中，找寻到若干古代音乐的"余绪"。例如，湖北兴山音乐工作者王庆沅在田野工作时发现，兴山县及神农架一带有一种音律奇特的"三音歌"，其历史面貌至少可以追溯到800多年前的宋代。

四、时代性

中国传统音乐在其长期的历史演进中展现出鲜明的时代特性。各类传统音乐形式在发展中，无一例外地承载并反映了不同历史阶段与文化语境下的独特印迹。聆听当代人演奏的古琴曲《流水》，能从中感受到春秋时士人亲近自然、寄情山水的豁达情怀；聆听当代人演唱的"白石道人自度曲"，能从中感受到南宋士人心中的悲凉。关汉卿的《窦娥冤》从元代开始流传了几百年，至今仍是许多地方戏曲中深受老百姓喜爱的经典剧目。世事沧桑，经典中国传统音乐所特有的艺术生命力依然焕发着生机，陶冶着人们的情感世界。中国传统音乐就像一条奔流不息的大河，承载着中国不同时代的历史、政治、经济、文化、社会、信仰、艺术的多元信息，滋润着中华民族子孙的精神家园，可以说，中国传统音乐既是当代的，也是历史的。

五、变异性

变异性是指中国传统音乐的发展变化，体现了其"移步"的一面。中国传统音乐的变异性可从历时和共时两个角度来看。

其一，历时的变化。从诗经、楚辞、汉乐府、魏晋南北朝"清商乐"、隋唐歌舞大曲，至宋元诸宫调、南北曲、明清时调小曲等，这些不仅仅是音乐体裁形式的变化，还体现了音乐形态特征上的种种发展。由于历史的不可逆性，更由于中国古代音乐记录手段的匮乏，当代人在认识不同历史时期的音乐形态特征时遇到了不少困难。但是，随着"古曲考证"和"古谱解读"工作的开展，以及从活态音乐入手进行的"逆向研究"，这方面可供参考的资料和新的成果日渐增多。

其二，共时的变化，具体表现在四个方面：第一，在不同地域中的变化。除各地土生土长的传统音乐具有不同的地域性特征之外，同一种音乐在不同地区也会由于不同原因而产生地域性变化。这种情况在民歌中叫作"曲调家族"，或

"同宗民歌",在戏曲音乐中则被称为"声腔系统"。无论是"同宗"还是"系统",它们在基本曲调上既有共同特征,也有地域性变化。例如,民歌《茉莉花》,江苏的《茉莉花》委婉缠绵,河北的《茉莉花》热情开朗,东北的《茉莉花》粗放铿锵。第二,在不同流派中的变化。流派是指在传统音乐的某一特定种类的特定行当中,因不同风格特点而形成的派别。这也是中国传统音乐流传变异的一种情况。其中,最具代表性的是民族器乐、戏曲音乐和曲艺音乐中的各种流派。比如,古琴中的虞山派、广陵派;琵琶中的无锡派、平湖派、浦东派;京剧旦行中的梅派、程派,老生行的谭派、马派,等等。流派的产生,往往与师承关系、生理条件以及审美趣味等有关。同一基本曲调,流派不同,演奏、演唱的效果就大不相同。不仅在曲调上有细微差异,而且在韵味的处理上也各有追求。不同的风格流派,既构成了中国传统音乐丰富多彩的格局,也体现了其传承中的流传变化特点。第三,在不同阶层中的变化。这是指传统音乐在不同的社会群体中的流传变化情况。同是江南丝竹的演奏,城市居民的演奏显得细致、华丽,城郊农民的演奏则简朴、粗犷。同为南北直系后裔的昆曲与高腔,前者流行于文人士大夫阶层,故特别讲究"一唱三叹,妩媚婉转",而后者流行于普通民众之中,故"锣鼓伴奏,人声帮腔"。不少文人音乐中的词牌、曲牌,原系人声演唱,流入民间后则变为器乐演奏。有时不仅曲调发生了变化,就连曲牌名也因口头流传而发生了变化:【一江风】变为【一家巷】;【朱奴儿】变为【猪落耳】;【川拨掉】变为【穿不着】;等等。第四,在不同体裁中的变化。传统音乐的不同体裁,尤其是民间音乐的"五大类"之间从来都是相互影响、相互吸收的。例如,民歌《茉莉花》,在山西八大套(亦称晋北鼓乐)中仍然叫作《茉莉花》,但其形态则变成了具有器乐演奏特点的乐曲。

六、地域性

关于地域差异,早在汉代便有"十里不同风,百里不同俗"的表述,强调了即便在相近的空间范围内,风俗习惯也会有所不同。同样,在音乐领域,民间流传着"岭前岭后声相异"的谚语,意指山脉两侧的音乐风格也可能截然不同。这种地域性在传统音乐中的体现尤为明显,即便在同一历史时期,我国不同地区也会孕育出各自独特的音乐类型和风格。以戏曲为例,从全国范围看,北方有京剧、豫剧、评剧、各种梆子戏,南方有越剧、赣剧、湘剧、滩簧、粤剧。由此可见,中国传统音乐具有鲜明的地域性。

七、理论性

一些学者认为，中国的文化观念有"早熟"的特点，这个特点也同样体现在中国的传统音乐观念上。①纵观中国音乐思想史，距今2000多年的春秋战国时期，中国的音乐思想就已经趋于成熟了。也就是说，这种思想观念具有强大的生命力，即具有历史的延续能力和对后世的渗透能力。

先秦的礼乐思想最突出的特点就是强调音乐的"功利性"，礼乐思想既规定了音乐的等级制度，还规定了音乐活动的礼仪要求，它集中体现在以孔子为代表的儒家音乐思想之中。孔子的音乐思想始终围绕着"礼"展开，"礼"是当时社会政治的主要内容。孔子的审美理想是"尽善""尽美"，他主张"美善合一"、合乎于"礼"。"思无邪"是孔子的审美准则，"无邪"是指不违背"礼"，"思无邪"即指非礼勿思。孔子崇"雅乐"放"郑声"，进行"正乐"活动，也是为了扶植礼乐。孔子十分重视音乐的社会功能，他认为音乐可以修身、治国，认为乐与礼相配合，可以使民众顺服，使等级统治可以维持。

被称为集儒家音乐思想之大成的《乐记》，重视音乐与人的情感的关系，认为音乐是外界事物触发人的情感活动而产生的。但它所强调的情感更侧重情感的教化作用，认为音乐既表现人的情感，又陶冶人的情感，从而最能感化人心，使人从善。从这个意义上说，音乐有益于个人的道德修养和国家的治世。正是基于这个出发点，《乐记》几乎用一半以上的篇幅来描述音乐的教化作用和政治作用，并认为"乐"最终是为政治服务，因此提出了"广乐以成其教"的命题。这种"乐教"思想，后来被宋代理学所继承。理学将"天理"（封建伦理纲常）提升到至高无上的地位，用以抑制"人欲"（人的各种生活欲望），妄图用禁欲主义思想维持封建统治。这种思想在音乐美学领域的典型代表就是周敦颐提出的"淡和"学说。儒家历来主张"中正和平"，道家历来主张"恬淡平和"，二者出发点不同，审美准则却相近。周敦颐从"无欲"的社会思想出发，融合二者而提出"淡而不伤、和而不淫"的审美观，与二者都有不同。儒家的"中和"准则还允许音乐抒发适度的哀怨之情；道家包括嵇康所主张的"恬淡平和"，是出于人的本性，是为了养生而提出来的。而周敦颐主张"淡和"说，只是为了用"淡和"之乐去消除人们的欲求，平息人们的躁动，以便使封建社会免遭"贼君弃

① 张丽丹：《中国民族音乐及其与传统文化的交流》，新华出版社，2021年，第7页。

父,轻生败伦,不可禁者矣"的厄逆。正如杨荫浏先生所说,周敦颐所谓"淡和"音乐,只能是古代的统治阶级为了达到统治人民的目的而自己创作的音乐,这种"淡和"的音乐思想充分体现了封建阶级保持旧秩序的愿望。

"乐教"的观念在魏晋时期受到以嵇康为代表的文人的批判,嵇康之所以提出"越名教而任自然"的口号,从反面来看,正是因为在当时的社会音乐观念中,尤其是官方的音乐观念中,用"名教"来束缚音乐的自然属性是相当有势力的。"名教"是儒家倡导的封建伦理纲常,也就是"礼"。正因为当时社会的"乐教"观念盛行,才迫使嵇康提出反潮流的思想。人们常说嵇康以反叛的姿态体现在思想舞台上,所谓"反叛",意味着它的正面仍然是"乐教"盛行的社会环境。

宋元以后,从理论上来说,"乐教"思想并没有得到传承,既没有出现比《乐记》更加系统的著述,也没有出现像宋明理学那种对乐教进行发展的理论,只是周敦颐的"淡和"观念对明清"琴论"产生了影响。但是,理论上的沉默并不意味着观念的沉默,相反,只有当一种传统观念被人们认定是天经地义的时候,人们才不会对它进行理论上的研究。"乐教"思想也一样,虽然宋元以后没有再出现较为系统的理论,但这种观念明显地体现在明清的音乐实践中,特别是宫廷音乐中。例如,明代的宫廷音乐,分为郊庙、朝贺、宴飨三类,这三类都是为统治阶级政治活动而设;清代的宫廷音乐分为祭祀、朝会、宴飨和巡幸四种,它们也同样是为统治阶级政治活动而设。其中的歌词或强调皇帝与神明的关系,或是歌颂皇帝的词句。

八、连续性

由于地理环境、社会政治及学术思想的连续性发展,中国传统文化整体具有连续性的特点。这种连续性的文化环境,也使中国固有的传统音乐形态一直延续至今。随着考古科学发现,许多古代文献上记载的有关中国传统音乐的史料都有了实物证明。

古琴音乐是中国古代器乐的典型形式,先秦时期的史料就有关于古琴的记载。例如,《尚书》中说"搏拊琴瑟以咏";又如,《诗经》中有"琴瑟在御,莫不静好",以及"琴瑟之友""如鼓琴瑟"的诗句描述。史料虽然具有考据价值,但在史料编撰的过程中很难保证它准确无误,所以当湖北随县出土战国琴以后,中国古琴音乐的悠久历史才得以确定。

古琴音乐作为中国古老的音乐文化，在中国历史上一直没有中断过。它虽然也有变革和发展，但最基本的风格特征一直保持至今。历代古琴演奏者对古琴音乐的发展作出过不同的贡献，并且为后人留下了大量的琴谱和有关古琴演奏的理论，这可以说是中国传统音乐中最丰富也是最宝贵的财富。据统计，现存唐宋以来的谱集共有 100 多种，不同的传曲有 600 多首，3000 多个传谱和 1000 多条解题及 300 多首琴歌。① 古琴音乐的历史，可以说最能体现中国传统音乐连续性的特点。

连续性的含义不只是延续和保存，更是继承与发展，只有发展才能真正表明事物在历史进程中得到延续。假如把某种文化形态只当作古董保存下来，那么它必将随着历史的推移而失去生命力和现实的文化价值。古琴有着非常悠久的历史，之所以在历经 2000 多年后依然具有强大的艺术力量，其重要原因是历代琴人不断用新的观念去发展和改造它。湖北随县出土的战国初年的古琴与长沙马王堆出土的古琴，与后世流传的琴就不一样，其中最突出的差别是当时的琴还没有加上徽位，和现代古琴的形制也不一样，这都说明古琴在发展。

九、功能性

中国传统音乐在发展过程中，由于语言、环境、经济、文化的大同，在社会功能方面具有相通的特征。它表现在：在民俗、宗教、礼仪、祭祀活动中，音乐成为这些活动的必要组成部分，与活动不可分割。音乐不仅仅是人们抒发情感、愉悦身心的艺术形式，在社会生活中还担当着沟通人与神灵、沟通人与自然、规范人伦礼仪、教化人格道德、传播历史文化、传授自然知识等各种社会功能。中国传统音乐的这些社会功能既具有全世界普遍的文化内涵特征，又具有本民族、本地域独特的文化内涵特征。中国的说唱和戏曲，几百年来一直是中国老百姓喜闻乐见的大众艺术。普通老百姓对中国历史事件、历史人物能有所了解，对世间真善美与假丑恶能正确分辨，对宽厚仁爱、忠孝节义能生发崇尚之心，与听说唱、看戏曲是分不开的。可见，传统音乐在大众的平凡生活中发挥着重要的作用。

① 郝志宇，郭风：《中国音乐风格的流变与呈现》，中国书籍出版社，2021 年，第 11 页。

十、阶级性

阶级性体现在同一历史时期、同一地理区域、同一民族背景下,不同社会阶层拥有不同的传统音乐形式和作品。以清代的汉族社会为例,文人学士倾向于欣赏古琴曲和诗词配乐;城市中的工商阶层在工作之余,可能会演奏十番锣鼓等音乐;而在田野山林中,农民阶层更常唱起山歌、茶歌和田歌,劳动时则会唱起扛木号子、打夯号子等劳动歌曲。因生活环境和文化背景的差异,不同阶层在音乐的选择、旋律的创作、节奏的运用、节拍的把握以及表演方式上都有显著的不同。

十一、流派性

流派性指的是在相同的年代、地域、民族和阶层中,出现的多个拥有相似音乐特性的艺术家群体。以京剧为例,旦角中的梅兰芳、程砚秋、尚小云、荀慧生,生角中的高庆奎、谭鑫培、余叔岩、杨宝森、马连良、周信芳,以及花脸中的裘盛戎、方荣翔等,他们基于各自的生理条件和个人审美偏好,对京剧的传统音乐进行了个性化的发展与创新,创立了各自独具特色的唱腔流派。

十二、集体性

中国许多传统音乐,尤其是地方音乐都是个体与集体智慧的结晶。这与人们通常所说的创作存在着巨大的差异,就拿号子来说,人们在参与集体劳作的时候齐声进行有节奏的歌唱,使得大家一同用力、步调一致,同时调动工作激情。[1] 这就是中国传统音乐的集体性最为典型的例子。因此,很多传统音乐都没有确切的创造者,它是广大人民群众集体合作的结果。

[1] 褚晓冬:《中国传统音乐文化多元探究》,中国水利水电出版社,2017年,第3页。

第三节　中国传统音乐学的研究范畴

中国传统音乐学是一门专注于探究中国悠久音乐传统的学科。它与民族音乐学有交集，但在概念界定上有所区分，特别是为了避免与西方早期"民族音乐学"的定义混淆——后者特指非本民族音乐的研究领域，学术界将聚焦本国传统音乐的研究命名为"传统音乐学"，以明确其研究范畴和特色。[1] 民族音乐学应该是用民族学的方法来研究音乐，其对象可以是任何民族，不仅研究音乐本身，而且研究产生这种音乐的文化脉络，也就是把音乐置于文化脉络中进行研究。具体来讲，中国传统音乐学的研究范畴大致如下。

一、中国传统音乐形态学

"形态学"这个词是黄翔鹏先生和赵宋光先生在讨论音乐信息的电子技术应用与有关电子计算机储存编码问题时创造的，该名词源于生物学中的形态学，是对有关生物体形态上的遗传、变异问题的研究。

黄翔鹏先生认为，借用"形态学"这个词汇来研究音乐的民族特点有客观依据：不同门、属的生物体都有外在形态特征及其遗传变异的问题，而在不同民族的音乐中也有不同音乐表现形态及其流传变化的问题。[2] 这个借用来的词汇有利于对不同民族的音乐进行比较研究。

使用"形态学"这个词的必要性还在于音乐的各种表现形态向来没有总的概念：音高和律制问题属于律学范畴，在物理学中成为音响学的一个分支；音阶、调式、节奏、节拍、旋律型等问题属于基本乐理范围；音色、音高、律制、音阶、音域等问题和乐器的调弦法、孔位相关时，又属于乐器学范围；旋律型、节奏型、句法等问题和语言音韵相关时，又属于语言音乐学范畴；句法结构、曲式、调性布局等问题又属于作曲法或曲式学范围。事实上，中国传统音乐学研究

[1] 王耀华，杜亚雄：《中国传统音乐概论：汉》，福建教育出版社，1999年，第10页。
[2] 黄翔鹏：《关于民族音乐学及其他》，《中国音乐》1987年第1期。

所涉及的问题还会超出这五个方面的内容。采用"形态学"这个词，有利于研究者从总体上把握传统音乐现象中各种表现手段、表现形态的民族特点。

黄翔鹏先生在《关于民族音乐形态学研究的初步设想》一文中还把以上提到的这些问题归纳为传统音乐的乐律学（包括乐器学）研究、语言音乐学研究、曲式学研究三个课题，进而为中国民族音乐形态学提出了如下基本定义："中国民族音乐形态学是以中国传统音乐为对象，从音乐形态学一般理论所触及的各个方面，研究其艺术技术规律与民族特征的学科。当一般的音乐形态学旨在探寻音乐形态的普遍原理时，中国民族音乐的形态学研究旨在探寻民族的特殊规律。这种探寻不仅有利于民族传统的继承与革新，并将对音乐形态学一般理论的基本原理作出自己的贡献。"从上述定义可以理解，民族音乐形态学主要探讨的是音乐艺术的技术法则及其民族特性，它致力于从传统音乐的外部分类和音乐种类的研究中提炼出具有普遍性的民族特征规律。这一学科不仅关注音乐本身的构造与表现手法，同时被置于民族学、人类学、地理学和民俗学的广阔背景下考量，为音乐理论和实践提供跨学科的理解和参照。

二、中国传统音乐美学

音乐美学是试图阐明作为艺术的音乐的特殊审美本质的学问，中国传统音乐美学则是阐明中国传统音乐的特殊审美本质的学问。不言而喻，传统音乐学的所有分支学科都隐含着对于传统音乐这一对象的本质的探讨，即音乐美学的思考暗含于全部音乐学中，只是作为独立学科的音乐美学使它明朗化并赋予其学问性的认识，探讨音乐的形成原理，进而从音乐的创作、演奏、欣赏（表现和理解）、内容与形式、样式等音乐现象中探讨审美价值。

先秦是中国从奴隶制向封建制过渡的社会大变动的时代，出现了思想解放、百家争鸣的局面。老子、孔子、庄子、荀子等哲学家提出了"道""气""象""妙""味""美""兴""观""群""怨""涤除玄鉴""心斋""坐忘""道通为一""观物取象""立象以尽意""化性起伪"等范畴和命题，为整个中国古典美学的发展奠定了哲学基础。

魏晋南北朝至明代是中国传统音乐美学的发展时期。美学家们围绕着审美意象这个中心，对人类的审美活动及其规律展开了多方面、多走向、多层次的探讨、研究和分析。在音乐美学方面提出了"形""神""情""景""虚""实""气象""意境""韵味""情理"等范畴以及"得意忘象""声无哀

乐""传神写照""迁想妙得""凝神遐想，妙悟自然，物我两忘，离形去智"等命题，创造和积累了大量的理论财富。

清代被视为中国传统音乐美学的归纳阶段。在此期间，王夫之构建的以审美意象为核心的美学体系，以及叶燮提出的以"理""事""情""才""胆识""力"为关键因素的美学框架，成为标志性的理论成就。这两种体系均对音乐美学的深化与拓展产生了深远的影响。

近代以来，中国学者对音乐美学的研究表现出浓厚的兴趣，他们投入大量精力，旨在系统地审视、评价、整合与革新中国传统音乐美学，通过借鉴西方视角来深化对我国音乐传统的理解和表达。

三、中国传统音乐史学

中国传统音乐史学致力于解析从古至今传统音乐现象的演变轨迹。长期以来，音乐史研究者的核心挑战在于提升学科的严谨性和学术性。他们通过整理史料，依据时间序列、朝代更迭或社会变迁阶段，采用叙述性手法，力求勾勒出我国各历史阶段音乐演进的全景图。近年来，研究趋势转向考察各时期的音乐美学观念对音乐艺术进化的影响，这一视角关注到了音乐赞助人变迁与音乐形式变革之间的关联，促使音乐史学与音乐美学深度交融。这种跨学科的探究不仅深化了人们对历史上各阶段传统音乐本质的理解，还为音乐史学领域的创新提供了动力。

对中国传统音乐史学的研究，可以从多种角度来着眼。如以通观各个历史时期传统音乐发展的概貌为特点的中国传统音乐通史，以深入研究某一历史时期的传统音乐发展状况为宗旨的中国传统音乐断代史，对某一民族、某一地区、某一乐种音乐发展状况及其规律进行深入研究的中国传统音乐民族史、地方史、乐种史，专门研究中国传统音乐体裁形式的历史变迁及其规律的中国传统音乐体裁变迁史，以乐器、乐制、乐人、乐社、乐律、乐理为研究对象的中国传统音乐乐器史、乐制史、乐人史、乐社史、乐律史和乐理史，以及对中国传统音乐教育的发展状况进行专题研究的中国传统音乐教育史等。

四、中国传统音乐乐种学

乐种学是近年来兴起的一门学科。袁静芳、董维松两位教授均有专论问世。

袁静芳的《乐种学导言》、董维松的《中国传统音乐学与乐种学问题及分类方法》对乐种研究多有涉及。袁静芳指出："历史上传承于某一地域（或宫廷、寺院、道观）内的，具有严密的组织体系、典型的音乐形态构架、规范化的序列表演程式，并以音乐（主要是器乐）为其表现主体的各种艺术形式，均可称为乐种。"[①] 乐种学作为一门专注于乐种理论框架、形态及其演进法则的音乐学科，其探讨核心围绕四大主题展开：首先，分析乐种在特定文化社会语境下诞生、成长、变异与演化的系统性模式；其次，研究乐种、乐种族群与乐种系列间的层级结构与美学特征；再次，探索乐种内蕴藏的传统文化遗产；最后，评估乐种在文化层面或文化潮流中的价值与定位。

该学科摒弃传统的单一维度思考，转而采纳多维视角，深化乐种的综合理解。一方面，通过并行比较，开展对同时期乐种的剖析，以揭示相似乐种家族的内在历时性特质与变迁规律，同时，依据乐种间的差异性，界定不同乐种模型与分类，梳理出各自的族谱与体系。另一方面，基于对现时乐种要素的详尽考察，结合历史文献、实物遗存、视觉艺术、记谱法、文字记载、乐器、民间传说、习俗与口头传承等资料，追溯乐种的历时性特征，从现存乐种挖掘历史文化的沉积，将其归入中国的文化传统脉络。

五、中国传统音乐结构学

中国传统音乐在长期的发展过程中，从单音到乐节、乐句、乐调，以及乐调与乐调之间的多层关系方面，形成了自身的特点。因此，对中国传统音乐在单音结构、乐句乐调结构以及诸多乐调之间结构关系方面的特点进行系统、深入研究，从而建设中国传统音乐结构学，也成为中国传统音乐学的一个重要范畴。由于音乐结构特点的形成与一定的语言、文学、历史、文化以及审美观念相关，所以在中国传统音乐结构学的研究中，不仅要研究音乐结构的一般性特点，还要研究不同时代、不同民族、不同地域、不同体裁形式、不同乐种的音乐结构的特殊性规律，进而研究音乐结构与文学、语言、文化、审美观之间的相互关系。

六、中国传统音乐乐器学

中国传统音乐乐器学是研究中国传统音乐乐器的起源、发展、演变、流传、

① 袁静芳：《浅草集》，上海音乐学院出版社，2005年，第224页。

派生及其结构、特性、制作工艺和材料,以及各种自然、社会、历史、文化成因的学问。它涉及考古学、史学、文化人类学、音乐学、分类学、声学、力学(物理、固体、流体、结构)、电子学、工艺学、材料学等学科。在中国历史文献中,被记录的乐器种类有上千个,其中不乏同名异形的现象。乐器的应用范围广泛,它们不仅是音乐表达和文化艺术展现、交流、传承的重要载体,还在日常生活和劳动场景中扮演着不可或缺的角色。这些丰富多样的乐器承载着深远的历史底蕴,其发展历程复杂且独特,遵循着一套专属的演化逻辑。因此,从科学原理上对中国传统乐器的结构和声学机制予以探明,从社会科学和自然科学的角度对中国传统乐器进行全方位的研究,成了中国传统音乐乐器学的重要课题。

七、中国传统音乐乐谱学

中国传统音乐乐谱学是对中国传统音乐的乐谱和记谱法及其所蕴蓄的乐学内涵、所体现的文化意蕴进行研究的学问。

中国传统音乐乐谱学的研究范畴大致包括以下部分:中国传统音乐曾经使用和正在使用的记谱法种类、特征、构成、解读,尤其是古谱解读;中国传统记谱法的形成发展与历史流变;中国传统记谱法与乐谱的功能、意义;乐谱与创作、表演的关系;乐谱的时代、民族、地域、流派特征;乐谱的乐学内涵、文化内涵、美学意蕴。

正是由于中国传统音乐乐谱学研究对象多样,研究范畴宽泛,具有多学科交叉的性质,所以在研究过程中,人们不仅要充分掌握有关记谱法、乐谱以及其他有关音乐学的资料、理论、知识和研究成果,还要了解和借鉴考古学、文字学、版本学、文化学、历史学、民族学、民俗学、书法绘画等诸多学科的相关资料、理论、知识和研究成果,以裨益古谱解读、记谱法与乐谱的历史流变、功能意义、乐学内涵、文化内涵的研究。对乐谱学的研究不但对音乐学研究、音乐艺术的创作表演实践活动起直接推动作用,而且可以为人类学、民族学、文化学、艺术学等学科提供有效的参照和有力的支持。

第二章 中国传统音乐文化的历史沿革

中国传统音乐文化的发展历程波澜壮阔，它源于远古的祭祀仪式，随着农耕文明的发展而不断丰富。可以说，中国传统音乐文化经历了从简单到复杂、从单一到多元的发展过程，与政治、经济、宗教、哲学等各个方面紧密相连，反映了社会的进步和民族的融合。因此，本章将从历史发展的角度出发，对中国传统音乐文化的历史沿革进行梳理，探讨不同历史时期传统音乐的特点。

第一节　中国传统音乐文化的开端

音乐作为艺术的表现形式之一，是古代中国社会生活的重要组成部分，它与宗教仪式、哲学思想、政治制度紧密相连，共同构成了中华文化的基石。中国传统音乐文化在塑造民族精神和文化认同中起着重要作用。因此，本节将追溯中国传统音乐文化的开端，对中国传统音乐文化的历史源头与最初的乐舞形式进行探讨。

一、中国传统音乐的历史源头

我国是世界上最早发展音乐文化的国家之一。距今8000多年至夏、商时期可以说是中国音乐文明的萌芽时期。在这一时期，我国从野蛮的原始社会发展至文明初现的奴隶制社会，呈现出新的发展形态。

（一）中国传统乐器

从考古出土的文物看，中国传统音乐文化的源头至少可以上溯到新石器时代。

第一，贾湖骨笛。1986—1987年，我国先后在河南舞阳县贾湖发现七音孔和八音孔的骨笛，共计18支。其中保存最完整的一支七音孔骨笛用简单的指法甚至可以吹出像河北民歌《小白菜》这样的曲调。由此可见，我国古代音乐文化的可考历史已有8000多年。

第二，河姆渡骨哨。1973年，考古学家在浙江余姚县（今余姚市）河姆渡遗址发现了几十支骨哨。它们只是一些小的骨管，只有两三个按孔，距今7000多年。对比发现，贾湖骨笛比河姆渡骨哨先进，又比河姆渡骨哨早1000年，这说明在我国广阔的土地上，传统音乐文化的发展是不平衡的。

第三，河姆渡古埙。在考古出土的乐器中，吹奏乐器埙占了很大比重，其中浙江余姚河姆渡出土的一音孔的古埙，距今6000多年，也有力证实了我国的音乐文化。

第四，上孙家寨彩陶盆。考古学家在青海大通县上孙家寨发现了一个距今

5000多年的彩陶盆。盆的内壁有三组舞者，每组五人，手挽手列队跳舞，舞姿优美。舞者头上有下垂的发辫或装饰物。这恰恰是我国乐舞悠久历史的印证，与古籍上记载的有关远古乐舞的传说相符合。

（二）有关起源学说

就我国古代文献有关音乐起源的传说与记载来看，中国传统音乐的起源主要有以下几种类型：

第一，巫术说。原始社会时期，人们为了在自然界中生存，必须与客观环境、自然灾害等做斗争。在不能够战胜自然之时，他们就幻想寻求神灵的支持，于是便出现了巫术。音乐便是从巫术中产生出来的，是原始人与神灵交流的语言。《吕氏春秋·古乐篇》载："昔古朱襄氏之治天下也，多风而阳气蓄积，万物散解，果实不成；故士达作为五弦瑟，以来阴气，以定群生。""昔阴康氏之始，阴多滞伏而湛积，水道壅塞，不行其原；民气郁阏而滞着，筋骨瑟缩不达。故作为舞以宣导之。"以上两段关于原始人与旱灾、水灾做斗争的传说，正是人们以音乐与神灵对话，从而寻求精神支持的例证，说明了原始音乐的重要社会功能，揭示了音乐的起源。

第二，娱情说。娱情说认为，原始人在捕获猎物后常常聚集在一起歌舞庆贺，以表达自己的情感，这就是音乐起源的另一个重要传说。从上孙家寨彩陶盆上的群舞图纹便能看出来。另外，《吕氏春秋·音初篇》中四段民歌起源的传说也支持了这一起源途径，其中"北音"一段描述道："有娀氏有二佚女，为之九成之台，饮食必以鼓。帝令燕往视之，鸣若谥隘。二女爱而争搏之，覆以玉筐。少选，发而视之，燕遗二卵，北飞，遂不反。二女作歌一终，曰'燕燕往飞。'实始作为北音。"

第三，模仿说。模仿说认为，大自然中的很多声音都是有规律的，如鸟类的鸣叫等。因此原始音乐的形成有可能与模仿鸟鸣有联系。古老的吹奏乐器骨笛和陶埙的发音就与鸟鸣非常相近，《吕氏春秋·古乐篇》中也有反映模仿大自然音响与鸟类鸣叫的传说："帝尧立，乃命质为乐。质乃效山林溪谷之音以歌……乃拊石击石，以象上帝玉磬之音，以致舞百兽。""昔黄帝令伶伦作为律……次制十二筒，以之阮隃之下，听凤凰之鸣，以别十二律。"

第四，劳动说。集体劳动产生之后，人们为了统一步伐，调整呼吸，创造了以劳动号子为代表的音乐，与其他音乐相比起源稍晚。关于音乐源于劳动生产过程的记载最早出自《吕氏春秋·淫辞》："今举大木者，前呼舆谞，后亦应之。

此其于举大木善矣。"《淮南子·道应》也有类似记载。

二、中国传统音乐的原始乐舞

（一）原始乐舞的产生

在原始社会时期，音乐更多的是和文学、舞蹈以及宗教交织在一起的。由于生产力低下，原始社会的人类不能正确地认识自然，所以形成了祖先崇拜、图腾崇拜等。他们相信，音乐会有一种超自然的力量，它能感动神灵，使自然听命于人。正因如此，当时人们常常运用集音乐、诗歌与舞蹈于一体的"乐舞"这一综合性艺术形式来表达自己对自然界力量、先祖以及图腾的崇敬之情。古代乐舞也由此成为原始时期最为突出的音乐形式。

相关文献记载了原始时期的乐舞。《山海经》记载："帝俊有子八人，是始为歌舞。"《尚书·益稷》描写到当时人们的舞蹈是"击石拊石，百兽率舞"。这些文字，在各种反映少数民族先民文化踪迹的考古文物，如云南沧源崖画、广西花山岩画、内蒙古阴山岩画等镌刻的舞纹图形中得到了印证。从这些考古资料中，人们可以逐步了解到原始时期乐舞的大致形式。然而，由于古人原始的思维模式和对象征符号粗浅的运用，这些乐舞文化的传达常常显得不够清晰，留有诸多未解之谜。

综上所述，原始社会里，诗、乐、舞交织一体，原始乐舞首先是社会文化的象征性符号，随后才体现为艺术的表达方式。

（二）原始乐舞的类型

原始社会时期的乐舞，主要有以下几种类型：

第一，典礼之乐。在原始社会的背景下，祭祀典礼作为关键的社会文化实践，不仅映射出部落群体的基础架构与人际纽带，还彰显了上层意识形态的信念与规范。以祭祖为核心的传统仪式，孕育并催化了原始艺术。这类艺术活动既承载着集体的文化认同，也深深浸润并塑造着社群的精神风貌。尽管历史文献的叙述难免带有主观印记，但作为文化遗产，这些文字不仅是对古代典礼体系的象征性反映，更是原始乐舞风貌的真实回响，成为连接过去与现在的文化桥梁。

第二，农事之乐。原始社会时期，乐舞创作深受农业生产的影响，由此催生了农事之乐，它是人们内心世界物质化和固化的体现。作为文化心理的表现形

式，农事之乐与农耕民族的意识、情感以及思维模式融为一体。在那些充满激情与神秘色彩的原始乐舞中，心灵的意图与本能的驱动力，理性的行动与情感的释放相互补充、协调一致，共同构成了原始艺术活动的审美形态。尤其是当这些驱动力集中体现在某个特定对象上时，其表达会更加鲜明和强烈。比如，"民以食为天"这一植根于农耕民族传统心理中的"厚生"理念，在古老的农事之乐中得到了集中而生动的展现。

第三，战争之乐。在中国的传统乐舞中，历来存在着文舞与武舞的明确区分。文舞通常与庄重的仪式庆典相联系，而武舞则更多地反映了军事冲突。在远古社会，氏族与部落、地域间的争斗频繁，古籍中大量关于古代战争的记载，透露了远古时代战争的残酷，勾勒出了一幅血雨腥风的历史画卷。诸如黄帝与炎帝的对决、黄帝与蚩尤的战役、颛顼与共工的冲突，以及尧舜禹时期与三苗的持久战，无一不证明了武力在社会历史进程中的普遍存在。在远古社会中，人们认为通过乐舞的形式，能够使敌人降服，因此创造了战争之乐。这种观念很可能源自原始人类的交感与互渗思维方式。这与原始部落里认为模仿狩猎场景的舞蹈能增强实际狩猎成效的想法类似，如跳干羽舞，古人相信它能在精神层面上震慑敌人，促使其顺服或投降。

第四，图腾之乐。图腾崇拜被人类学家认为是人类文明进化过程中很重要的一环，图腾主要代表了一种信仰体系和传统习俗，它体现了一个社群（通常是血缘群体）与特定实体（通常为动物或植物）之间的神圣或仪式性的联系。在氏族社会的背景下，原始图腾乐舞常作为巫术仪式和图腾崇拜的载体而存在，直接融入了氏族日常生活的方方面面。例如，黄帝氏族将云作为其图腾，这在某种程度上揭示了原始人类对其生存环境，尤其是与农业生产密切相关的天气变化的重视和敬畏之心。

第二节　商周时期的中国传统音乐文化

商周时期是中国传统音乐文化发展的重要阶段。这一时期，中国社会经历了从奴隶制社会到封建国家的转变，音乐文化也随之经历了从原始的歌舞到系统的礼乐制度的发展。因此，本节将深入探讨商周时期的中国传统音乐文化，以梳理清楚中国音乐史的发展脉络，从中汲取丰富的文化营养，为今天的文化创新提供灵感和借鉴。

一、商朝传统音乐文化的发展

商代的音乐可以说是巫文明。在盘庚迁殷之前，商朝的音乐文化还不发达，这可以从郑州二里岗等商遗址中发现的二音孔埙或三音孔埙得到证明。这一时期举行祭祀等重大活动时，常常由巫主持表演本部族的传统乐舞《桑林》和赞颂汤取代夏朝建立商朝的武功的乐舞《大濩》等。《左传》记载，传统乐舞《桑林》由用鸟羽装扮成玄鸟的舞师和装扮成简狄的女巫来表演，表演的是简狄吞食玄鸟卵而生商朝始祖契的具体过程。商代音乐正是由于带有浓厚的原始古风，所以显得粗野离奇、荒诞不经。

定都安阳后，商代音乐发展到盛期，这可以从安阳殷墟王室墓葬的各类乐器得到证明，这些乐器是成组的，饰有狰狞的饕餮、夔龙等纹样。这一时期，除了安阳商都及其邻近地区，一些偏远的诸侯国也出现了很多青铜乐器，如武丁进贡的编铙。

商代后期，乐器的种类繁多，制作工艺也非常巧妙，仅打击乐器就有多种形制，如铙、铎、磬和鼓等。铙最初是象征贵族权力的礼乐之器，以陶土制成，而商代的铙则都是青铜铸造，手持演奏或放在座上演奏。商代的磬有石制、玉制和青铜制等多种，按形制可分为两种：一种是单独的大磬，在安阳武官村殷代大墓发现的虎纹石磬就属于此类，它纹饰瑰丽、声音悠扬；另一种是编磬，一般都是三枚一套，在殷墟西区曾出土过五枚一套的编磬。商代的鼓的鼓身下面有鼓座，鼓身上面装饰羽毛。这些只是商朝全部乐器中很少的一部分，但也能表明当时的

音乐文化已经达到了一定高度。

二、西周时期传统音乐文化的发展

周朝是中国历史上非常重要的一个时期。具体而言，这一时期对中国传统音乐起到的作用体现在以下方面：

第一，音乐机构的出现。中国最早的音乐机构可以追溯到商以前的成均、瞽宗等进行音乐教育的场所，这也是音乐教育活动的雏形。而中国真正独立且完善的音乐机构是西周时期的"大司乐"，其职务包括音乐行政、音乐教育和音乐表演三方面。除少数领导和负责人由贵族担任外，大部分从事音乐创作和表演的人都是平民。"大司乐"培养的对象主要是贵族子弟，也有一些从民间选拔的青年。他们在13～20岁主要学习音乐美学理论、演唱艺术和舞蹈艺术，随着年龄的增长，某些学习项目有规定的先后程序。其目的主要是配合礼乐制度，更好地维护周王朝的最高统治。

第二，六代乐舞的形成。六代乐舞又称六乐、六舞或六大舞，是周代统治者用于祭祀的六个乐舞，传说由周武王的弟弟周公率领乐工在前朝乐舞基础上修订编成。《周礼·春官·大司乐》记载，六代乐舞包括纪念黄帝的《云门大卷》、纪念尧帝的《大咸》、纪念舜帝的《大韶》（亦称《九韶》）、纪念禹帝的《大夏》、纪念商汤的《大濩》与纪念周武王的《大武》。前四个属"文舞"，象征以文德定天下，后两个属"武舞"，象征以武功取天下。

第三，礼乐制度的设立。礼乐制度是西周初期由周公制定的。周代礼乐制度的基本内容主要有两条：一是规定用乐的等级，二是规定伴随礼的乐舞，基本上是雅乐。在礼乐制中，音乐被统治者作为限定等级制度的工具，成为以礼为中心的模式音乐。周代礼乐制度规定，社会不同的阶级所享受的乐舞以及伴奏乐队等，在规模和形式上都有着严格的限制和区别。例如，关于乐队、舞队的编制，《周礼·大司乐》中载有"王宫县，诸侯轩县，卿大夫判县，士特县"的规定。超出这些规格就是严重违法。另外，在所用乐器中，钟和磬得到最高的重视，被视为身份和权力的象征。这种与统治者制定的烦琐的礼仪相配合的音乐即称为宫廷"雅乐"体系，在漫长的社会发展过程中，一直占有一席之地。

三、东周时期传统音乐文化的发展

东周时期,即春秋战国时期,这一时期,诸侯争霸,战争频仍,由于生产力的发展和各地区之间交流增多,音乐文化也得到很大发展。

春秋战国时期礼崩乐坏,一方面,"王"的权益遭遇了各国诸侯的挑战,"文化下移"以及"郑卫之音"的兴起,引发了"雅乐"的危机;另一方面,也极大程度上促进了"钟磬之乐"的发展与传播。新乐的风靡使人们的审美观念发生了很大的变化,从而促进了社会形态的转型与新文化的纷纷涌现,开辟了中国历史上音乐文化空前大发展的新局面。这一时期形成了齐、楚、燕、韩、赵、魏、秦七国争霸天下的局面。各国诸侯先后称王,战争使群雄割据逐步走向大一统,形成了中原文化与四夷文化的相互交融。这一时期的音乐呈现出以下方面的特点:

第一,音乐理论的迅速发展。在音乐美学方面,出现了许多取向不同的观点:儒家的孔子、孟子等着重功利和情理;道家的老子、庄子等重视艺术和精神,他们的取向对中国音乐的发展影响深远。其中,儒家学派的创始人孔子认为"移风易俗,莫善于乐",强调音乐的社会功能,认为音乐对于建立正常的社会秩序以及改造社会风气有很大的作用。孔子的思想是完全从统治阶级的利益出发的,并对其后的儒家音乐思想产生重大影响;孟子提倡"王与民同乐",更强调人民的重要性;荀子系统总结了儒家的思想,并对其有了进一步的发展,且针对墨家的观点进行了针锋相对的批评。墨家学派的创始人和代表人物墨子提倡与儒家学派相对立的"非乐"思想,即反对音乐。他的观点从小生产者和劳动者的利益出发,认为音乐使"饥者不得食,寒者不得衣,劳者不得息",使统治阶级"弦歌鼓瑟,习为声乐,此足以丧天下"。他认为享受音乐就会劳民伤财、误政以至亡国,所以提倡"非乐""乐之为物将不可不禁而止"。道家学派的创始人老子最为著名的音乐美学思想是"大音希声",一方面是就"道"本身而言,另一方面是就合乎"道"之特性的音乐,即理想音乐而言。他追求一种自然无声的境界,认为"五色令人目盲,五音令人耳聋,五味令人口爽";庄子主张"无言而心悦",把音乐分为"天籁""地籁""人籁"三类,崇尚"听之不闻其声,视之不见其形,充满天地,苞裹六极"的音乐,反对人的主观作用。

第二,"郑卫之音"的广泛影响。在春秋战国时期,一种名为"郑卫之音"的民间音乐风靡一时,作为当时新兴民俗音乐"新声"的典型代表,它不仅在民

间深受欢迎，甚至渗透至宫廷深处。例如，赵烈侯因钟爱郑音，欲赐万亩良田给唱郑音的歌者；晋平公对"新声"情有独钟；魏文侯更是表示在聆听郑卫之音时不知疲倦；齐宣王则坦言自己只偏好世俗音乐。这些实例侧面印证了"郑卫之音"所具有的强大生命力及在社会上的广泛影响力。

第三，民间歌谣的出现。春秋战国时期，民间歌谣深深植根于社会的各个层面，基层劳动者经常通过歌谣来讽刺时弊、传递民间的声音，这展现了他们积极参与社会事务的一面。在日常生活中，一种以"相"为伴奏的歌唱形式颇为常见。"相"原指舂米或夯土时用以打节奏的工具，有时也被称作"舂牍"。《礼记·曲礼上》中有记载："邻有丧，舂不相。"这表明了这种歌唱形式在当时广泛流行。另外，荀子曾创作《成相篇》，歌词内容触及了当时的政治现状，进一步证明了民间歌谣在社会批评中的作用。

第四，《诗经》编撰成集。《诗经》是我国第一部诗歌总集。"诗"在古代原本是能够配合音乐演唱的诗歌，因此也被称为"歌诗"。《诗经》这部经典作品收集了从西周初期到春秋中期约500多年间的乐歌共计305篇。依据其形式和内容进行分析，《周颂》和《大雅》的大部分篇章应属西周早期的产物；《大雅》的小部分和《小雅》的大部分可能是西周末期的作品；《国风》的年代则较为模糊，因为民间歌曲在口耳相传的过程中，其原型往往会经历漫长的演变。《诗经》中的诗歌来源广泛，跨越了较长的时间段，但它们的韵律保持了一致性，这显然经过了后期的加工处理，可能与官方的"采诗"制度有关。在春秋战国时期，诗歌与音乐在社会活动中被广泛使用，同样有可能经历了改编或重新编排。孔子曾提到"吾自卫返鲁，然后乐正，《雅》《颂》各得其所"，据此认为，可能是他对《诗经》中《雅》和《颂》部分的整理，确保了这两类诗歌的正确归位和秩序。

第五，三分损益法的发明。春秋战国时期，乐律学领域取得了显著进展，主要体现在"三分损益法"的创立与应用上。依据"三分损益法"推算出的音律体系，被命名为"三分损益律"。其基本计算原理可概括如下：选定一段弦的长度作为基准音（始发律），然后按照2/3或4/3的比例系数依次缩短或延长弦长（通过先减损后增益，或者先增益后减损的方式），从而逐一确定其他音律对应的弦振动部分的长度。这一方法也常被称为"五度相生法"。[1] 在古代文献中，最早提及这一乐律的是《管子·地员篇》与《吕氏春秋·音律篇》。《管子》中

[1] 薛良：《音乐知识手册（四集）》，中国文联出版公司，1991年，第16-17页。

描述的生律过程仅限于五音（即五声徵调式）的计算；而《吕氏春秋》则详细列出了一个完整八度范围内十二个音阶位置的计算。《管子》采用的先增益后减损的生律顺序，而《吕氏春秋》采取的先减损后增益的方法，这两种不同的顺序会导致推导出的七声音阶结构出现差异。

第三节　秦汉魏晋南北朝时期的中国传统音乐文化

秦汉魏晋南北朝时期是中国传统音乐文化发展的关键阶段。这一时期，中国古代社会经历了从统一到分裂，再到局部统一的复杂过程，音乐文化也随之经历了从宫廷到民间、从宗教到世俗的多元化发展。秦汉时期，随着中央集权的加强，宫廷音乐受到了空前的重视。汉武帝时期，乐府的设立标志着官方对音乐文化的系统化管理和推广。魏晋南北朝时期，随着士族文化的兴起，音乐逐渐成为文人雅士交流思想、表达情感的重要媒介。这一时期的音乐，不仅在形式上更加丰富多样，而且在内容上也更加深刻地反映了社会变迁和生活的变化。因此，本节将对秦汉与魏晋南北朝时期传统音乐文化的发展进行相关论述。

一、秦汉时期传统音乐文化的发展

秦汉时期，传统音乐文化开始从钟磬乐向歌舞伎乐转变，中外音乐文化的交流丰富了汉族文化，从而产生了许多新的音乐艺术体裁，引入了许多新的音乐艺术形式和器乐。总的来看，秦汉时期的音乐艺术以观赏性和娱乐性较强的歌舞大曲为特征，达到了我国封建社会历史上音乐文化的第一个高峰期。具体而言，秦汉时期的音乐文化在中国传统音乐文化史上有以下几个主要贡献。

（一）乐府的建立

秦汉时期影响最大的音乐机构是乐府。乐府始建于秦朝，主要是管理乐舞演唱、乐舞教习的机构，但是"秦缺采诗之官，歌咏多因前代"，因此秦朝的乐府影响力并不是很大。

到了汉代，汉武帝在定郊祀礼乐时重建了乐府，扩大了编制，其规模曾经多

达 1000 余人，其中的各类乐人分工精细，除演奏者外，还包括了制造乐器的工匠。《汉书·礼乐志》载："采诗夜诵，有赵、代、秦、楚之讴。以李延年为协律都尉，多举司马相如等数十人造为诗赋，略论律吕，以合八音之调，作十九章之歌。"可见，此时乐府的职责更多的是广泛搜集民间歌谣并加以整理和发展，这一时期也是乐府最为兴盛的时期。

公元前 7 年，汉哀帝以乐府中"郑声兴"为由，对乐府机构进行了裁减，使乐府由盛变衰，但是乐府作为一种音乐机构，却在历史上一直长期存在并且影响深远。"乐府"一词也渐渐演绎成更为宽泛的含义：一是作为音乐机构的乐府本义；二是乐府机构采用过的诗歌，以及后人拟作的类似的诗歌；三是曾经和音乐有关的各种体裁的音乐，文学作品也有"乐府"之称。

乐府音乐在继承传统音乐的基础上，融合了民间俗乐和外来音乐元素，展现出独特的风格。汉代乐府不仅限于将文人赞颂功德的诗词谱成新曲、编成乐舞，更重要的是收集各地的民歌。这项工作使得民间音乐得以系统化和提升。汉朝统治者个人对地方音乐的喜好，直接影响了宫廷音乐对民间音乐的接纳和融合。《汉书·礼乐志》记载，汉高祖刘邦偏爱楚地的音乐；另外，宫廷乐舞《巴渝舞》的形式明显受到了南方少数民族乐舞的影响，这显示了汉族与少数民族文化交流的痕迹。同时，汉乐府音乐也吸纳了从西域传来的音乐旋律，进行改编和再创作，丰富了乐府音乐的类型。

（二）相和歌和鼓吹乐的出现

相和歌是汉代北方民间音乐的一种表现形式，源于最初的"徒歌"，即无伴奏的清唱，随后逐渐融入丝竹等乐器的伴奏，形成了更为丰富的乐歌样式。它与先秦时期以"相"作为节奏乐器的歌唱形式有着一定联系。在汉代，这种原始的"徒歌"能以"但歌"的形式得以保留，后者是一种没有乐器伴奏，仅靠和声增强表现力的歌唱方式，或许可视作相和歌发展的一个分支。相和歌的成熟形态为"丝竹更相和，执节者歌"，即歌唱与伴奏相互交织。随着伴奏乐队逐渐完善，最终包含笙、笛、节、琴、瑟、琵琶、筝 7 种乐器，为相和歌向歌舞形式的相和大曲转变提供了条件。相和大曲作为相和歌最完备的一种表现形式，结合歌唱、舞蹈与器乐演奏，构成了一种综合性的艺术表演，它遵循"艳—曲—趋（乱）"的结构模式："艳"通常为纯器乐与舞蹈的序章；"曲"是大曲的核心，特点在于声乐与器乐的交替呈现；"趋"（"乱"）则是歌诗演唱与舞蹈、器乐相结合的部分，节奏加快，气氛逐渐达到高潮。

鼓吹乐是在汉代北方游牧民族间兴起的一种音乐类型，其以打击乐器和吹奏乐器为主要构成部分。起初，鼓吹乐使用鼓、钲、箫、笳等乐器，并伴有歌唱。随着北方游牧民族迁徙至中原地区，他们的音乐与汉族的传统音乐交融，逐渐在各种社会活动中流行开来，并发展成为一种结构庞大、种类繁多的音乐形式。《汉书·叙传第七十上》记载道，秦末，班壹为了躲避战乱而逃往塞北，到了汉初，他凭借财富在边境地区显赫一时，出行时常常伴随旌旗和鼓吹乐。鼓吹乐最初被引入时，主要用于仪仗和军乐，作为马背上的音乐。随着时间推移，它在宫廷和民间产生了多样化的乐队组合，并传播至南方。鼓吹乐根据其演奏形式的不同，分为鼓吹和横吹两大类，具体有"黄门鼓吹"（专为宫廷演奏的鼓吹乐）、"骑吹"（适合骑马时吹奏的音乐）、"短箫铙歌"和"箫鼓"等表演形式。当时，鼓吹乐在音乐生活中扮演了重要角色，对后续的各种鼓乐流派产生了深远的影响。

（三）中外音乐交流的开端

从秦汉时期开始，我国与东邻（朝鲜、日本）、南邻（越南等东南亚国家）以及西域（中亚、西亚）的音乐文化交流日益紧密。

晋代崔豹所著的《古今注》中记载了一朝鲜女子丽玉创作的一首歌曲——《公无渡河》："公无渡河，公竟渡河，堕河而死，将奈公何！"这首歌曲十分短小，却是中朝人民最早的音乐交流的见证，也是我国音乐历史上中外音乐交流的文字开端。

西汉时期，张骞出使西域，开辟了横贯亚洲的中西陆路交通"丝绸之路"，这是中外音乐文化交流最为重要的渠道。丝绸之路具体有两种走向：绿洲丝绸之路和草原丝绸之路。绿洲丝绸之路从长安起，经甘肃、青海、新疆，到中亚、西亚。其中在甘肃、青海境内又分为北、中、南三条具体路线。草原丝绸之路具体分为三条路线：居延道、阿尔泰山道、天山道。通过草原丝绸之路传入中原的主要是哈萨克族的音乐文化。

"丝绸之路"的开启标志着中外文化交流进入了崭新的阶段。从此，中国音乐文化与西域音乐文化的互动与融合日益加深，展现出多元文化的交汇与共融。

（四）百戏的兴起

汉代兴起的百戏也叫散乐，是汉代民间演出的歌舞、杂技、武术、角抵等杂耍娱乐节目的总称。值得指出的是，百戏之中还包括鸟兽虫鱼的扮演和人物故事

的扮演，如傀儡戏（即木偶戏）等，包括歌舞、音乐、动作、活动布景，出现了戏剧的一些基本元素。

百戏不仅在民间盛行，而且用来招待外国使臣和宾客。班固《汉书·西域传》记载，一次招待"四夷之客"时，"作漫衍鱼龙角抵之戏"。另外，在都城长安的广场上也常举行盛大的百戏演出。《汉书·武帝纪》记载："三年春，作角抵戏，三百里内皆（来）观。"① 可见当时广大群众十分喜爱百戏这一艺术。

二、魏晋南北朝时期传统音乐文化的发展

（一）清商乐的发展

清商乐由相和歌发展而来，作为秦汉音乐的"余脉"，其发展大致经过三个阶段。第一阶段，曹魏始设"清商署"，继承汉代的"相和三调"；第二阶段，晋室东渡，"中朝旧音，散落江左"，清商乐随人口迁移传入南方，与吴歌西曲互相影响；第三阶段，北魏时南方清商乐复传北方，北魏"得江左所传中原旧曲……及江南吴歌、荆楚西声，总谓之清商乐"。从此以后，清商乐展现了融合南北音乐特色、连接汉唐音乐传统的属性，发展成为中国南北地区广为流传的音乐形式。

今存《乐府诗集》中的"清商曲辞"，大都是吴歌西曲，且以情歌为主，多描绘青年情侣在爱情追求中的喜怒哀乐与聚散离合。这些吴歌西曲源于民间，随着商业经济的兴盛，它们作为民谣逐渐渗透进城市的音乐文化中，开始迎合市民阶级和士人阶层的审美与娱乐需求。

（二）七弦琴艺术的形成

七弦琴在汉末魏晋时期成熟。据枚乘《七发》"九寡之珥以为约"可知，西汉时期已有琴徽。但从发掘出的汉代古琴来看，琴面上并未发现琴徽，这表明在那个时期，古琴的制作可能还未标准化。到了魏晋时期，古琴的制作技艺已经成熟并固定下来。这一点可以从嵇康的《琴赋》和顾恺之的《新琴图》中得到印证。唐代的手抄文字谱《碣石调·幽兰》是南朝梁丘明的传本，根据谱中记载的信息，可以确定至少在南朝梁时，七弦古琴已经配置了13徽位。

① 孙莹：《中国戏曲的传承与表演技巧探究》，中国书籍出版社，2021年，第13页。

这一时期，涌现了一些独立于宫廷权贵之外的音乐艺术家，如蔡邕、嵇康和阮籍等著名的琴艺大家，他们的出现促进了琴曲创作。目前能够见到的最古老的琴曲作品便是《碣石调·幽兰》，这首曲目以独特的碣石调为基础旋律素材，承载着悠久的音乐历史。《南齐书·乐志》载："碣石，魏武帝辞，晋以为碣石舞歌，其歌四章。"所谓"其歌四章"，亦如相和大曲的"四解"，在琴曲中则被称为"四拍"。现存《碣石调·幽兰》谱于每拍结尾均有文字注明"拍之大息"或"拍之"，共有四处，正谓"四拍"。或可推测，今存《碣石调·幽兰》正是相和大曲中"但曲"形式的存留。另，今存琴曲《广陵散》的"序—正声—乱声"与《梅花三弄》的"三弄"曲体结构特征，在一定程度上保留了当时相和大曲与清商三调音乐结构的某些特点。

（三）宗教音乐的出现和发展

魏晋南北朝时期，由于连年战乱，人民生活非常贫苦，人们希望通过宗教来缓解现实生活中的痛苦。同时，为了有效传播教义并吸引广大民众，宗教信徒常常采用将宗教信息融入通俗的民间音乐的策略。因而，宗教开始在中国广泛传播，宗教音乐也因此逐渐有了较大的影响力，其中以佛教音乐的发展最为突出。

（四）其他少数民族歌舞伎乐的传入

魏晋南北朝时期，西方和北方的少数民族开始向内地迁移。在各民族杂居的情况下，各族音乐文化也得到了充分交流的机会，尤其是歌舞伎乐的传入，为隋唐宫廷九部乐、十部乐的形成奠定了基础。这一时期，从西域各国传入的歌舞伎乐主要有以下几种：

第一，天竺乐。公元4世纪中期，天竺乐已经传入我国。

第二，龟兹乐。龟兹是古国名，在今天的新疆库车地区。龟兹乐长期受到外国音乐的影响，在公元384年左右被吕光得到，后来传入内地，在北方与汉族音乐相结合称为秦汉乐。龟兹乐的著名音乐家苏祗婆随突厥皇后阿史那氏入朝，带来了龟兹乐的宫调理论系统——五旦七调，对我国隋唐时期的音乐理论影响也非常大。

第三，西凉乐。西凉在今天的甘肃西部，即今天的敦煌地区。北魏时期，北方龟兹乐与汉族音乐相融合形成西凉乐，又号秦汉伎。

第四，高昌乐。高昌即今新疆吐鲁番地区。高昌乐于北周时期传入中原，也是龟兹乐与汉族音乐糅合而成的。

第五，康国乐。康国位于中亚细亚撒马尔罕地区。在北周武帝天和三年（568），聘突厥皇后时，康国乐与龟兹乐同时传入了多种乐曲和乐器。

第六，安国乐。安国即中亚细亚阿富汗以北"布哈拉"地区。安国乐是在后魏平冯氏通西域时传入中国的。

第四节　隋唐时期的中国传统音乐文化

隋唐两代，政治稳定、经济兴旺。除国力强盛外，在文化、艺术领域，勇于吸收外域文化，在魏晋以来各族音乐文化融合的基础上，全面发展以歌舞音乐为主要标志的音乐艺术。隋唐时期的宫廷音乐，一般称为"燕乐"。这种音乐源于汉族传统音乐和外来音乐的融合，具有继承性和兼容性的突出特点。鉴于此，本节将对这一时期的传统音乐发展展开一定的论述。

一、隋朝时期传统音乐文化的发展

公元581年，隋朝建立，结束了自西晋以来两个半世纪的国家分裂局面，实现了南北统一。在短短的37年间，隋朝社会生产高度发展，各民族间的融合上升到一个新的阶段，南北文化进一步交流，使隋朝成为一个繁荣昌盛的朝代。隋朝时恢复了对外贸易关系，通过"丝绸之路"的商业往来，促进了中国与西亚的经济、文化的相互交流，为盛唐打下了坚实的基础。

在隋朝的音乐文化发展中，最为突出的表现有以下两个方面。

第一，乐部的更新。隋朝的统治者对宫廷宴乐十分重视，依照音乐的来源，以不同地区、不同国别分部设立。随着各地域音乐文化的交流、雅乐俗乐的碰撞愈发频繁，以及乐调理论与音乐创作愈发成熟，在不断调整、吸收、修改的过程中，隋朝宫廷宴乐的内容、配置与表演风格逐渐确立。隋初，设立了国伎、清商伎、天竺伎、高丽伎、龟兹伎、安国伎、文康伎七部。除了这七部乐外，当时还存在疏勒、扶南、康国、百济、突厥、新罗等伎，以及《鞞》《铎》《巾》《拂》四舞。依照《隋书·音乐志》的记载，四舞"虽非正乐，亦前代旧声"，所以在宫廷宴会上会安排与新兴的诸杂伎一同表演。到了大业年间，隋炀帝在原

七部乐的基础上增加了疏勒与康国两部乐，并将原本的"国伎""文康伎"更名为"西凉"与"礼毕"，如此构成了隋代的九部乐。这九部乐来源繁杂、风格各异，有些承袭了汉的旧曲，有些源自丝绸之路传入中原的新乐，无论是胡乐还是汉乐、雅乐还是俗乐，一同构成了隋代音乐多元的表演风格，为唐朝时期的音乐发展打下了一定的基础。

第二，八十四调理论的发展。八十四调的概念由隋代音乐学者万宝常基于龟兹音乐家苏祗婆的"五旦七调"理论进一步拓展而成。"旦"在古代音乐术语中等同于"均"，指的是音列的特定起点。当某个特定音律被设定为音阶的"宫"音时，这个音阶便被称为相应的"均"。例如，以黄钟作为宫音的音阶则被称作"黄钟均"或"黄钟宫"。苏祗婆提出的"五旦"实际上是指以黄钟、太簇、林钟、南吕、姑洗这5个音律作为宫音的不同音阶。同时，如果以七声音阶中的任意一音作为主音，则能生成7种不同的调式。由于"五旦"和"七调"可以互相转换，即每个"旦"都能衍生出7种调式，理论上就可以组合出35种不同的宫调。八十四调理论则是以"七声"与"十二律"旋相为宫。十二律构成十二均，每均都可以构成7种调式，从而得到八十四调。实际上，八十四调只是一个理论体系，在非平均律制中很难解决旋宫实践问题。并且，由于经济条件的限制，人们在日常生活中不可能充分利用八十四调，只有宫廷音乐才有应用八十四调的可能性。但不可否认的是，八十四调理论的提出，对建立我国古代宫调理论体系具有历史性的意义。

二、唐朝时期传统音乐文化的发展

唐朝国家昌盛、经济繁荣、民族和谐、社会稳定，这些因素共同构筑了唐朝文化繁荣的基石。国民整体文化水平的提升推动了唐朝在文学、音乐、舞蹈、建筑艺术、书法、绘画以及手工艺等多方面的显著进步。在这一时期，我国音乐文化呈现出以下几个方面的特点。

（一）歌舞大曲的出现

集歌唱、乐器演奏与舞蹈于一身的"大曲"，是唐代宴乐中不可或缺的音乐形式，它象征着我国音乐综合表演艺术达到了顶峰。唐代崔令钦所撰《教坊记》中著录有唐大曲作品416首，其中常为人们提到的有《绿腰》《凉州》《甘州》《霓裳》《后庭花》《柘枝》《水调》等。歌舞大曲的结构较为复杂，杨荫浏先

生曾将唐代歌舞大曲结构大致分为三个部分：第一部分是散序，这一部分展现出较为灵活的节奏感，通过器乐的独奏、轮奏或是合奏来展开，其中散板式的散序反复演绎，每一遍都呈现出不同的旋律，最终引领至节奏稍显稳定的慢板段落。第二部分被称为中序、拍序或歌头，其节奏模式相对固定，同样保持在慢板的范畴。这部分以歌唱为核心，辅以器乐伴奏，是否伴有舞蹈则说法不一。该段落由数遍慢板组成，并逐渐过渡至正撷，此时节奏开始略有加速。第三部分被称为"破"或"舞遍"，其特征在于节奏的多次变换，从最初的散板逐渐进入有规律的节奏，速度逐步加快直至达到最快点。这一部分以舞蹈为主要表现形式，配以器乐伴奏，有时还可能穿插歌唱。

法曲是歌舞大曲中的一部分，也是隋唐宫廷宴乐中的一种重要形式。法曲，亦称法乐，该名称最早出现在东晋时期的《法显传》中，源于其在佛教法会上的应用。法曲的一个显著特征是其旋律和所使用的乐器更贴近汉族传统的清乐体系，风格偏向清雅，因此也被称为清雅大曲。法曲不仅融合了佛教音乐、道教音乐以及外来音乐，更汇集了华夏音乐文化的精髓，因而在唐代的宴乐体系中占据了举足轻重的位置。

唐代的歌舞大曲中，影响力最为深远的莫过于《霓裳羽衣曲》，这部作品采用了法曲的格式。此曲原名《婆罗门》，源自印度，天宝十三年（754），唐玄宗采用太常刻石的方式对一些传自西域等地的乐曲名称进行了更改，包括这首曲目在内的众多乐曲因此改名。《霓裳羽衣曲》包含了六个散序段落、十八个中序段落以及十二个破序段落。特别值得一提的是，中序的第一段旋律，经由南宋时期的音乐家姜白石根据原曲填词而得以留存，但完整音乐版本遗失在历史的长河中。

（二）音乐机构的兴盛

唐代音乐机构的规模空前，有大乐署、鼓吹署、教坊和梨园四个部分。太常寺是最高的行政机构，大乐署、鼓吹署隶属太常寺；教坊和梨园由宫廷管辖。

大乐署是唐代管辖雅乐和燕乐的音乐机构之一。大乐署负责对乐工（音声人）进行训练与考核，由专门的乐师担任教学，学习时间一般为10年，可延长至15年。学习的曲子达到50首以上，才能算完成学业。教师也要经考核，决定升迁或降职。

鼓吹署是唐代太常寺下属的音乐机构之一。鼓吹署主管仪仗活动与宫廷礼仪活动中的鼓吹乐，兼管百戏。其规模从数百人至千人不等。鼓吹署乐工技艺的教

习不如大乐署难,所以有大乐署不能完成学业者,调至鼓吹署学习大小横吹之说。鼓吹署的领导称鼓吹令,负责掌管军乐鼓吹,以备皇帝仪仗之用。大驾卤簿是皇帝出行时规模最高、规模最大的仪仗队,用1838人,分为24队,列为214行。其他各种典礼活动因场合和级别不同,规模各有等差。①

教坊是宫廷内管理乐工的培训、领导艺人的机构,由宫廷派教坊使管理。宫廷里的教坊为内教坊,宫廷外的教坊为外教坊。教坊中的乐工都是具有高水平的歌舞、器乐表演人才。作为唐代新设的宫廷音乐机构,教坊专门负责雅乐以外的俗乐、新声、散乐的教习与演出,与太常寺相比,它是为了满足更多元的音乐审美的需求而设立的。

除了教坊,唐玄宗时期又出现了一个新兴的音乐机构,叫作梨园。唐玄宗不仅是一位统治者,也是一位音乐家。他熟知音律,有着极高的音乐天赋,不仅善于欣赏,还善于创作与编排大曲与法曲。由于酷爱法曲,唐玄宗从乐工子弟中遴选了300人置于宫内的"梨园",并亲自参与乐曲的教习与编创。梨园的乐工都是从坐部伎中精选出来的,经常由唐玄宗亲自教习和指挥。在盛唐时期,梨园作为新兴的宫廷音乐机构在唐玄宗的亲自指导下蓬勃发展。

唐代的音乐机构造就了一批批才华出众的音乐家,如段善本、康昆仑、李龟年、永新、张红等,他们对唐代音乐文化的发展起到了很大的作用。

(三)十部乐的完善

唐代,统治者在隋朝乐部的基础上进行了更丰富的发展,对宴乐的内容做了进一步的调整。首先,在武德年间,去除隋朝九部乐中的"礼毕"和"天竺"两部,增设了"燕乐"和"扶南"两部,总数上仍然是九部乐。其次,贞观十六年(642),又加入了"高昌乐",形成了盛唐的"十部乐"。其中,仅有"清商乐"是汉族旧乐,因属"华夏正声"而纳入十部乐中;"燕乐"为贞观年间创作的用以歌颂唐朝兴盛的俗乐,其余的皆为外来音乐。

十部乐的设立,无疑彰显了唐代强大的国力和兼容并包的胸怀,随着其设立,宫廷宴乐也进入发展的鼎盛时期。在这样规模宏大、内容丰富的音乐表演形式下,宫廷亦产生了严格的乐伎分部制度。依据《旧唐书》与《通典》等文献的记载可知,唐代的宫廷音乐根据表演形式又分为"坐部伎"与"立部伎",表演的曲目有坐部伎六部与立部伎八部歌舞音乐。虽然表演的都是歌舞音乐,但两者

① 孙培青:《隋唐五代考试研究》,上海教育出版社,2021年,第67页。

之间无论是表演形式、表演风格、表演内容还是乐人的身份地位都有着极大的差异，展现出唐代音乐表演内容与形式的丰富。

（四）说唱艺术的成熟

唐代，说唱音乐艺术逐渐成熟，开始发展出俗讲和变文两种形式的音乐表演方式。

从汉代至隋唐，佛教活动中的讲唱活动日趋普及。就像佛教本身要在中国本土扎下根，必然要适应中国本土的风俗一样，佛教僧侣为向社会广播佛理，普遍采用"俗讲"的方式，即更趋向于运用民间曲调讲唱以吸引听众，由此产生专门的"俗讲僧"。通俗地说，"俗讲"就是将佛教故事以通俗方式讲唱，其散（说白）、韵（歌唱）相间，具备说唱音乐基本特点。

俗讲的主讲人称为俗讲僧或法师，他们利用民间歌曲的固有形式，在讲经中插入民间故事来吸引听众。变文则是指这种把佛经内容变成俗讲说唱的底本，是一种散文和韵文夹杂的文体，常由散文叙述一遍故事内容，而后以韵文演唱一遍。其内容多为讲说佛经故事，如《目连变文》《维摩诘经变文》等。变文中的唱腔是俗讲音乐的主要组成部分，绝大部分源于民间，吸收群众喜爱的民间曲调，因此深受广大群众欢迎。

自从人们接受了变文这一体裁后，俗讲僧便按照需要创造出群众喜闻乐见的，以民间故事、传说和历史故事为题材的世俗性变文，如《王昭君变文》《孟姜女变文》《伍子胥变文》等。这一发展对于后世的"诸宫调""鼓子词""弹词"等说唱音乐有着直接的影响。除此之外，变文在戏曲的说白与唱词的结合中也有所体现。

（五）曲子词的诞生

曲子是唐代的艺术歌曲，又叫"曲子词"，是一种在民间孕育的新兴的艺术形式。

曲子是在民歌的基础上经过加工、提炼和规范后，更加艺术化的声乐艺术形式。曲子的形式自由、节奏活泼，歌词较为口语化，因此常被用于说唱、歌舞等其他更高级的艺术形式中，成为市民音乐中的重要构成因素，也成为文人音乐的重要组成部分。

曲子的创作形式主要有两种：一种是"由乐定词"，即用已有的曲调填配新词，又称为"填词"；另一种是"依词配乐"，即根据新词创作新的曲调，这种

方式创作的曲子又称为"自度曲"。其曲调固定下来后便成为后来的"曲牌"。曲子的结构大多以单遍的只曲为主,有的用前后两个单遍合成的双遍,称为双阕;或者同一曲调配上多段歌词反复歌唱;或者用几首不同的单遍联成一首大型套曲。后两种形式有时在曲前加有引子、在句尾加有"和声"(帮腔)。

曲子的歌词形式有齐言和杂言两种,自开元、天宝以后,曲子引起一些诗人和文学家的兴趣,被文人掌握之后渐渐失去了其音乐的意义,成为单纯的文学体裁。在曲子词这一艺术形式诞生后,唐代诗人就开始尝试这种新的文学艺术形式的创作,如李白的《菩萨蛮·平林漠漠烟如织》《忆秦娥·箫声咽》,韦应物的《调笑·胡马》,白居易的《忆江南·江南好》《长相思·汴水流》《浪淘沙·借问江潮与海水》,张志和的《渔歌子》等。其中,"敦煌曲子词"采用更加清新活泼的音乐和长短错落的句式,成为唐代曲子词的代表。实际上它已经是词的先声。

(六)二十八调理论

二十八调是唐代宫廷宴乐所用的宫调体系,也被称为"燕乐二十八调"。另外,此调式理论对于俗乐的影响也非常大,因此又被称为"俗乐二十八调"。历代对于二十八调有着不同的定义和解释,由于各代乐律音高标准是不一样的,又有"为调式""之调式"两种命名体系,于是产生了对二十八调的调性、调式认识上的混乱。宋人解释二十八调时,都肯定七宫为宫,宫、商、角、羽为调,也就是说有七均,即七种调高,每均各有宫、商、角、羽四种调式,所谓"七宫四调"。清代凌廷堪在《燕乐考原》一书中则认为唐燕乐二十八调应是四均(四种调高),每均七调(七种调式)。[①]保存至今的一些古老的乐种,如西安鼓乐、福建南音、智化寺京音乐等都有强调四宫的传统,以此推断,二十八调中的宫、商、角、羽四调乃是四个不同的宫。由此可见,唐燕乐二十八调与隋代的八十四调有着密切的渊源。

(七)传统音乐的国际化

唐代,音乐国际化主要包含以下两个方面的含义:一是世界音乐的中国化,二是中国音乐的世界化。

其中,世界音乐的中国化主要表现在以下几个方面:第一,外来乐曲的中国

① 赵志安,陈镇华:《中国音乐文化教程》,中国传媒大学出版社,2006年,第62页。

化。隋唐九部乐、十部乐曾经广泛地吸收了外国音乐和少数民族的音乐。它们最初都以地区、国家命名，较完整地保留了各地区、各国家原来的样式。但是，不久以后，变为坐部伎、立部伎，以演奏形式作为组合方式时，就逐渐打破地区、国家的界限而相互交流。与此同时，还有在创作中汲取外来音调的，如唐玄宗在创作《霓裳羽衣曲》时，恰好河西节度使杨敬述进献《婆罗门曲》，就加入了《婆罗门曲》的音调而写成了全曲。第二，外来乐器的中国化。随着中外文化交流的加深，曲项琵琶、五弦琵琶、笛、箫、贝、铜角、笙、铜钹、铜鼓、毛员鼓、都昙鼓、羯鼓、答腊鼓、腰鼓、鸡娄鼓、齐鼓、担鼓、正鼓、和鼓、筚篥、双筚篥等乐器传入中国。其中，比较重要的乐器是曲项琵琶和筚篥。第三，外来乐调的传入。与琵琶同时，西域音阶理论传入中原，对传统的宫调理论形成冲击。其中，最为著名的是公元 568 年苏祗婆带来的"五旦七调"理论。"五旦"即五宫，"七调"即宫、商、角、变徵、徵、羽、变宫七种调式。此乐理传入中原后，逐渐被唐代的音乐所吸收。第四，外来乐队的民族化。相关资料记载，九部乐、十部乐的乐队均有较为完整的规制，保留着每个地区、各国乐队编制的特点。此外，其中也可以看出相互交流、融合的情形。例如，西凉乐队中，五弦琵琶、大小筚篥、腰鼓、铜钹等是龟兹的乐器；钟、磬、筝、笙、箫、长笛等都是汉族传统乐器。因此，可以说，西凉乐队是汉族与龟兹乐队的混合。

中国音乐的世界化，主要是指中国音乐以其辉煌的成就给世界许多国家以重要的影响。其中较为典型的是中国音乐对朝鲜、日本的影响。其中，与朝鲜的音乐文化交流早在汉代时就已开始，至唐初，由朝鲜派遣来华的留学生络绎不绝。在对日本音乐文化的影响方面，中国与日本自汉魏六朝以来就有密切的联系。南北朝末期，中国乐器已传入日本。隋唐期间，两国交往更为密切。从隋高祖开皇二十年（600），至唐昭宗乾宁元年（894），近 300 年间，日本将"遣隋史""遣唐史"派到中国来共达 22 次，其中包括一定数量的音声长和音声生。[1] 音声长是在唐朝宫廷中朝贺、拜辞时演奏日本音乐的日本音乐名手。音声生是专来学习中国音乐的留学生。他们中的许多人回国时都将中国的乐器、乐谱、乐曲带回了日本。此外，唐卷子本《碣石调·幽兰》以及唐代乐工石大娘等传谱的《五弦谱》至今仍保存在日本。《仁智要录》记载，当时传入日本的唐代大曲有《破阵乐》《上元乐》《武媚娘》《夜半乐》等。

[1] 王丽丹：《中国传统音乐研究》，吉林人民出版社，2019 年，第 36 页。

第五节　宋元明清时期的中国传统音乐文化

宋元明清时期，中国传统音乐文化不断传承。这一时期，政治长期相对稳定。在这一政治背景下，宋元明清时期的音乐呈现出一定的稳定性和传承性，对之前的音乐进行了较大程度的保留和传承。本节就将围绕这一时期的传统音乐文化展开具体论述。

一、宋元时期传统音乐文化的发展

宋元时期，一方面因战争的动乱、民族间的冲突、人口的迁徙带来南北音乐的双向交流，并形成品类甚多、风格各异的乐种、体裁与表演形式；另一方面因商业经济的发达而带来都市音乐趋于专业化，以及由此产生的音乐生活的世俗气息、审美格调的市民倾向，这些都推动了当时整个音乐文化格局的创新、衍变，从而揭开了中国传统音乐历史篇章新的一页。具体而言，宋元时期在传统音乐文化发展方面呈现出以下特点。

（一）音乐的世俗性与社会性

宋代以来，随着城市经济的发展，市民阶层的力量日益壮大。与此相应，产生了反映市民生活的音乐艺术，如城市民歌、曲子、散曲、鼓子词、诸宫调、戏曲等新的体裁形式。这一时期的中国传统音乐，与前两个时期的音乐相比，具有世俗性和社会化的特点。

世俗性，指的是音乐与普通平民阶层保持着密切的联系。此时期的传统音乐在内容方面，既有反映社会矛盾的戏曲剧目，如《窦娥冤》等；也有直接反映人民群众日常生活的小戏剧目，如《王小赶驴》《王小借年》《打猪草》《夫妻观灯》；还有表现人民群众反对封建禁锢、争取自由爱情生活的剧目，如《西厢记》《白蛇传》《陈三五娘》等。

社会性，指的是这一时期的中国传统音乐，无论在演出人员还是对象方面，都有了更为广泛的社会基础。音乐艺术挣脱了宫廷藩篱，走向平民阶层，为更广

泛的群众所接受。在演出人员方面，既有以戏曲、说唱和卖艺为谋生手段的职业性艺人和班社，也有在农闲和迎神赛会中以音乐演出为自娱手段的业余音乐爱好者，还有在学业之余以传统音乐的唱奏为陶情冶性手段的文人。随着社会基础的扩大，音乐艺术亦出现多种不同的风格流派。

（二）诸宫调的产生

诸宫调，又叫诸般宫调，是宋、金时期一种大型的说唱音乐，它由不同宫调的许多曲子连缀而成，可以说唱大型故事。相传其首创者是北宋汴梁勾栏艺人孔三传。

在宋代的说唱艺术中，诸宫调是体制最大、艺术性最高的一种。它的特点主要有两个。一是篇幅长，可以用一两百支曲子连续演唱，表演一个故事有时可能需要几天甚至更长的时间，因此，它的题材范围得到很大的扩展，无论哪类题材，它都可以胜任。二是采用了不同宫调，包括由不同调高和不同调式的各种曲词连缀而成，打破了其他说唱艺术如鼓子词等只用一个宫调的局限，变化极为丰富。例如，著名的《董解元西厢记诸宫调》就使用了正宫、道宫、南吕宫、黄钟宫、仙吕调、般涉调、高平调、商调、双调、中吕调、大石调、小石调、越调、羽调14个宫调。

宋代，在表演诸宫调时，一般由讲唱者自己击鼓，其他人用笛、拍板等乐器伴奏，有时也可以单独伴奏。它吸收当时的大曲、转踏和一些民间流传的乐曲并加以发展。一方面，诸宫调不限于使用同一个宫调，所以灵活多变，音乐性强；另一方面，诸宫调也不限于曲牌的多少，根据情节的需要，可以组成若干或长或短的套数，所以便于说唱长篇故事。

（三）唱赚演唱形式的出现

唱赚也称道赚，是宋代的一种说唱艺术。它是一种用鼓、板和笛伴奏的演唱形式，用同一宫调的几支曲子组成一个套数来演唱。它的前身是北宋时出现的民间声乐套曲"缠令"和"缠达"。缠令，前有引子，后有尾声，中间插有若干个曲牌。缠达，也叫传踏或转达，前面也有引子，引子后面则用两个曲牌不断反复连成。

据说，南宋绍兴年间，艺人张五牛听到一种叫"打断"或"太平鼓"的演唱形式，受到启发，创造了一种被称为"赚"的歌曲形式，把它加到"缠令"或"缠达"中演唱。张五牛创造的这种"赚"的歌曲形式，最大的特点在节奏上，

从后来保留在戏曲中的"赚",如《薄媚赚》《莲花赚》《鱼儿赚》等中,可以推想当时的"赚"的节奏特点。

简单地说,"赚"就是一种由节奏自由的散板与有板的节奏型乐句相互结合的曲式。所谓"拍板大筛扬处",可能就是指进入节奏自由的散板。所谓"赚者,误赚之意也。令人正堪美听,不觉已至尾声",这句话的意思是说"赚"的曲式一般是在近尾声处上板,进入固定的节奏,给人一种似乎进入一个新段落的错误感觉,而表演刚好在这个时候结束,就有一种回味无穷的艺术效果。

唱赚的表演,一般在演唱前先要念一首定场诗,称为"致语"。然后由演唱者击板,另由一人击鼓、一人吹笛伴奏,这种伴奏乐队就叫"鼓板"。目前,仅存的一套南宋唱赚歌词,保存在宋代陈元靓写的《事林广记》中,这套中吕宫《圆里圆》唱赚,是歌咏蹴鞠之事的,全文有《紫苏丸》《缕缕金》《好女儿》《大夫娘》《好孩儿》《赚》《越恁好》《鹘打兔》和《尾声》九篇。

(四)鼓子词的兴起

鼓子词最早是流行于宋代的一种民间歌曲,后来它引起了文人士大夫的兴趣,他们利用民间鼓子词的形式创作了一些鼓子词的作品,说白唱词都比较雅致。鼓子词的名称,因歌唱时有鼓伴奏而得来,演出时采用同一曲调反复吟唱,并以鼓板击节伴奏,叙述故事。叶德均先生认为:"它和传踏都是宋代官僚士大夫集团官私筵宴所用的小型乐曲(宫廷用大曲、法曲、曲破的大型乐曲)。""由这基础又产生了叙事鼓子词的一类。这类是士大夫宴会和供市民娱乐的勾栏中并用的,现存两种作品正代表这两类。北宋赵令畤《侯鲭录》卷五收录自著的《元微之崔莺莺商调蝶恋花词》鼓子词一篇,叙述张生和崔莺莺恋爱的故事……明代编刊的《清平山堂话本》中有《刎颈鸳鸯会》一篇,也是鼓子词。"[1]以上内容不仅列出了鼓子词的存世作品,更梳理了鼓子词演进的过程。

从现存的曲本来看,鼓子词有纯韵文和散韵相间两类,其表演形式也因此被分为只唱不说和有说有唱两种。只唱不说的也有以下几种情况:有用一首词牌的,如侯寘《金陵府会鼓子词》只用"新荷叶"或"点绛唇"一首,吕渭老《圣节鼓子词》只用"点绛唇"一首;有连用两首的,如姚述尧的《圣节鼓子词》用"减字木兰花"两首;还有篇幅较长的,如欧阳修《十二月鼓子词》,连用十二首"渔家傲",分咏一年四季十二个月的景色。无论是只唱不说还是有说有唱,

[1] 李术文:《宋代说唱文学研究》,四川大学出版社,2022年,第100页。

一个节目都只以一个词调反复吟唱。

（五）民间音乐的繁荣

宋元时期，城市经济繁荣、中外贸易发达，使得都市中的音乐活动异常活跃，市民音乐的蓬勃发展也成为宋元时期传统音乐文化的重要特征。

宋元时期，市民音乐活动的中心是瓦子与勾栏。瓦子也称"瓦舍"或"瓦肆"，是以娱乐为主要内容的商业集中点；勾栏则是瓦子中用栏杆或巨幕隔成的艺人演出的固定场子，表演各种民间技艺。有的勾栏以"乐棚"为名。

宋元时期，城镇的瓦子勾栏非常普遍，规模也很大。《东京梦华录》记载，北宋汴京就有桑家瓦子、朱家桥瓦子等8处。其中，仅桑家瓦子及附近的中瓦、里瓦，就有勾栏50多座，规模较大的乐棚甚至能够容纳数千名观众。这些瓦子勾栏是固定的演出场所，不管刮风下雨，不论寒冬酷暑，艺人们每天都在这里进行演出活动。瓦子勾栏中的艺人的表演形式也极为丰富，有小唱、嘌唱、诸宫调、杂剧、影戏、打诨、杂扮、叫果子等，艺人之间的分工也极为细致。除瓦子勾栏外，茶坊、酒肆、歌楼以及寺庙中的音乐活动也很活跃，甚至街头巷尾，热闹之地随处可见。

由于市民音乐的繁荣发展，南宋时期还出现了书会和"社会"，成员大部分是科举失意但有一定才学的文人雅士。"社会"是艺人的专业组织，每个"社会"起码有100多个艺人，最多的甚至超过300人。"社会"里的艺人除了节庆及其他的临时性演出以外，主要在瓦子勾栏里进行定期的表演。民间艺人行会组织是宋元市民音乐繁荣发展的产物。在这些组织中，每个"社会"都有各自的社规，在当时的历史条件下，民间艺人行会组织对艺术经验的交流、传授与艺术水平的提高起到了良好的促进作用。而文人的参与对民间艺术创作水平的提高具有非常重要的意义。

（六）杂剧和南戏的发展

我国戏曲艺术历史悠久。到宋元时期，植根于市民音乐的戏曲艺术终于脱胎而出，不仅深入到宋元各阶层的文化生活中，还取代汉唐时期的歌舞艺术，成为社会生活中占据统治地位的音乐形式。这一时期，有杂剧和南戏两种主要的戏曲形式。

宋元时期的杂剧艺术，主要分为宋杂剧和元杂剧两种形式。其中，北宋时期的杂剧，既是各种伎艺如滑稽戏、傀儡、皮影、说唱、歌舞、杂剧、武术等的泛

称，与散乐、百戏意义相同；又作为单独的表演形式进行演出。宋杂剧由"艳段"（表演情节较为简单的日常生活琐事）、"正杂剧"（表演较复杂的故事）以及"杂拌"（一种滑稽表演）三部分组成，并形成了固定的角色行当，其中主要的角色有付净（剧中扮演发傻装呆的角色）、付末（在剧中以付净为对象，扮演打趣逗乐的角色）、孤（扮官吏）、旦（剧中扮演女性的角色）等。演唱时用鼓板伴奏。宋杂剧的音乐元素大多源于唐宋时期的大曲、法曲、唱赚、诸宫调以及广泛流传于民间的曲调。就演出形态而言，宋杂剧可区分为侧重口语幽默的滑稽表演和强调歌舞呈现的歌舞类表演。前者通常不依赖或少量运用音乐，后者则是音乐扮演着核心的角色。

元杂剧相较于宋杂剧，在剧本、表演、音乐等方面都有着非常严格的规定。首先，元杂剧在结构上就更为庞大，一般是一本四折（"折"相当于"幕"或"场"），有时为了剧情的需要，可增加一个楔子。其次，元杂剧的形式与内容有着更加必然的、内在的联系，主要是通过扮演具体人物形象来表达一个完整故事，其内容丰富、复杂而融为一个整体。最后，在音乐上，元杂剧的曲牌大多源于大曲、诸宫调、词调和其他旧曲，也有当时的创作，其音乐结构有着非常严密的逻辑关系。在元杂剧的结构中，每一折都限定使用同一宫调下的一系列曲牌，这一组曲牌的集合被称为一个套数。一整本包含四折的剧目就会相应地运用四个套数，每个套数采用不同的宫调，从而构建起一套较为固定的曲牌串联模式。另外，元杂剧的音乐特性通常体现为采用七声音阶，其风格偏重雄浑与豪迈。在演奏时，主要的伴奏乐器包括鼓、笛、拍板及锣等打击或吹奏乐器。

在元代，杂剧艺术得到了蓬勃发展，如元杂剧作品名目多达450多种，知名度较高的作者就有90人之多。其中最具代表性的剧作家有关汉卿、马致远、郑光祖、白朴、王实甫和乔吉甫，他们被并称为"元曲六大家"。主要代表作品则有《窦娥冤》《拜月亭》《西厢记》《墙头马上》等。

南戏，源于北宋宣和年间的浙东永嘉地区，最初是从当地的民歌和曲子中汲取灵感并逐渐演化而来的一种地方戏曲形式，也被称为"永嘉杂剧"。为了与北方的杂剧相区分，这种戏曲后来被命名为"南戏"或"戏文"。随着时间的推移，南戏不断吸纳了唱赚、诸宫调以及北方杂剧的艺术元素，丰富了自己的表现手法。到了南宋绍熙年间，南戏已经在杭州地区广受欢迎。随后，它继续向南传播，到达了苏州一带，催生了一系列如《赵贞女蔡二郎》等具有广泛影响力的剧目，进一步彰显了南戏的艺术魅力。进入元代，南戏的发展遇到阻碍。元中期以后，随着元杂剧的衰落，南戏得到了快速发展的机会，出现了一些著名的作品。

其中影响力最大的就是在南戏中被称作五大传奇的《荆钗记》《刘知远》《拜月亭》《杀狗记》《琵琶记》等。

南戏承载着浓郁的生活质感，能够深刻反映民众的情感与思想。在音乐上，南戏偏好使用五声音阶，造就了其旋律婉约、细腻且流畅的独特风格，这与采用七声音阶、风格更为刚烈雄浑的元杂剧形成了鲜明对比。相较于元杂剧，南戏的剧本结构更加灵活多变，长度可随剧情需要伸缩，所融入的独立曲子（只曲）和连续曲子组合（套曲）的数量也没有严格规定，不受限于元杂剧中一折对应一宫调的传统。在套曲的表现形式中，缠令是最为常见的手法，各曲之间的衔接也形成了一套约定俗成的规则。在演唱方式上，南戏的演唱方式也是多样化的，它并未设定单一主角演唱的规则，舞台上的各个角色都可依据剧情发展的需求一展歌喉，并促进了对唱、轮唱以及合唱等多种演唱形式的创新与发展。

（七）散曲的诞生

散曲是元代知识分子在杂剧、南戏盛行以后，利用其只曲与套曲的形式创造的一种新的艺术歌曲形式。因为到宋末，很多词都已经不可歌了，一方面是文人创作过分雅化，已经丧失了词的通俗性和生活化特色，远离了广大民众，成为少数文人雅士案头的玩物；另一方面是乐谱大多已经传唱数百年之久，早已没有了新鲜感，所以，许多文人雅士又把目光投向民间，到民歌中去寻找新的形式、汲取新鲜的养料。散曲便是在这样的环境下诞生的艺术形式。

散曲的体裁有小令和套曲两种。其中，小令是指单支小曲。这些小曲大多来自民歌和诗词中；套数是由两支以上同宫调的只曲连缀而成的组曲，是对唐、宋以来的大曲、鼓子词、诸宫调、唱赚等的继承和发展。

和词相比，散曲的结构要自由得多。它不像词一样，每一词牌的字数、结构、曲调、用韵等有非常严格的规定。同一支曲牌，其长短结构可以有比较大的区别，尤其是可以增加许多衬字。由此可知，散曲的旋律结构和曲式结构比较自由，给创作者和演唱者都提供了更大的发展空间。它使用的是流行于北方的语言系统，入声字消失，派入平、上、去三声，而平声又分阴平和阳平，加上上声和去声，仍然是四声。

元代，散曲的创作和演唱都很盛行，散曲的作者有文人，有艺人，也有官僚；有汉族作家，也有少数民族作家。在表现内容上，元代的散曲丰富多彩，其音乐曲调多样，具有不同的地方色彩，加上演唱上的口语化，风格上的朴实自然，具有很强的现实主义精神，因此受到了广泛欢迎，对元代社会文化生活产生

了很大的影响。

二、明清时期传统音乐文化的发展

明清时期，中国传统音乐进入了一个稳定发展、不断除旧迎新的时期。可以说，积聚了几千年文化传统的古代音乐在这一时期，或在旧有的形式上继续给予充分的发展，或于艺术的演进中体现出一种趋新意识。

（一）四大声腔的产生

宋元时期，南戏作为一种新兴的戏曲形式，在不断发展壮大的过程中展现出兼容并包的特点，逐渐确立了以南曲为主体、同时吸纳北曲元素的唱腔格局。随着南戏在各地的传播，它有机地融合了各区域的民间音乐旋律与地方语言特色，孕育出了多样化的声腔体系。其中，最具影响力的当数海盐腔、余姚腔、弋阳腔和昆山腔，它们被并称为"四大声腔"。

海盐腔作为早期成型的声腔之一，在昆山腔尚未崛起之时，曾长期占据主导地位。其音乐结构基于曲牌连缀而成，表演时仅使用鼓、板、锣之类的打击乐器，而不采用管弦乐伴奏。但自明朝万历年间起，随着昆山腔的日渐流行，海盐腔的地位逐渐被后者所取代，最终趋于消失。

余姚腔源于浙江省余姚地区，其音乐结构同样遵循曲牌连缀的结构模式，表演时仅以鼓板击节，而不使用管弦乐器伴奏。这种声腔以其平易近人、生动活泼的表演风格著称。

弋阳腔是高腔类别中最早诞生的戏曲声腔，源自江西省的弋阳地区。其运用帮腔和滚调，形成了鲜明的艺术特色。随着弋阳腔在全国范围内的传播，它衍生出了多种地方性的声腔变体，统称为"高腔"。凭借其高度的适应性和浓郁的地方色彩，弋阳腔满足了乡镇戏曲文化的需求，因此在戏曲舞台上长久以来保持着旺盛的生命力。

昆山腔是明代戏曲声腔中艺术成就显著且影响力广泛的声腔。其发展历程大致可分为两个阶段：第一阶段，元末时期的南戏与昆山地区的语言和音乐相互交融，经由音乐家顾坚的革新，孕育出昆山腔。第二阶段，明嘉靖年间，定居昆山的魏良辅联合张野塘等一众民间艺术家，在原有昆山腔的基础上融合了北曲的艺术精华和南曲各腔的特色，经过长达十年的潜心研究，最终创造了一套完整的唱曲理论体系，形成了以"水磨调"著称的昆腔风格。改良后的昆山腔实现了南

北曲风的完美融合,演唱上注重字正腔圆,节奏变化丰富,音调抑扬顿挫,情感表达细致入微,形成了"转音若丝"的独特唱法。在伴奏方面,昆山腔形成了以笛子领头,辅以箫、管、笙、三弦、琵琶、月琴以及鼓板等乐器的乐队配置。自明代中期至清代初期,出现了众多杰出的昆山腔剧作家和经典作品,如汤显祖的《牡丹亭》、洪昇的《长生殿》、孔尚任的《桃花扇》等,均是昆曲艺术中的璀璨明珠。

(二)俗曲的流行

俗曲,亦被称作俚曲、时调或小曲,自明清时期开始便在城市居民中广泛流传,对社会风气产生了深远的影响。这类民间歌曲植根于日常生活的土壤,展现了一种鲜活生动、质朴的艺术形态。俗曲以其真挚的情感和直白的表现手法,成为音乐史上一股清新之风。俗曲被视为明代独有的艺术创新,是历史上未曾有过的音乐形式,正如学者修海林所述:"明人独创之艺,为前人所无者,只此小曲耳。"[1] 这句话不仅彰显了俗曲在普通民众中的普及度,而且反映出它在文人士大夫群体中占据了不可忽视的文化地位。

明清时期,商品经济的繁荣与市民阶层的崛起引发了深刻的社会变革。在意识形态层面,体现为遵循礼仪与挑战规范、保守态度与追求革新之间的紧张关系。在文艺界,这一时期展现出努力挣脱封建礼教束缚,倡导自由民主精神,并探索个人解放的创作趋势。尤其在反映人性的领域,对爱情的描写既预示了社会的变迁,也是衡量社会风俗变化的显著指标。例如,冯梦龙编辑的两部民歌集——《童痴一弄·挂枝儿》与《童痴二弄·山歌》堪称明代民歌中的双璧。

封建礼教对个人情感生活的最大束缚体现在对恋爱婚姻自主权的剥夺。民歌俗曲作为直接抒发内心情感的艺术形式,必然表达了对自由择偶、勇敢追寻真爱的渴望。例如,"富贵荣华,奴奴身躯错配他……便做僧尼不嫁他!"这样的歌词正是对当时社会现象的直接回应。

明清俗曲深深植根于社会生活中,紧密贴合城镇市民的情感需求,主动追求情感表达的真实性和自然流露。无论是在悲愤的诉说、哀伤的吟唱还是欢快的旋律中,俗曲都呈现出"真实"的特质,即"随性而发",并能触动人心深处的喜怒哀乐、欲望与情感。正是这种对人性深刻洞察和情感细腻描摹的创作理念,明

[1] 修海林:《古乐的沉浮:中国古代音乐文化的历史考察》,上海音乐学院出版社,2013年,第110页。

清俗曲不断推陈出新，逐渐成为一种风尚，开启了自周秦、汉唐以来，中国民间歌谣发展史上的又一辉煌篇章。

(三) 弹词与鼓词

在明清时期的南方，弹词作为一种流行的说唱艺术形式，深受人们喜爱。其中，苏州弹词因其独特的魅力和广泛的影响力脱颖而出。弹词的起源可以回溯到宋代的"陶真"和明代初期的"词话"。明代的弹词通常以琵琶为主要伴奏乐器，偶尔也会使用小鼓和拍板来增加节奏感。到了清康熙、乾隆年间，南方的弹词艺术迅速发展，一批才华横溢的弹词艺术家崭露头角，不同的流派相继形成。尤其是在嘉庆、道光之后，陈遇乾、俞秀山、毛菖佩、陆瑞廷四位艺术家被尊为"弹词四大家"，他们的技艺和作品极大地推动了弹词艺术的发展。随后，在咸丰、同治年间，马如飞、姚似章、赵湘舟、王石泉等新一代弹词艺术家继续承袭传统，为弹词艺术注入新的活力。从音乐结构上看，弹词可以分为两类主要形式：一类是较为简短的形式，包含几个基本曲调相似的唱段，中间没有穿插说白，仅在结尾处有一段表白和一首终场诗；另一类则是更为复杂的大型形式，由开篇、诗词、赞语、套数、唱段等多个部分组成，其中穿插着各种山歌、小曲、说白和表白，如《珍珠塔》的结构所示，从开篇的"攒十字"介绍故事概要，到开场赋，再到正文和结尾的"攒十字"与终场诗，形成了完整的故事叙述框架。在伴奏方面，除了琵琶，三弦也被广泛使用，有时还会加入洋琴（扬琴的早期形式）。通过长期的艺术实践，艺术家们逐渐摸索出一套将三弦与琵琶紧密结合的伴奏技巧。

在明清时期的北方，鼓词作为广为流传的一种说唱艺术，其历史可追溯至宋代的鼓子词。现今能够找到的最早的鼓词文本是明代的《大唐秦王词话》。在北方，鼓词通常被称为"大鼓"，并细分为"大书"与"小段"两种形式。长篇的、结构完整的鼓词作品被称为"大书"，而精选出的精彩片段则被称作"小段"。大鼓艺术在不同地区发展出了各自的地方特色，这得益于各地方言的独特韵味以及当地传统音乐（包括戏曲和民歌）的融入。例如，西河大鼓、山东大鼓和京韵大鼓等，它们在传承过程中吸收了戏曲和民歌的音乐旋律，借鉴了演唱时的咬字技巧以及伴奏方式，从而极大地丰富了大鼓音乐的表现力。在大鼓艺术的演进过程中，涌现出了许多才华横溢的艺术家，他们各自创立或代表了不同的流派，推动了大鼓艺术的多样化发展。

在清乾隆年间，鼓词艺术进入快速的发展阶段。这一时期，鼓词的影响力不

仅限于北方的城市，在南方诸如扬州等工商业发达的都市中，鼓词的声音也同样响亮，可见其受欢迎程度跨越了地理界限。清乾隆、嘉庆年间，山东、河北等地区基于鼓词、本土民歌和小曲的元素，创新性地发展出了一种名为"大鼓"的说唱艺术形式。而嘉庆年间，北京的鼓词更是出现了梅、清、胡、赵四大家，有所谓"清家弦子梅家唱"之佳话。鼓词的伴奏，起初只有小鼓和拍板，后来加用三弦。在音乐上，清代鼓词所使用的曲调以"板式变化体"为多。在题材的选择上，鼓词与弹词有显著的差异。鼓词倾向于颂扬忠贞之士与英勇将领的丰功伟绩，其叙事核心常常围绕着保家卫国、抵御外敌的主题展开，描绘了一系列征战南北、英勇抗敌的传奇事迹，代表性作品如《呼家将》和《薛家将》等。

（四）少数民族民间歌舞的兴盛

第一，木卡姆。木卡姆是深深植根于新疆维吾尔地区的一种综合艺术形式，融合了歌唱、舞蹈与器乐演奏，早在15世纪以前便产生了。20世纪60年代，中国音乐学者对南疆地区的木卡姆进行了系统的搜集与编纂，最终出版了十二套木卡姆集。这些木卡姆庞大且结构精细，由近200首歌曲和超过70种旋律构成。每一组木卡姆通常由"穹拉克曼"（序歌）、"达斯坦"（叙事诗）和"麦西热甫"（舞蹈）三大部分串联起来。在演出开始时，会有一段自由节奏的序唱，同样被命名为"木卡姆"。演奏时使用萨它尔、弹拨尔、独它尔、热瓦甫、艾捷克、扬琴、手鼓以及沙巴依等传统乐器，共同营造出独特的音乐氛围。

第二，囊玛。藏族人民擅长音乐与舞蹈，拥有丰富多彩的民间音乐传统。在清顺治、康熙年间，基于民歌演化出了一种名为"囊玛"的艺术歌曲。起初，囊玛的表现形式以歌唱为主，仅以六弦琴，即藏语里的"扎姆涅"，作为伴奏乐器。后来，囊玛在贵族阶层中极为流行。当藏族贵族将一些汉族传统乐器如洋琴、特琴、京胡、根卡、竹笛和串铃引入后，囊玛的伴奏得以多样化，音乐表现力显著增强。这一时期，囊玛逐渐融入舞蹈元素，从单一的艺术歌曲演变为集歌舞于一体的综合艺术形式。此时的囊玛通常由"引子、歌曲"构成一组连贯的乐章。其曲式结构多表现为引子—歌曲、引子—舞曲或引子—歌曲—舞曲等模式。演唱部分旋律优美，节奏流畅，充满深情；舞蹈段落则快速欢腾，情感热烈奔放。两者之间形成了强烈的对比。

第三，西南少数民族歌舞。在我国西南地区少数民族的文化生活中，歌舞扮演着核心角色，通常与各类庆典、社交聚会及婚恋传统紧密相连。例如，彝族和苗族中流行的"跳月"歌舞，以及侗族和纳西族盛行的芦笙舞，都是展现歌舞与

民俗深度融合的典型实例。

(五)皮黄腔的形成

由于多种戏曲声腔的兴旺和发展,各种腔调相互影响,至明末清初演变出许多新的剧种,如徽剧、湘剧、豫剧、川剧、汉剧及北方的梆子剧等。晚清时期,由西皮(北路)与二黄(南路)两种声腔合成的声腔系统逐渐形成,被称为"皮黄腔"。在唱腔方面,皮黄最初与梆子一样,唱七字句或十字句,其唱腔结构也属于"板式变化体",变化很丰富,有慢板、原板、快板、摇板(紧打慢唱)、流水板等,并且有了把西皮与二黄的基本曲调移调处理而成的"反西皮"与"反二黄"两种唱腔。各种板式之间的连接次序自由灵活,但逐渐有了一定的规律,在一定程式下,可按剧情的需要随时灵活穿插使用。由此可见,皮黄已经是"板式变化体"戏曲进一步发展的结果了。

乾隆年间,四大徽班进京,在楚调皮黄与徽调二黄的基础上,吸收了昆山腔、四平腔、梆子腔、高腔的有益因素加以革新,由此产生了影响全国的剧种——京剧。同时,涌现出众多的京剧表演艺术家,如程长庚、余三胜、谭鑫培、张二奎、汪桂芬等,代表剧目有《庆顶珠》《祝家庄》《战太平》等。京剧也因此成为我国戏曲艺术宝库中的精粹。

第三章 中国传统音乐文化的构成体系

音乐是人类文明的重要组成部分，承载着一个民族的历史、情感与智慧。中国传统音乐以其悠久的历史和独特的艺术魅力，不仅是中华民族珍贵的艺术宝库，也在世界音乐史上占有举足轻重的地位，更是中华民族文化自信的重要体现。它不仅见证了中华民族的兴衰更替，也记录了社会生活的变迁。在中国传统音乐的种类中，民间音乐、文人音乐与宫廷音乐共同构成了中国传统音乐的整体。因此，本章将围绕中国传统音乐文化这三大构成展开论述。

第一节　民间音乐文化

中国民间音乐是各族人民在长期的生活和劳动中集体创作、共同演绎的音乐作品，它源自人们对现实生活的真切感悟，寄托了人民群众质朴纯真的思想情感，是各族人民集体智慧的结晶。民间音乐蕴含着民风，更蕴含着民魂，是我国传统音乐的精髓，是历经时间的流逝而积淀、留存下来的民族情感最质朴、最完美、最深刻的表达。

世界上任何一个国家和民族都有区别于其他国家或民族的、独具特色的民间音乐。作为各民族传统音乐文化中的一个独特类型，民间音乐来自人民大众，具有鲜明的民族特色，充分体现了独特的民族文化和民族精神。我国是一个有着悠久历史的文明古国，在长期的音乐发展历程中，积淀了深厚的音乐文化传统。我国人民在与自然持续的斗争过程中、在长期的生产和生活实践过程中，创造出了丰富多彩的民间音乐，体现了中华民族的民族特色、民族气质、民族精神和审美情趣，其不仅是中国传统音乐文化的重要组成部分，更在世界音乐宝库中有着极高的价值和地位。

一、民间音乐的类型

（一）民间歌曲

民间歌曲通常简称为"民歌"，是劳动人民在日常劳作与生活中自发创作并传唱的歌曲。在不同地方，人们用多样化的名称来指代这类音乐形式，如歌、辞、诗、谣、曲、调等。值得注意的是，"民歌"这一术语主要是在近现代时期开始广泛传播的。民歌音乐卓越非凡，源于劳动大众的集体创意，并在民间广泛传播。通过深入解析可以发现，民歌往往深刻反映了创作群体的生活体验与情感状态，并在世代相传的过程中不断精炼与传承。相较于西方音乐，中国民间音乐在体现地域特色与民族文化方面更加鲜明。西方音乐创作多为个人表达对生活、世界的感悟，而中国民歌的独特之处在于其是集体智慧的结晶，表演风格也倾向

于群体演绎。

我国民间歌曲种类繁多，可按多种角度和方法分类。例如，依据歌词的题材内容，可以分为劳动类、生活类、爱情类、传说故事类等；依据产生年代，可以分为传统民歌、革命历史民歌、新民歌等；依据民族或地区，可以分为汉族民歌、蒙古族民歌、维吾尔族民歌、藏族民歌或是青海民歌、新疆民歌、河北民歌、河南民歌等。从民歌的音乐形式上，我国汉族民歌有体裁和色彩区两种分类方法。

汉族民歌的体裁分类是依据民歌音乐的艺术样式来分类的方法。汉族民歌的体裁分为号子（包括搬运号子、船工号子、作坊号子等）、山歌（包括一般山歌、放牧山歌、田秧山歌等）和小调（包括吟唱调、谣曲、时调等）三大类。汉族民歌的色彩区分类是依据民歌音乐的地方风格进行归类的方法。根据现今学术界的研究结论，汉族各地区的民歌依据其地域性风格，可划分为如下几个色彩区域：西北、东北、中原、江淮、江浙、闽台、广东（粤）、江汉、湖南（湘）、江西（赣）、西南以及客家地区。

我国各少数民族的民歌拥有各自传统的分类体系。它们有的基于歌曲在社会中的功能作用划分为狩猎歌、宴会歌、牧歌、赞歌、思乡曲、礼俗歌、叙事歌、宗教歌、儿歌以及摇篮曲等；有的依据歌词题材划分为情歌、劳动歌、婚礼歌、祝寿歌等；有的着眼于民族内部不同地域民歌的特色分为"大理白族调""洱源西山白族调"等；同时，也有按照音乐表现形式进行区分的，如长调与短调。

（二）民间舞蹈音乐

民间舞蹈音乐是指与民间舞蹈相伴的歌唱及乐器演奏活动。我国各民族都能歌善舞，民间歌舞品种繁多，音乐风格迥异。从音乐和舞蹈的结合方式来看，民间舞蹈分为三种：第一种是鼓舞，第二种是跳乐，第三种是踏歌。

中国民间舞蹈种类繁多，形式多样。在汉族地区普遍流传的有龙舞、狮舞、秧歌、花鼓、打莲湘、跑旱船、车灯、太平鼓、竹马灯、高跷等，而且在各个种类中还有多种变体，如龙舞就有龙灯（火龙、彩龙）、布龙（打龙）、草龙、段龙、百叶龙、板凳龙、纸龙、香火龙、星子龙、鲤鱼龙、牛龙、罗汉龙、花篮龙、断头龙等几十种之多。同是流行于北方各地的秧歌，河北、山东、陕西、东北等地的跳法各不相同；同是西南的花灯，云南、贵州、四川演法各异。少数民族的歌舞更是多样，蒙古族有安代舞、鄂尔多斯舞，朝鲜族有农乐舞，维吾尔族有刀郎舞，藏族有果谐、弦子、堆谐、囊玛，瑶族有长鼓舞，苗族有芦笙舞，侗

族有多耶，土家族有摆手舞，高山族有欢乐舞，畲族有龙头舞、捕猎舞、铃刀舞、龙伞舞等。

中国音乐学界对民间舞蹈音乐的研究起步相对较晚，过去研究的焦点多集中在舞蹈动作上，这导致了对民间舞蹈音乐分类的探讨尚未形成统一的观点。当前，部分研究者初步尝试从两个主要角度——舞歌和舞乐来进行分类。舞歌进一步细分为时调类、谣曲类、吟诵类、儿歌类、多声部类以及戏腔类，这大致遵循了民歌的传统划分。舞乐则按照乐器的种类进行分类，包括打击乐、吹管乐、弹拨乐、拉弦乐，以及融合多种乐器形式的吹打乐、弦索乐和乐队合奏，这与民间器乐的分类相呼应。还有部分研究者采用民族属性作为首要分类依据，对于汉族民间舞蹈音乐，他们倾向于从地理位置（南方与北方）和表演形式（大场与小场）进行细分；对于少数民族民间舞蹈音乐，则更多地从舞蹈的自娱性质、表演性质或其特有的节奏模式来进行分类。

（三）民间说唱音乐

说、唱、做结合一体就是民间说唱艺术。我国有几百种说唱音乐，很多民族的说唱艺术都有自己独特的风格。例如，我国汉族的说唱曲种，按艺术风格大致可以分为评话、鼓曲、快板、相声四大类，其中只有鼓曲类是带有音乐的曲种类型。还可以根据主奏乐器、历史渊源、音乐风格及特点，大致归纳为鼓词、弹词、道情、牌子曲、琴书五大类。另外一种分类方式，是根据说唱音乐的结构形式分为单曲体、曲牌联套体、板腔体以及主插体。

说唱音乐深深植根于语言之中，且各地的语言腔调存在差异，加之审美习惯各异，这就孕育了各式各样的地方说唱音乐形态，每一种都独具特色，富含鲜明的地域风情。这些地方说唱音乐在内容和形式上，乃至在念白、唱腔和演出方式上，都紧密贴合着当地民众的生活实际，如用山东方言演唱的山东琴书、山东快书，表达了山东人民朴素豪爽的性格，反映了山东人民的审美情趣和艺术爱好，具有浓郁的山东地方色彩。

说唱音乐通常采用简单的乐器伴奏，表演者常常一边弹乐器一边演绎，既是歌手又是乐手。不少曲艺形式的名字直接源于表演者所使用的乐器。例如，单弦原本是指一人边弹三弦边唱，琴书则是表演者边弹扬琴边唱，大鼓的表演者通过击鼓来控制音乐的节奏。同样，像渔鼓、道情、竹板书、莲花落等曲种，主要的伴奏乐器也由演唱者自行操作。这种由演唱者兼当伴奏者的优点是便于感情的自由发挥，简化演出形式，具有更为广泛的群众性。以弦乐器伴奏时，主要伴奏手

法有以下几种：一是按基本点伴奏；二是按腔配点伴奏或随腔伴奏；三是模拟伴奏，民间称为"学舌"，即伴奏乐器随唱腔旋律的变化作模拟；四是强弱对比伴奏，就是依据唱词的情感内涵，遵循语言的自然抑扬顿挫，在叙述性的段落适当减轻伴奏的密度与音量，而在情感高潮或戏剧性增强的部分配以饱满和强烈的音响，以此来突出表演的层次感和感染力；第五，结尾伴奏。

（四）民间戏曲音乐

戏曲作为一种综合艺术形式，深度融合了音乐、舞蹈与戏剧的元素。其中，"声"表现为歌唱与演奏，或是经过音乐化处理的念白；"容"则体现在舞蹈化的身体动作，或是精心编排的表演姿态。这两方面的有机结合，再辅以舞台美术等要素，展开了一幅生动的艺术画卷。这一系列综合性的艺术展现，主要依赖于演员的全方位演绎能力。

戏曲音乐作为戏曲艺术的重要组成部分，它通过抒情、叙事及节奏调控三大特性，精准塑造角色性格，营造舞台氛围，并协调统一演出的节奏。

我国民间戏曲音乐基本上有两种分类方法：第一种是从声腔入手，分为四大声腔系统和两大声腔类型，即昆腔腔系、高腔腔系、梆子腔系、皮黄腔系和民间歌舞类型诸腔系与民间说唱类型诸腔系。第二种是从戏曲的音乐结构类型入手，分为曲牌联套体和板腔体两类。

中国拥有多达 300 余种戏曲剧种，遍及全国，它们深深植根于当地方言、文化和民间音乐中，孕育出多样化的艺术风貌，展现出各自独具的魅力。

（五）民间器乐

我国民间流行乐器约有 600 多种，每一种都各有特色。通过发音的动力来源可把这些乐器分为四个大类，即吹奏、拉奏、弹奏、击奏。还有第二级分类，即主要根据乐器发出声波的振动母体分为体鸣、膜鸣、弦鸣、气鸣四个小类，这些小类还可以继续分成直接发音和间接发音。

先秦时期，有记载的乐器包括鼓、编磬、编钟、铃、哨、埙、箫、管、镜、笙、琴、瑟、祝等。其中，鼓是我国最早使用的打击类乐器，最早被称为土鼓，因为是用陶土制成的。埙的制作材料为陶土、石质、骨质，它是一种吹奏乐器，有 6000 多年历史。秦亡汉起，对外开放使得各民族的音乐得到了交融，举世闻名的"丝绸之路"也得以开通，西域各国的音乐艺术被带到了中国。东汉时首次出现了筝这种乐器，主要用于汉代的"相和歌"。魏晋时期，古琴音乐继续发

展,涌现了大量作品以及《琴赋》《琴论》《琴用指法》《大人先生传》等琴论或琴著。隋唐时期,当时主流音乐"歌舞大曲"中器乐的作用越来越重要,琵琶演奏技艺已经有很高的水平。这一时期,拉弦乐器轧筝和奚琴的出现为乐器演奏开辟了一个新的领域。唐代的琵琶曲主要出自各歌曲大全,但保留下来的较少。宋代主流的音乐基本上都是从宫廷传到民间的,器乐曲在民间相当兴盛。元明清时期出现弓弦类的乐器,特别是胡琴族乐器,民间一般都将擦弦的竹片换作马尾来使用,后演变为马尾胡琴。

发掘、整理、研究民族传统器乐具有重要意义,它是民族器乐创新发展的重要基石,为现代民族器乐创作提供了灵感来源。一系列民族器乐曲目经由民间艺术家或专业音乐人士的重新编排与精炼,其内涵与艺术价值得以升华,既保留了传统精髓与独特风格,又与时俱进,满足了当代观众的审美期待。

近年来,随着音乐文献的细致研究以及考古的深入,许多早已湮没于历史长河中的古乐器重见天日。随之而来的是对这些久远乐器的复原工作,旨在重现古代音乐的风貌。20 世纪 80 年代,对失传古乐器的研制已蔚然成风。现代意义的民族管弦乐队的建立和发展始于五四运动。自 1925 年以来,很多用民族管弦乐队演奏的作品面世,如《春江花月夜》《金蛇狂舞》《彩云追月》。各民族乐团在广泛采用各民族、各地区的民间乐器的基础上,形成了以拉弦乐器、弹拨乐器、吹管乐器和打击乐器组成的大型民族乐队的结构体制,同时借鉴了西洋管弦乐团的经验,对乐器进行了功能性分组。

二、民间音乐的特点

(一)即兴性

中国民间音乐的核心传承途径是口耳相传与心领神会,传授者通过歌唱与演奏来教授,学习者则依赖听觉感知与内心记忆,而非依赖正式的乐谱记录。这种传承模式导致中国民间音乐历史上缺乏系统化的乐谱记载体系,但也赋予了无数才华横溢的歌手与艺人在传统音乐框架内自由挥洒创意的空间,他们能够在继承的基础上对音乐进行个性化加工与创新。口传心授的特性使得民间音乐呈现出流动性与可塑性,为群体共同创作提供了土壤;持续不断的群体再创造过程,又反过来推动了代代相传的民间音乐不断进化至更高艺术境界。在这条演进道路上,即兴创作在演唱与演奏中的运用,逐渐成为衡量表演者艺术高度与造诣的

关键指标。

在中国各地乡村的对歌竞技中,真正的赢家往往是那些能够灵活运用所学曲调与歌词,进行现场即兴创作的歌手。在江南丝竹的合奏艺术中,虽然有着基本的乐谱框架,但每一次的演奏都是独一无二的,乐手们凭借长期磨炼的即兴才能,对乐曲进行现场的个性化诠释。为了达到和谐一致的效果,他们总结出了诸如一方复杂一方简化、一方动感一方静谧、一方中断一方衔接、一方高昂一方低回等一系列相互配合的演奏策略。老戏迷或者票友们(非职业的戏曲爱好者)前往戏园,往往不只是为了"观赏",更是为了"聆听"。他们即便闭眼倾听,也能全神贯注,沉浸其中,摇头晃脑。对于戏台上演绎的剧情,他们早已烂熟于心,甚至能够背诵大部分的唱词与旋律,观演的目的则是捕捉名角们在表演中的即兴发挥。一旦演员在某个环节突破常规,进行了现场的创造性发挥,而这番发挥恰到好处地深化了角色的个性或推进了故事的发展,观众便会报以热烈的喝彩。

即兴创作作为民间音乐的一种创作手法,其特点在于创作者与表演者身份的合一。尽管这种即兴可能仅是在稳定曲调基础上的局部微调,但经过漫长岁月与代代相传的累积,这些微小的变化依然促进了民间音乐的演变与进步。

(二)地域性

中国土地广袤,面积几乎与整个欧洲相当(中国国土面积约960万平方公里,欧洲约1016万平方公里),地形地貌多样,包括高原、山脉、丘陵、平原和盆地;气候类型丰富,从四季分明的温带到终年葱郁的亚热带,南端甚至触及热带。经济活动涵盖了工业、农业、林业、畜牧业和渔业等多种形态。因此,在中华民族大一统背景下,不同区域因地理气候、自然资源、社会发展、文化积淀、方言差异等因素,展现出各自独特的风貌。人们的生活习俗、人格特质与审美偏好也因此呈现多元化的面貌。这种地域性的特色与当地的交通便捷程度和对外开放水平成反向关系:越是交通便利、交流频繁的地区,其地方性特征往往越趋淡化或呈现出融合的态势;相反,交通不便、与外界接触较少的区域,其地方特色则更加鲜明。各地区的文化根基(生态环境、历史变迁、外来文化、方言特色、人群性格等要素)在民众心中积淀,最终反映在其民间音乐的特征上,包括音阶、调性、旋律线条、装饰音、结构布局以及风格流派等方面。

(三）口头性

民间音乐源于劳动大众的自发口头创作，其传承与发展主要依靠口耳相传的方式。历经无数代人的加工与重塑，它承载了中华民族集体智慧的精华，是广大中国人民在漫长历史长河中通过持续的积淀、提炼与选择，所凝结的情感认知与艺术表现技法的宝贵结晶。

民间音乐在其产生的同时，就进入了一个持续的、动态的传播过程，经过历代艺人的口耳相传、口传心授，同时伴随着同时代人们横向的相互传播，民间音乐逐渐得以丰富和发展。民间音乐传播中鲜明的口头性特征，拓展了民间音乐即兴创作和自由抒情的空间，也增强了民间音乐的易变性和群众性。

（四）变异性

民间音乐通过口耳相传的方式进行传承，加之其地方色彩、即兴创作和口头传播的特性，因此在传播过程中呈现出多样的变异性。这种变异大致可以归纳为以下几个类别：

第一，地域性变异。当一支民间曲调跨越地域传播时，其旋律往往会受到当地方言发音的影响而产生变化，同时因不同地区人们的性格特点和情感表达习惯而呈现不一样的曲调情绪。

第二，情感渲染性变异。某些原本简单直接、情感表达较为中立的旋律，在传播的过程中经过不断的加工与重新诠释，逐渐发展出了鲜明的情感色彩。

第三，表现功能拓宽性变异。民间音乐中存在着一曲多用的传统，即原本用于表达特定主题的曲调，通过更换歌词并适当地调整旋律来适应新的情境，这是一种常见的民间音乐创作手法。例如，《孟姜女》这首民歌最初描绘的是民间传说中孟姜女的悲苦生活与心境，但随着时间的推移，它也被用来演绎爱情故事（如《送情郎》），或是描述历史小说中的英雄事迹（如《三国叹十声》）。同样，时调小曲《叠断桥》既可以传达女子深陷相思的忧伤（《穿心调》），也能表达新娘上花轿时的欢喜（《花轿到门前》），甚至可以描绘劳动者忙碌而愉悦的情景（《四季歌》）。在戏曲、说唱艺术中，某些曲牌和腔调具备了高度的灵活性，它们在中速时显得平稳流畅，在慢速时转为舒缓深情，在快速时则变得生动热烈或紧张激昂。当然，这些曲调在变化速度的同时，还会通过增加或删减旋律细节，以及调整旋律线条，来更好地满足不同的情感表达需求。

第四，体裁间相互交叉、渗透的变异。民间音乐的各种体裁存在相互借鉴的

现象。例如，一些民间小调吸收了说唱音乐的叙事技巧，提升了叙述故事和构建剧情的表现功能；一些说唱音乐融合了戏曲音乐的表达方式，提高了表现戏剧冲突及激烈情感的能力；一些民间器乐曲目在情节布局与音乐结构上深受戏曲影响，呈现出浓郁的戏剧色彩；一些民间器乐与声乐彼此借鉴润腔手法，丰富了演奏与演唱的技法，拓展了艺术表现的广度和深度。这些交流与融合使得民间音乐的形式更加多样，表现力更为丰富。

民间音乐在传承中的变异性，实际上构成了其自我更新与文化积累的重要途径，这一特性确保了民间音乐的生命力与活力，使其能够持续发展、丰富多样。

（五）多功能性

民间音乐拥有广泛的功能，它既能作为个人情感宣泄的渠道，在极度悲伤或极度喜悦之际，借由歌唱来释放内心强烈的情感；也能作为一种个人展示才华的方式，在群体中通过精湛的音乐表演赢得他人的尊敬和倾慕。它是青年男女情感沟通的桥梁，也常用于婚丧嫁娶等重要仪式。在集体劳作中，它扮演着组织与激励的角色，同时承担着传授生产和生活智慧的任务。在战争年代，民间音乐则是激发民众斗志、传递信息的有力工具。民间音乐的多功能性，使其深深植根于民众生活的方方面面，成为反映民间社会全貌的百科全书。

第二节　文人音乐文化

文人音乐，指的是由我国历代具有一定文化修养的知识阶层人士创作、完善和传承的传统音乐。在中国传统音乐的构成体系中，文人音乐是最能体现中国传统音乐审美观的一种。因此，本节将围绕文人音乐这一传统音乐文化进行研究。

一、文人音乐的界定

文人阶层在中国古代社会占据着独特的地位，他们不仅深刻影响着中国传统文化的进程，还在很大程度上塑造和指引了其发展方向。

"文人"一词出现很早，从其词义的渊源来讲，"文人"包含两方面的意

思。一是指先祖之有文德者，如《诗经·大雅·江汉》中就有"釐尔圭瓒，秬鬯一卣，告于文人"一语，但这里的"文人"指的是周之先祖。伴随历史的演进，"文人"这一概念的内涵也随之变迁。汉晋时代，"文人"特指那些学识渊博、擅长文字表达的个体，这一定义与现在所称的"知识分子"相近。曹丕在《与吴质书》中写道："观古今文人，类不护细行。"汉代傅毅在《舞赋》中云："文人不能怀其藻兮，武毅不能隐其刚。"唐代钱起在《和万年成少府寓直》中云："赤县新秋夜，文人藻思催。"然而，此阶段的文人尚未构成一个明确的社会阶层。直至隋朝开创科举制度，赋予了读书人通过文化素养考试参与国家选拔的机会，并得以进入官僚体系享受朝廷俸禄。自此，中国社会开始逐步孕育出一个独立的"文人阶层"。

在中国历史长河中，文人士子构成了一个独具特色的社会团体。他们是饱学之士，以其深邃的思想与卓越的才能影响民众，借由书法、绘画、弹琴、弈棋陶冶情操，以诗文歌行涵养心性。凭借渊博的学问，他们历来被政权所倚重，先秦至隋唐以前，经由荐举步入庙堂，隋唐以后则通过科考晋职场官场。文人角色本身的特异性，结合各朝代的社会变迁与政策导向，塑造了他们多样的精神风貌及艺术表现。他们展现出一种淡然自若的生活态度，为官时刚毅正直、言辞激昂，退居则温润儒雅、洒脱不羁。文人群体社会地位的提升，使其艺术成就在同期各类艺术中占据显著位置。在宽松的文化氛围与学术自由的土壤中，文人促进了多元思想的交融。文化兴盛促使文人整体素养显著提高，他们兼具官员、学者与艺术家的身份，遵循着"以琴棋书画修身，以诗词歌赋养性"的传统。随着古代社会商品经济的萌芽，文人艺术开始显现世俗化趋势，反映在诸如词乐、琴曲等标志性艺术形式上，孕育出了独树一帜的艺术格调。

虽然"文人"一词是指知书能文之人，但并不是说所有能写文章的人都是文人。"文人"之内涵是指严肃地从事哲学、文学、艺术以及一些具有人文情怀的人，是具有人文性的、有着创造力的、富含思想的文化学者。这一类人创作出来的音乐，才是真正意义上的文人音乐。

二、文人音乐的类型

文人音乐是我国传统音乐的一个重要组成部分，我国各民族的古琴音乐、诗词音乐都属于文人音乐的范畴，这些音乐共同构成了我国传统音乐的宝贵内容。具体而言，我国传统文人音乐有以下几种类型。

（一）古琴音乐

古琴原称"琴"，因琴面缚弦七根，又称为"七弦琴"。"古琴"这一名称出现于 20 世纪 30 年代。古琴音乐是文人音乐的集中表现形式，通过历代的发展，一直延续至今。古琴音乐在中国的流传和发展中具有特定的文化属性和文化含义。首先，古琴艺术从表演的概念上来讲，它并不是一种倾向于表演的艺术，它是一种注重自我体验和自我修养的生活方式，是文人志士修身养性的一种形式，因此，它的演奏指向并不针对听众，而是自我沉醉。其次，古琴音乐的演奏场所大多是在一些相对狭小和静谧的空间（书房或厅堂），即使处于自然之境，也是一种悠远静怡的场所，而非喧闹之市井或广场，环境与它所传达的文化是相协调的。在古代，古琴演奏时"沐浴更衣""焚香静对"的氛围也是它的文化表征。再次，从表现美学上看，古琴这件乐器从制作材质上就颇为讲究，面板多用桐木或杉木，底板用梓木。木质和漆灰经长期的演奏震动，漆面上会出现断纹，更增强了古朴和苍茫的音色，传达出的声音清幽淡远。演奏中的散音、泛音和按音以及演奏法上的诸多要领，使其产生出缥缈的效果、无穷的回味和此时无声胜有声的意境。最后，镌刻于古琴底板上的"铭文"充满了古典而浪漫的诗意美。所有这一切构成了古琴文化特殊的审美感受和审美情怀，需要在一定的文化背景中去理解、去想象和体会。

从古琴的表演美学上看，历代文人对此有较为详细和经典的论述，明末清初的琴家徐上瀛的《溪山琴况》是集中体现。《溪山琴况》提出了有关古琴表演的诸多技术与表现上的要求，其二十四况包括和、静、清、远、古、淡、恬、逸、雅、丽、亮、采、洁、润、圆、坚、宏、细、溜、健、轻、重、迟、速。其核心是和，而后清幽淡远、古朴典雅。其中提出的弦与指合、指与音合、音与意合的追求具有较高的美学价值，从弦、指、音、意的合中达到形与神的贯通，以至和的最高境界。

一直以来，古琴音乐都被中国文人视为文化之瑰宝，后来也有学者将古琴与昆曲艺术相并列。在漫长的发展历史中，古琴音乐也保留下了不少的传谱。可以说，古琴音乐对中国音乐史而言具有现实意义，其在不同时期对中国音乐的各个方面都产生了不小的影响。古琴音乐作为历代文人音乐之代表，其主要成就体现在琴曲和琴歌两个方面。

1. 琴曲

琴曲即古琴的独奏乐曲，没有相应匹配的歌词。历代文人对琴曲发展的贡献主要体现在传承整理旧曲和创作新曲两个方面。首先是对旧有曲目的传承，并在传承的过程中逐渐衍生出多种派别。古琴的流派并非短时间内形成的，而是在历代琴家、文人传承发展的过程中逐渐形成的。在南宋，当时颇有名声的是"浙派"琴人，代表人物是郭楚望、徐天民、刘志方等。一直延续到明朝，琴界的流派出现了新的格局，主要出现了传承徐天民艺术传统的浙派和继承了刘鸿等人核心思想的江派。江派与浙派在这一时期都广收门徒，并出版了大量的琴谱。这时兴起的江派跟嘉靖之前的松江派有所不同，主要指的是当时社会上一些负责给人填写词歌的琴人，如当时比较知名的杨表正、黄龙山等人，只是由于这些人大多都在江左一带活动，所以才取名为"江派"。到了清代，颇具影响力的是广陵派，主要在江苏和扬州等地活动。近代以来，吴越地区渐渐成为琴坛的核心，并渐渐衍生出以祝桐君为主要人物的闽派，还有以张孔山为主要人物的川派。古琴流派虽是一个逐步形成的历史过程，但与地域及师承关系等密切相关，与所依传谱也有密切关系，因而形成了风格各异的不同流派。

随着琴派和琴家纷纷登上历史舞台，古琴音乐也得到了更进一步的发展。各个时代的文人墨客为琴曲的创作增色不少。由于文人群体独特的性格特征和气质，他们的作品多直抒胸臆，并将自己的志向、抱负以及对当时社会的不满等都倾注于音乐当中。例如，魏晋南北朝时期，嵇康所创作的琴谱《长侧》《短侧》《长清》《短清》，被人称为"嵇氏四弄"。阮籍所著作的《酒狂》通过景物抒发内心乐观豁达、美好纯洁的感情，以及对统治阶级的愤慨和不满。南宋时期的名家郭楚望所写的《潇湘水云》，则是巧妙地借助遮盖九嶷山的云水来抒发内心的感情。《秋风》《步月》是他离开临安后所写的，表达出他内心的忧愤和内疚之情。

保留到现在的琴曲中，广为流传的主要有《碣石调·幽兰》《泽畔吟》《广陵散》《醉渔唱晚》《梅花三弄》《水仙操》《流水》《离骚》《颐真》《忆故人》《酒狂》《梧叶舞秋风》《良宵引》《长门怨》《鸥鹭忘机》《龙翔操》《平沙落雁》《四大景》《潇湘水云》《风雷引》《乌夜啼》《楚歌》《大胡箭》《秋鸿》《小胡箭》《渔歌》《胡笳十八拍》《渔樵问答》《昭君怨》等。

在几千年的流传与发展过程中，琴曲经过了一次次系统加工修正，在定弦方法、材质选择、演奏技巧及曲式结构四个方面有了一定发展变化与规范。具体表

现在以下几个方面：

第一，琴的弦法（定弦方式）得以相对稳定。最早，琴只有5根弦，后来逐渐增添为7根弦，故而古琴也称为"七弦琴"。其中，一弦最粗，七弦最细。就古琴的弦法（定弦方式）而言，主要有两种形式，即"正弄""侧弄"。"正弄"有五种具体的弦法，分别为"正调""蕤宾调""慢角调""慢宫调""清商调"。"侧弄"的定弦用的是"正弄"中的"正调"，但七根弦上各个音高所相应的律名和唱名则并不相同，如此一来便形成了四个不同"均"的"侧弄"，即"黄钟均侧弄""无射均侧弄""林钟均侧弄""夹钟均侧弄"。

第二，琴徽的个数和具体位置得以明确。现如今，古琴是十三徽位，徽位的本质含义就是指明音位。多用玉石、金、贝壳等材料镶嵌在琴面板上，作为演奏者的视觉参考。

第三，琴的音色即演奏技法趋于稳定。琴有三种基本音色，即"散音""按音"和"泛音"，不同的音色对应不同的演奏技法。在古琴演奏当中，"按音"的运用最为普遍，且与其配合的指法种类最多。具体而言，"按音"可分为"单按音""复按音""游移按音"。其中，"单按音"即指左手按弦演奏与右手相配合发出的单个实音；"复按音"即指左手同时按二弦或一按一散，再配合右手指法而发出的"复合"音；"游移按音"则指右手弹弦发音后，左手运用"淖""注"指法在琴弦上虚实游移走动而产生的音。"泛音"是相对于"基音"而言的。"散音"则是指不加左手，仅右手弹奏的音，可分为"单散音""复散音""滚拂音"三种。"单散音"就是弹奏一根空弦所得的音，"复散音"就是弹奏两根空弦所得的音，"滚拂音"则是弹奏三根以上的空弦所得的音。需要注意的是，这种"按音""泛音""散音"在琴曲中常是根据不同的需要搭配使用的，根据艺术表现的需要出现在不同的音乐段落，并配合特定的演奏技巧。

第四，琴曲曲式结构大致完成定型。琴曲曲式结构的确定并非一朝一夕之事，而是在经历漫长的演变后逐渐呈现的普遍特征。通常，古琴曲都分为五大部分，依次为"散起""入调""入慢""复起""尾声"，这种曲式结构也成为琴乐之代表。其中的每个部分都承担着各自的责任，也发挥着其他部分不可替代的作用。具体而言，"散起"即音乐的开头部分，为整部作品奠定色彩基础。随后接入"入调"，即进入主题。在主题得以完整表述之后，便会进入下一阶段，即"入慢"。"入慢"的精彩之处就在于对主题的进一步深化，通常以情绪、色彩等方面的对比形式展开，是丰富音乐形式的重要部分。"复起"部分通常

情绪跌宕、旋律迂回曲折，将作品推向高潮。随着高潮的结束，音乐便自然转入"尾声"。

2.琴歌

琴歌是一种以古琴来伴奏歌唱的体裁方式。在演奏过程中，琴与歌是同等重要、不分主副的，唱歌者和演奏者通常是同一个人。

琴歌的历史十分悠久，早在先秦时期就有用琴瑟伴奏歌唱的记载。例如，在《尚书·益稷》中有"搏拊琴瑟以咏"的记载，在《琴史·声歌》中有"歌则必弦之，弦则必歌之""子夏弹琴以歌先王之道"，在《论语·阳货》中又有"子之武城，闻弦歌之声"等，这些都证明当时已经存在琴歌这一艺术形式。魏晋南北朝时期出现的相和歌，隋唐时期流行的清乐，这些艺术形式都是用琴来伴奏的。到宋、明两代时，古琴音乐的特色逐渐显著，一些流派专门提出了要以创作琴歌为己任，如明代以杨表正、杨抡为代表的江派，就曾提倡只唱琴歌。

上千年来，历朝历代有关琴歌的创作始终离不开文人的参与。就目前来看，中国传统琴歌创作主要分为两大类：一类是深入民间，汲取民间音乐的精华。例如，盛行于北方十五国的经典民歌——《诗经》，共有305篇，我国儒家学派创始人孔子为了追求与《雅》《颂》《韶》《武》的契合度，将其创作为琴歌。此类琴歌不论是在思想感情层面上，还是音律音调方面都与人民群众的生活息息相关。另一类是将自己对现实社会和生活的感悟以琴歌的形式进行表达，此类作品最能反映我国古代文人的思想认识，并且此类作品往往也具有很高的艺术价值。例如，《阳关三叠》《渔歌调》《久别离》《蔡氏五弄》《黄鹤楼送孟浩然之广陵》《子夜吴歌》《伯牙吊子期》《醉翁吟》，以及明代后出现的《圮桥进履》，清代诞生的《精忠词》等，都是这类琴歌的代表。琴曲往往有着复杂多样的曲式结构，小型曲子只有一段，如著名的《黄莺吟》《渔歌词》；中型曲子则是由三至五段以上的乐段组成，如《阳关三叠》《伯牙吊子期》；还有一些是篇幅可达十八段之多的大型曲子，比如大家所熟知的《胡笳十八拍》。这些琴歌大多语言简约、质朴，却反映出丰富的内容，使得音乐的整体形象鲜活生动、多姿多彩。

（二）诗词音乐

诗词音乐是文人用诗体通过倚声填词或自创度曲而形成的一种艺术歌曲形式。我国诗词歌曲有着悠久的历史文化传统，从汉魏乐府到唐诗、宋词、元曲，

其韵文体的诗歌艺术，对中国传统音乐文化都产生了直接、深远的影响，闪烁着我国民族文化艺术的光辉。在我国历史文化长河中，古典诗词占据着重要地位，是我国文学艺术中的瑰宝。我国历代古典诗歌中的大量传世名作，都以一定的格律和韵律，把文辞构成的语言美与吟咏歌唱的音乐美有机地融汇综合在一起，塑造典型的艺术形象，含蓄地反映文人的思想真情和生活态度。例如，王维的《阳关曲》被发展为三叠，成为广为咏唱流传的送别曲；李白的《清平调》三首被谱入梨园等。这些诗歌艺术常被文人玩味吟咏于茶楼酒肆或长亭湖畔，具有独特的风格色彩和唯美的境界。

首先，诗词音乐在创作方式上，有择腔与创调两种。其中，择腔是指在旧曲中填入新词，旧曲有的源于民间，如《竹枝》；有的源于边疆塞外，如《菩萨蛮》《凉州》《霓裳羽衣曲》；有的源于大曲或者法曲，如《徵招调中腔》《氐州第一》等。创调则是指自度曲，也就是古代通晓音律的文人，自己作词、谱写新曲调的曲子。代表人物有宋代柳永、姜夔、周邦彦等。

其次，诗词音乐在创作类型上大致有"令、引、近、慢"四种。其中，"令"又称小曲、小令，来自唐代酒令，一般字少调短，有单叠、双叠之分。单叠的词像一首诗，只不过是长短句，如宋代李清照的《如梦令》；双叠的词分为前后两阕，两阕的字数、平仄基本相同。有时候双叠小令的开头两三句字数或者平仄略有不同，这叫作"换头"，如宋代姜夔的自度曲《鬲溪梅令》。"引"多来自唐宋大曲的歌前序奏，隶属于乐府诗体的范畴。在唐宋时期，"引"常作为"引歌"的形式出现在大曲之中，常常以"序"或"散序"的方式出现在大曲的第一段，同时也属于大曲的开头，如《清波引》《望云涯引》《婆罗门引》等。"近"又称近拍，如《好事近》《快活年近拍》《郭郎儿近拍》《剑器近》《淡黄柳》等。"引、近"一般比"令"长，比"慢"短。慢是指速度徐缓的慢曲子，是词中的长调，一般在100字左右，如姜夔的《扬州慢》。有一些慢曲子是由小令扩充而来的，比如133字的《浪淘沙慢》是由54字的小令《浪淘沙》扩充的；101字的《木兰花慢》是由56字的小令《木兰花》扩充而来的。

最后，诗词音乐在创作与流传的过程中，主要呈现出以下几个方面的特点：一是词牌名代表相应曲调。即一个词牌对应一种曲调，词牌名即是所使用的曲调的名字，词的内容与词牌名是有关的。二是词的分片。词大多有数片，以分两片的为最多，也就是双叠，一片表示一遍音乐的结束。上、下片交接处就是一段乐曲结束转入下一段乐曲处称为"过片"。其中，上、下片句式完全相同的叫作"称重头"，上、下片开头句式不同的叫作"换头"。三是不同的词调韵位不

同。不同于一般偶句押韵的诗，词调的韵位有疏有密，由所使用的曲调的停顿来决定。四是大量使用长短句。为了使词与乐曲契合得更好，长短句在古诗词音乐的创作中大量使用。五是声腔与用字平仄一致。用来歌唱的词要审音用字，不仅讲究平仄，还应当根据音乐的起伏选定阴平、阳平、上、去等韵，使词与乐更加协和、交融。

在诗词音乐的分类中，根据朝代的不同可以分为多种形式，其中最为常见的是唐代诗词音乐与宋代词调音乐。

三、文人音乐的特点

（一）个体性

所谓个体性特征，是针对文人音乐的创作过程而言的。文人音乐的创作强调的是艺术家的个体劳动，这与民间音乐创作的"集体性"明显不同。例如，宋代浙派琴艺中，郭楚望除继承并发展了传统琴曲，还创作了许多全新的琴曲，像《潇湘水云》《秋雨》等，之后这些琴曲成为浙派琴曲的代表作，郭楚望也将其传授给自己的弟子。这一部分琴曲的创作可以说完全是郭楚望个人艺术劳动的结果，充满了他个人对生活的感受，体现出他对琴曲旋律等方面的一些独特见解。所以，一定程度上说，若缺少郭楚望的个体性艺术创造，便也不会有宋代浙派琴曲艺术。

（二）书面性

文人音乐的书面性特征，是针对其创作表达方式而言的。民间音乐创作的方式多是口耳相传或口传心授，这是因为普通百姓没有相应的文字书写方面的能力。而文人多爱舞文弄墨，在音乐活动里，常会通过书写将音谱、唱词等记录下来，如词调音乐中的敦煌曲子谱、管色应指谱等。即便传承过程中会有某些谱字、演奏记号的意义失传而影响对音乐的理解，不过，这些曲谱确实为后代保存了一些珍贵资料。

（三）相对稳定性

文人音乐的相对稳定性，是针对其音乐曲调的流传过程而言的。由于文人音乐的乐谱记录相对完整和严谨，因此此类音乐的曲调具有相对稳定性。例如，姜

夔的《白石道人歌曲》，其曲调有一定的规范，演唱者不可以随意改变。当然，文人音乐也存在流派的划分。同一首琴曲，不同的流派在演奏技法、乐句处理、打谱等方面都有着一定的差别。但在作品的基本内容、情绪表达、主旋律等方面则是具有稳定性的。

事实上，文人音乐尽管也存在变化，但与民间音乐中"一曲多变运用"的变化方式截然不同。所以相比较而言，文人音乐的曲调具有相对稳定性。这种特性既能够与民间音乐相区别，也能够展现出其不同于近现代音乐的凝固性特点，是一种张弛有度、恰到好处的稳定。

第三节　宫廷音乐文化

在我国古代封建社会，随着社会阶级的逐渐固化，音乐文化也根据不同阶级的特征和需求产生了明确的分化。在众多音乐分支中，宫廷音乐一直居于最高地位，象征着不可侵犯的皇权，有着规模庞大、内容严谨的特点。因此，本节将围绕传统音乐中的宫廷音乐展开论述。

一、宫廷音乐的类型

中国宫廷音乐是为宫廷统治集团施行统治行为服务的，为统治者提供娱乐休闲活动的非大众音乐。它属于宫廷音乐文化范畴，是统治者社会行为的音乐记录。按其功能性质，可分为典制性音乐和娱乐性音乐。典制性音乐主要用以显示典礼的隆重和皇帝的威严，包括祭祀乐、朝会乐、卤簿乐等；娱乐性音乐以供人欣赏、愉悦身心为目的，包括筵宴乐、行幸乐、吹打乐等。按其演奏场合，又可以分为外朝音乐和内廷音乐两大类。外朝，是群臣朝会办事的场所；内廷，是皇帝与后妃生活起居的地方，因而两种音乐呈现出不同的特点和表演方式。

（一）宫廷雅乐

宫廷雅乐是历朝历代都非常重视的，被视为"正乐"。由于它的音乐特点较为典雅纯正，常常用于各种祭祀和朝会典礼，如"言语、兴道、讽诵"等，是维

护朝廷统治、巩固政治秩序的文化和政治手段。

宫廷雅乐中的乐舞主要包括大、小舞，以及音乐诗篇的唱诵、表演等，此外还有音乐理论。其中以六代舞最为著名。《礼记·学记》中说道："学乐、诵诗、舞《勺》。成童（十五）舞《象》，学射御。二十而冠，始学礼，可以衣裘帛，舞《大夏》"。[①] 这些音乐方面的学习，主要是让贵族子弟们学会统治之术，而不是真的要他们去学习如何表演，正如《周礼·地官·大司徒》所说："以乐礼教和则民不乖。"通过对音乐的学习，贵族子弟意识到"和谐"的重要性，悟出天地和、君臣和、上下和、人心和的道理，最终达到治理朝政的目的。

远古时期，集"歌、舞、乐"于一体的"六代乐舞"亦称"六乐""六舞"，是六部带有史诗性质的古典乐舞。它包括黄帝时期的《云门》，尧时期的《咸池》，舜时期的《韶》，夏禹时期的《大夏》，商汤时期的《大濩》和表现周武王伐纣的武功乐舞《大武》。周代对这些六代古乐进行了因袭，用乐舞来祭祀天地山川、日月星辰，歌颂列祖列宗和王者的武功文德，夸耀其政治兴盛通达。这些音乐声调舒缓、平静、旋律悠长，庞大的乐队用金石之声造成一种安静、和谐、庄严、肃穆、隆重的典礼气氛，以体现王者的威严。使参加典礼的贵族及其子弟受到伦理教育的感化，以达到影响和感召他们为巩固帝王统治而效忠出力的目的。由此，中国历史上第一个较为明确的宫廷雅乐体系形成，对后世各朝用乐有着深远的影响。

宫廷雅乐具有鲜明的政治性。在统治者看来，代表宫廷意志的雅乐是至高无上的，是支配一切的和权威无限的。雅乐体现的是宫廷的政治等级、政治思想和政治主张。这种政治强调雅乐必须为本朝服务。尤其是秦汉以后的雅乐，特别强调重新创作的成分，新的创作必须是歌颂本朝的开国之君。但在其后，更多的仍然是沿袭旧乐，或用旧乐改名，或用旧乐重新填词。至隋唐以后，宫廷雅乐完全脱离音乐的美感和人性化、旋律化，而变成一种象征性和符号性音乐。

宫廷雅乐追求庞大的乐队编制。隋唐时期，雅乐在"太常寺"的掌管下，专事礼乐、郊庙、社稷之事，乐工人数多达上万，致使一些技艺很差的乐工也混于其中。雅乐的古朴、典雅带给人沉重和压抑的感觉。元代以后，特别是明清时代，雅乐的复古意识更浓，艺术内容和表演形式愈加僵化，与同时代的民间音乐、文人音乐相比，在艺术高度上更是有着天壤之别。

[①] 陈非，张玮，崔萍：《中国传统音乐文化传承与发展的再认识》，北京工业大学出版社，2018年，第135页。

1.祭祀乐

在中国古代,祭祀是宫廷中重要的典礼活动,属于"五礼"之一。清朝的祭祀活动,沿明制分为大祀、中祀、群祀三种,大祀包括祭圜丘、方泽、太庙、社稷等;中祀包括祭朝日、夕月、先农、先蚕、历代帝王庙、文庙、社稷等;群祀包括祭火神、城隍、先医等。大祀和中祀用中和韶乐,群祀则用庆神欢乐。

清代地位最高的宫廷音乐当属中和韶乐。韶乐,史称舜乐,起源于5000多年前,为上古舜帝之乐。《吕氏春秋·古乐篇》记载:"帝舜乃命质修《九韶》《六列》《六英》以明帝德。"由此可以知道,舜作《韶》主要是为了歌颂帝尧的圣德,并示忠心继承。从此以后,每个朝代的帝王都把《韶》视为国家大典用乐。《周礼》及秦、汉、唐、宋史志中有"九天韶乐""云韶乐""箫韶乐""中和之乐"等记载,至明洪武初年始正式确立"中和韶乐"的名称,清代也对此进行了沿用。

中和韶乐所使用的乐器是由金、石、丝、竹、革、匏、土、木八种材料制作的乐器。大祀仪式中使用的中和韶乐的规模最大,其乐队中的乐器主要包含打击类、吹奏类和弹拨类。整个乐队在演奏时往往需要1件特磬、1个镈钟、1套编钟、1套编磬(共有16枚)、2件搏拊、2件排箫、10支箫、10支笛子、1件鼓、10把琴、4件瑟、10个笙、2件坝、1件祝、1件敔、6件篪。此外,还会有一些演奏者,主要有负责唱歌的司章1人,负责舞蹈的武舞生64人,文舞生64人,负责整个乐队指挥的是协律师或名为掌麾的1人,赞乐有1人,负责舞队指挥的执节有4人。[①] 相对来说,中祀乐队的规模比较小。歌词的结构主要是八字句式,加上句式中间的"兮"字,整个句式一共有9个字,演唱的时候通常是一字一音,整体的节奏比较平稳,每一句的句末通过敲打搏拊击节作为过门。

中和韶乐的歌词内容主要是歌颂皇帝、祈求神灵赐福等。歌词的形式主要有三种,即仿骚体、仿四言古诗和仿宋词长短句。节奏缓慢平稳,旋律单调少变,每句结束时有鼓搏击节的过门。调式为羽调式。旋律庄严、平和、素雅。此外,中和韶乐也用于朝会、宴享等仪式。

庆神欢乐主要用于群祀,是祭祀乐中规格最低的。使用的乐器主要有笙1件、笛2件、管2件、云锣1件、鼓1件、拍板1件。表演时为纯器乐演奏,没有相配的歌词。

① 田文:《中国传统音乐的传承与新音乐的发展研究》,新华出版社,2021年,第13页。

2. 朝会乐

大朝会上使用的典礼性音乐称为朝会乐，元旦、冬至、万寿（皇帝寿辰）就是大朝会的三大节庆贺。每月初五、十五、二十五的日常朝会也会进行演奏。朝会乐涉及的音乐主要有铙歌乐、卤簿乐、丹陛乐和中和韶乐等。中和韶乐在朝会乐中和祭祀乐中使用的乐器相同，只是在朝会乐中部分乐器数量有所减少，演奏乐队的整体规模也要小很多，不过乐队整体的节奏、音调、曲子结构还是极为相似的。

丹陛乐一般在朝会过程中大臣们行礼时使用。演奏的乐器主要有2个大鼓、2个方响、2件云锣（每架10面）、4支箫、4支管、4支笛子、4个笙、1个杖鼓、1个拍板、2个戏竹（用来指挥的乐器）。通常会弹奏《朝天子》，不过只弹奏不唱歌词。这里弹奏的《朝天子》不同于民间戏曲或器乐曲中同名的曲牌名。

3. 卤簿乐

卤簿乐通常指在祭祀、朝会、宴飨等活动中皇帝出行所用的仪仗音乐。卤簿乐称呼的来源，是因为专门为皇帝提供服务的仪仗队的名字是卤簿。《清会典事例》中明文记载说："凡卤簿乐有五"[①]，即卤簿乐主要包括指导迎乐、铙歌清乐、铙歌鼓吹、铙歌大乐、前部大乐，此外还包括凯歌乐。

第一，导迎乐，作为引导性的音乐，主要是用于銮驾卤簿、大驾卤簿和法驾卤簿等。另外还会在颁布诏令、皇帝亲耕、皇后采桑进钩筐、传送文武殿试榜，以及日常的进书、进表等活动时用到，乐队的乐器主要包括1支管、1件笛子、2件笙、2件戏竹、2件云锣以及1个导迎鼓和1件板。

第二，铙歌清乐，用于骑驾卤簿。相比于铙歌大乐，乐队规模较小。演奏时所用的乐器有小铜角、大铜角、云锣、金口角、平笛、龙笛、笙、管、金、铜鼓、铜钹、铜点、行鼓等。此类音乐的代表乐曲有《皇都无外》《皇风泰》《河清海晏》《大凌河》《景清明》《日上扶桑》《虹流华渚》等。

第三，铙歌鼓吹，用于法驾卤簿，是骑在马上演奏的音乐。其乐器有龙鼓24件、金2件、杖鼓4件、拍板4件、龙笛12件、又龙鼓24件、画角24件、金钲4件、大铜角8件、小铜角8件。

第四，铙歌大乐，用于大驾卤簿和骑驾卤簿。乐队使用的乐器主要包括铜

[①] 田文：《中国传统音乐的传承与新音乐的发展研究》，新华出版社，2021年，第15页。

鼓、龙鼓和林鼓、金、笙、笛、管等，还包括大铜角、小铜角、蒙古角、龙笛、画角、金口角等。根据文献的记载，整个乐队的人数达到 236 人。① 其中比较经典的剧目有《大清朝》《长白山》《壮军容》《日初开》《扈翠华》等。

第五，前部大乐。前部大乐用于大驾卤簿和法驾卤簿。使用的乐器为大铜角 4 件、小铜角 4 件、金口角 4 件。

第六，凯歌乐，主要是用来迎接打完仗后凯旋的将士，或者用于皇帝郊劳的整个过程。凯歌乐主要分为两个部分：一是在郊劳御座台前演奏的铙歌乐；二是每当郊劳结束圣驾回到宫中的时候，所演奏的歌乐，这两类涉及的乐器和音乐旋律等各方面均存在着差异。

（二）宫廷燕乐

燕乐也是宫廷中使用较为频繁的音乐，它多被用于饮宴之时，其形式较为多元，是汉族俗乐与其他民族俗乐相结合的产物，因此具有极强的娱乐欣赏性。宫廷燕乐的内容很丰富，如器乐、百戏、声乐、舞蹈等，在此基础上还可细化。

周代对音乐颇有研究，使得配合"礼"的"乐"深入上层社会贵族之心。宫廷对音乐人才的选拔也是持积极态度的，因此在民间选拔了许多优秀的音乐人才，为王室较为纯正严肃的雅乐增添了新的元素。与此同时，边疆少数民族的音乐舞蹈由大司乐专门的人员掌管。由此可见，这时的民族音乐文化之间的交流已颇为频繁。

1. 筵宴乐

筵宴乐又被称作宴飨乐或宴乐，主要是在太和殿等外朝范围内举行盛大宴会时演奏的各种音乐，是宫廷音乐的重要组成部分。清代宫廷在元旦、万寿节、除夕等日子要举行清宫大宴，在庆功、皇帝大婚、公主下嫁时也要举办宴会。在宴会中演奏的音乐有典礼性音乐，也有娱乐性音乐。在宫廷筵席上主要使用的筵宴乐有以下几种：

第一，队舞乐。主要是作为庆隆舞（如热烈舞和起舞）的伴奏，它属于满族的一种音乐。需要用到的乐器有琵琶 8 件、三弦 8 件、琴和古筝各 1 件，另外需要司节 16 名、司拍板 16 名、司抃 16 名。

第二，清乐。在宴会上进行演奏的主要是清乐，对于册尊典礼、除夕、上元

① 马晓霜：《中国传统音乐的理论基础与发展探究》，北京工业大学出版社，2019 年，第 60 页。

日、上灯等活动还会有专门的乐曲用来弹奏。清乐还可以划分为中和清乐和丹陛清乐。中和清乐一般设置在中和韶乐的东面，通常在宴会进馔时进行演奏；丹陛清乐一般设置在丹陛大乐的东面，通常会选择在宴飨中的敬茶、敬酒环节进行演奏。

第三，蒙古乐。蒙古乐可分为笳吹、番部合奏两部分。其中，番部合奏所使用的乐器主要包括胡琴、提琴、月琴、二弦、三弦、琵琶、筝、管、笛、笙、火不思、云锣、拍板。

第四，瓦尔喀部乐。瓦尔喀部乐是瓦尔喀部的民间乐舞。该乐舞共有16位表演者，音乐和舞蹈较为简单，所用乐器共2种，即奚琴和筚篥。

第五，回部乐。回部乐为新疆维吾尔音乐舞蹈。所用乐器有达卜、那噶喇、哈尔扎克、喀尔奈、塞他尔、喇巴卜、巴拉满、苏尔奈各1件。

第六，番子乐。番子乐为藏族音乐。使用的乐器有金川之得梨、柏且尔、得勒窝各1件，班禅之得梨2件，龙思马尔得勒窝4件，巴汪、苍清各1件。

第七，廓尔喀乐。廓尔喀乐为尼泊尔音乐。使用乐器有萨朗济3件，丹布拉、达拉、达布拉各1件，公古哩4件。

第八，朝鲜乐。朝鲜乐使用的乐器有朝鲜笛、管、俳鼓各1件。

第九，安南乐。安南乐为越南音乐。使用乐器有丐哨2件，丐鼓、丐拍、丐弹弦子、丐弹胡琴、丐弹双韵、丐弹琵琶、丐三音锣各1件。

第十，缅甸乐。缅甸乐分粗缅甸乐和细缅甸乐。粗缅甸乐使用的乐器有接纳塔兜呼、稽湾斜枯、聂兜姜、聂聂兜姜、结莽聂兜布各1件；细缅甸乐使用的乐器有巴打拉、蚌扎、总稿机、密穹总、得约总、不垒、接足各1件。

以上为太和殿筵宴等大宴会所用宴乐，另外还有由乐部和声署派乐队演奏的小规模的宴乐；每年二月皇帝在文华殿举行经筵后赐进讲官宴时演奏的赐宴乐；每于殿试文、武进士发榜后，于礼部官署赐文进士宴，于兵部官署赐武进士宴演奏的部宴乐；每年正月、十月，顺天府举行乡饮酒礼时演奏的乡宴乐。

2.行幸乐

行幸乐主要用以伴随皇帝的巡游或其他出行活动。乐器有铙歌大乐、铙歌清乐等，并加以大铜角8件、小铜角8件、蒙古角2件。行幸乐具有特定的功能和演奏场合，通常在皇帝外出巡幸、狩猎或朝圣等活动时演奏，用以显示皇帝的威严和仪式的庄重。通常音乐节奏明快、旋律活泼，以符合演奏时的场合。

行幸乐在宫廷音乐中，与其他类别的音乐如祭祀乐、朝会乐等，共同构成了

丰富多彩的宫廷音乐文化。每个乐种都有其特定的乐队、乐章名称、歌词格式、曲调风格、记谱方法及使用场合。行幸乐不仅仅是音乐演奏，它还与特定的社会仪式和文化传统紧密相关联。

3.吹打乐

宫廷音乐中的吹打乐是一种具有悠久历史的音乐形式，它源于古代的宫廷和节庆活动，经过历代的发展和演变，形成了丰富多样的演奏风格和曲目。吹打乐通常由吹管乐器和打击乐器合奏而成，具有鲜明的节奏感和表现力，能够表现出热烈欢快、宏伟壮阔等不同的情绪和气氛。

吹打乐的演奏方式主要分为"坐乐"和"行乐"两种。坐乐是在室内进行的演奏，通常演奏时间较长，曲目更为完整；行乐则是在室外，尤其是道路行进中进行的演奏，演奏时间相对较短，曲目也相对简化。吹打乐的乐队编制和曲目在不同地区有着各自的特点，如北方的吹打乐更注重吹奏技巧，南方的吹打乐则更强调锣鼓的作用。

吹打乐的曲目和演奏风格也体现了地域文化的差异。例如，山西的"宫家吹打"以时辰音乐为特点，按照时间顺序安排调式与曲牌。此外，吹打乐在不同历史时期也有所发展，如汉武帝时期引入宫廷并由宫廷乐师改编加工的大鼓吹，逐渐演变成宫廷专用鼓乐。

总的来说，宫廷音乐中的吹打乐是一种融合了多种乐器和演奏技巧的音乐形式，它不仅在宫廷中有着重要的地位，也对后世的音乐发展产生了深远的影响。

二、宫廷音乐的特点

（一）功利性

功利性是宫廷音乐区别于民间音乐、文人音乐的显著特征之一。一般而言，民间音乐、文人音乐以抒发内心感情为目的，宫廷音乐却具有较强的功利性。首先，其以音乐来表现统治者的威严、高贵，如在朝会、祭祀等场合，都用音乐伴奏，以壮声威。其次，把音乐作为统治者歌功颂德的一种方式，通过在郊庙、朝会等典礼性音乐中填入夸耀祖宗的功德，并把皇帝放在与神明同等的位置，以及歌颂统治者功德的歌词。最后，把音乐作为享受、娱乐的手段之一，音乐被用作宴飨或内廷生活之中，供皇帝、嫔妃享用。

(二)礼仪性

宫廷音乐大部分是为配合各种场合的礼仪服务的。大多数的宫廷音乐往往会依附于特定的礼仪场合来完成演奏。就像在对宫廷音乐实行分类的时候所说的那样，根据具体的场合不同，会选择使用不同的乐曲。例如，清代的宴乐在《律吕正义后编》卷四十五中就有"皇帝出入奏《中和乐》，臣工行礼奏《丹陛乐》，侑食奏《清乐》，巡酒奏《庆隆乐舞》"的记载。然而，即使身处同一个场合，也会因仪式流程的不同而使用不同的乐曲。比如，在清代宫廷里，举办筵宴的流程一般分为以下几个环节：首先，礼部尚书会去御殿奏请皇上出门，皇帝穿好礼服后乘车出宫，当马车抵达午门时要敲响钟鼓，同时要演奏《元平之章》，皇帝起座后，音乐停下。其次，当皇帝的车抵达时，会发出三声抽鞭的响声，诸侯百官就位，开始行叩拜礼。第一项是进茶，同时丹陛清乐演奏《海宇升平日之章》；第二项是进酒，同时丹陛清乐演奏《玉殿云开之章》；第三项是进馔，用中和清乐演奏《万象清宁之章》。接着，开始进行庆隆舞的演出，主要包括扬烈舞和喜起舞两种。最后，跳完庆隆舞之后，开始依次演出蒙古乐、瓦尔喀部乐、回部乐、番子乐、廓尔喀乐、缅甸乐、朝鲜乐、安南乐等。由此可以看出，宫廷音乐与礼仪的密切关联，具有较强的礼仪性。

(三)风格雅化性

总体上看，宫廷音乐的基本风格大都细腻、典雅、端庄。具体而言，速度比较缓慢，在词曲结合上多一字一音，旋律多平稳进行，常有严格的演奏形式，要求每件乐器都演奏同样的旋律，不允许自由发挥。相对其他传统音乐而言，宫廷音乐的这种雅化特征，自然还与其特定的演奏场合、环境气氛有关。这也是宫廷音乐从民间吸收了大量乐曲，但又常常作雅化处理而使其风格发生变化的原因所在。

(四)传承性

宫廷音乐自产生之初，就形成了旋律平稳、节奏徐缓、词曲一字一音，以合奏为主，典雅端庄、平和肃穆的独特风格。这种宫廷音乐风格恰当地表现了统治者的威严、高贵，达到了为统治者歌功颂德的目的，所以为历代统治者所推崇，并一直传承下来，具有很强的传承性。例如，韶乐源于5000多年前，为上古舜帝之乐，是一种集诗、乐、舞为一体的宫廷音乐。因其内容是歌颂帝尧的圣

德，并示忠心继承，故为历代帝王所推崇。夏、商、周三代帝王均把《韶》作为国家大典用乐；孔子观赏齐《韶》后，学之，三月不知肉味。秦始皇灭齐，得齐《韶》乐；汉高祖灭秦，《韶》传于汉，汉高祖改名《文始》；至曹魏，魏文帝曹丕命《文始》复称《大韶》，以为庙乐；至南朝梁武帝，自定郊庙乐，以《大韶》名《大观》；经唐历宋，至明清又更名为《中和韶乐》。《韶》乐虽数变其内容而易其名，但仍居于宫廷帝王用乐之列。可见，宫廷音乐具有极强的传承性。

第四章 中国不同地区的传统音乐文化

中国幅员辽阔,孕育出了56个民族独有的生活状态和多元化的传统文化。在这些文化中,传统音乐文化是十分重要的组成部分,蕴含了深厚的民族底蕴,是中华民族的至臻瑰宝。中国行政区划分为东北、西北、西南、华东、华中、华北、华南七大地理区域,且每一个分区的传统音乐文化都因特有的地理环境、发展历史、人文风俗等而有所不同。因此,本章分别详述这七个地区的传统音乐文化。

第一节　东北地区传统音乐文化

东北地区传统音乐的总体风格是喜庆、热烈，旋律自然流畅，感情率真。这一地区的传统音乐文化可分为两大部分：一部分是东北地区汉族传统音乐，包括民歌、歌舞、曲艺、器乐四大类，在全国影响较大的是东北民歌、大秧歌、二人转等艺术形式；另一部分是其他民族传统音乐，有影响力的如蒙古族的长调、短调，朝鲜族的抒情谣，以及赫哲族音乐等。

一、东北地区汉族传统音乐文化

东北地区汉族传统音乐显得乐观开朗，在旋律音调方面注重突出"奇峰突起式的触及型旋律顶点"，在徵调式、宫调式中强调羽音和角音的运用以及下行大跳终止式。

（一）东北民歌

东北民歌主要由部分号子和小调构成，流传于黑龙江、吉林、辽宁、内蒙古东部五盟市与河北北部地区，其歌词是东北人民诗化的生活语言。东北地区的地理、语言、生活习性造就了东北人豪爽的气质，这一气质在歌词中得到了充分体现。东北民歌中有些曲调是受地方戏二人转唱腔的影响，所以非常有地方色彩，生动活泼，反映了劳动人民开朗的性格和丰富的生活情趣。

东北民歌的内容常常是人民生活的真实写照和思想感情的直接流露。它唱出了人民的痛苦和欢乐，记述了黑土地上的人民在不同历史时期的生活状态和精神面貌，具有强烈的时代感，而且具有鲜明的阶级意识和强烈的阶级感情，爱与憎的倾向总是鲜明得毫不隐讳。其中有许多歌曲是与生产劳动实践密切相关的，如节奏鲜明的劳动号子《哈腰挂》《拨粮包号子》《打路基歌》等；有的直接反映劳动的场面、劳动的情景、劳动的心情，也反映广大劳动人民勤劳勇敢、不怕困难的精神，满怀战胜一切困难的必胜信念，如《姐妹上场院》《卖饺子》《生产忙》等；也有反映现实生活、表达爱情及地方习俗的歌曲，如《瞧情郎》《反对

花》《回娘家》等。

东北民歌以小调为主，多为宫徵调式，也有商羽调式。一般音调比较高亢嘹亮，旋律宽广，气韵悠长，声音运用上也比较刚直。总体上给人以明朗、活泼的感受。东北民歌在旋法上常出现四度旋律音程的同时，更突出使用小三度音程，旋律性较强，节奏规整，接近自然语言形态，多采用2/4拍，形象准确生动，充满生机与活力，有浓郁的地方特色。东北人民很善于运用音乐的表现因素和短小简练的手法，创造出鲜明、准确而生动的音乐形象，表现深刻的内容和思想情感。随着时间的推移，东北民歌也越来越显示出它独特的艺术风格及魅力。

东北民歌表达了东北人民勇敢的精神、勤劳的作风及火热的情怀。它凝聚着东北人民的智慧，是东北人民的杰作。东北民歌在我国传统民族歌曲中占有重要地位，有很高的艺术价值。

第一，东北民歌深受人们的喜爱。"东北民歌王"——郭颂，继承、丰富和发展了东北民间音乐，并赋予它鲜明的时代特征和新的生命。同时，他通过自己独具特色的演唱，把东北民歌介绍给了全中国乃至世界许多国家和地区的人民，使东北地区的音乐在中国和世界的音乐园地里更为光彩夺目。其代表作有《新货郎》《乌苏里船歌》《我爱这些年轻人》《越走越亮堂》《串门》《甜透了咱心窝》《山水醉了咱赫哲人》《笑开了满脸花皱纹》《大顶子山高又高》《月牙五更》《王二姐思夫》《瞧情郎》《迷人的夜晚》等。其中，《乌苏里船歌》经他的改编与演绎，不仅传唱了几十年不衰，还被收录到了联合国教科文组织的文化教材中。

第二，东北民歌促进了二人转及大秧歌的发展。传统音乐的五大类，即民歌、歌舞音乐、说唱音乐、戏曲音乐、民族器乐，从来都是互相影响和吸收、互相丰富又互相促进的关系，而民歌又是其他各种音乐的基础。东北民歌也影响和促进了东北二人转、东北大秧歌，两者都从民歌中吸取了精华。

第三，很多经典器乐曲也源于东北民歌。独奏曲《赛马》与《江河水》自20世纪60年代初问世以来，风靡全国，轰动海外，成为二胡的经典曲目。其中《江河水》这首乐曲是黄海怀根据同名东北民歌《江河水》移植改编成的二胡独奏曲，该曲悲愤的旋律如泣如诉，催人泪下。在1965年拍摄的大型电影音乐舞蹈史诗《东方红》中，一盲公卖孙女的悲惨场面，配以二胡独奏曲《江河水》的悲愤旋律，深刻地表现了旧社会中国人民的苦难生活。此曲已被选入人民教育出版社出版的全日制普通高级中学教科书之中。《江河水》和《赛马》直到今天仍然盛传不衰。还有许多演奏家将东北民歌《摇篮曲》《回娘家》《月牙五

更》《瞧情郎》分别改编为小提琴曲、唢呐曲、板胡曲和爵士乐等,让人耳目一新。随着现代化的电声乐队的发展,东北民歌又有了新的演绎,为东北民歌注入了新的生机。

第四,东北民歌的精髓也滋润着艺术家的创作。《我爱你塞北的雪》描绘了万里雪飘的北国风光,塑造了北方人纯洁、崇高的精神境界,旋律宽广而婉转;《十五的月亮》赞颂了军人及军人的妻子为祖国守边防,甘于奉献的精神,旋律优美而细腻。还有《在那桃花盛开的地方》《想给边防军写封信》《辽河水从我家门前走》这些歌曲,一问世就深受人们的喜爱,广为传唱,家喻户晓,如今已成为经典之作,久唱不衰。细细品味,这些民歌的旋律中都吸收了东北小调的味道,艺术家在创作的过程中也许是有意的,也许是无意的,但是这种艺术精髓已潜移默化地影响了在黑土地上成长起来的艺术家们的创作。新时代,《大辽河》《东北人都是活雷锋》《过河》《家在东北》这些创作歌曲唱遍大江南北,也无不吸收了东北民歌的精髓。由沈阳歌舞团创作、演出的大型舞蹈系列剧《月牙五更》,是曾获得文化和旅游部颁发的"文华奖"和中宣部"五个一工程"奖的舞蹈艺术精品。它以东北民间广为流行的同名民歌《月牙五更》为主旋律,并以鲜明的东北舞蹈风格描绘了东北大地人民群众世世代代拼搏向上的生存意识,构成了一幅幅丰富多彩、情趣盎然、美丽纯情的生活画卷。该舞剧曾在中南海演出,并先后在上海艺术节、杭州艺术周、香港神州艺术节等艺术盛事上演出,获得国内外舞蹈艺术家的高度评价,再一次展示了东北人民乃至整个中华民族文化的精神风貌。

(二)东北歌舞

东北地区的歌舞以东北秧歌最具代表性。在东北,逢年正月,无论在城镇还是村屯,都有秧歌队欢快活泼的唢呐声、锣鼓声。一般大年初二就开始"跑秧歌",演出形式以拜年贺喜为主。

东北秧歌是在清朝康熙年间,由流放到塞北的艺人文士将内地的戏曲歌舞带到东北。到了清乾嘉时期,这种歌舞活动与东北人民的热情风格结合,形成了独具稳、梗、翘风格的秧歌舞,同时也渐渐形成秧歌音乐,由锣、鼓、镲、唢呐等奏出曲调。那时候就已经有了上元日(正月十五)办秧歌的习俗。表演的男子扮成参军、妇女等角色,边舞边歌、通宵达旦。到了清末,扭大秧歌已经是遍布东北各地的春节娱乐活动。中华人民共和国成立前的秧歌队全是男的,成立后的秧歌淘汰了男扮女装,男的扮男的,女的扮女的,无论城乡都是只扭不唱。

东北秧歌是一项古老的传统娱乐活动,源于生产劳动之中。东北地区的舞蹈有秧歌、龙灯、旱船、扑蝴蝶、二人摔跤、打花棍、踩高跷等形式,大多在一起配合演出,统称为秧歌。秧歌旋律流畅,节奏欢快简洁,场面红火,舞蹈丰富。各种舞蹈中尤以踩高跷、舞龙、舞狮、跑旱船最为著名,这些舞蹈生动活泼,技巧高,造型美,深受群众喜爱。

东北秧歌在风格上既有火爆、泼辣的特点,又有稳静、幽默的地方。动作既哏又俏,既稳又浪,而且刚柔结合,不扭扭捏捏、缠绵无力。总之,"稳中浪、浪中哏、哏中俏,踩在板上,扭在腰上"是东北秧歌的最大特点。同时,花样繁多的"手中花",节奏明快富有弹性的鼓点,以及哏、俏、浪、稳、美的韵律,都是东北秧歌的特色。东北秧歌形式诙谐,风格独特,广袤的黑土地赋予了它纯朴而豪放的灵性和风情,融泼辣、幽默、文静、稳重于一体,将东北人民热情质朴、刚柔并济的性格特征充分表现了出来。

东北秧歌的音乐十分丰富,其美学原则可用顺、活、韵三个字加以概括。顺意为通顺,旋律的各种变化,乐曲的连接,调性、调式的变换都要顺;活即要具有高度的即兴演奏的能力,使音乐灵活多变;韵即韵律感及风格味道。旋律是塑造音乐形象的主要手段之一,东北秧歌的音乐如此丰富,与这些乐曲的旋律十分动听有着密切的关系。东北秧歌的音乐既有火爆、热烈的特点,又有欢快、俏皮、风趣和优美抒情的特点,旋律跌宕起伏、迂回曲折。当地的民间乐队一般由高音唢呐2人及打击乐器若干人组成。东北秧歌的传统乐曲多为2/4拍,也有4/4拍、1/4拍(流水板),节拍重音不一定在每小节的第一拍,有时出现在小节中间(4/4拍子的第三拍)或最后一拍。节奏富有变化,大量运用附点音符,特别是在中速或慢速的乐曲中,这样的音乐与舞蹈"出脚快、落脚稳、膝盖带哏劲"的韵律特点十分协调。

东北秧歌的传统乐曲大致可分为以下几类:跑场音乐、走场音乐、清场音乐(又称情场音乐或逗场音乐)、小帽音乐。跑场即在领队指挥下快速变换各种队形,音乐热烈火爆,速度较快。走场比较稳健,边走边扭,互相之间常有逗趣,表演时秧歌队也要变换各种队形,音乐平稳、连贯、欢快,律动感强,有弹性,速度中等。清场为表演性舞蹈,分单人场、双人场及三人场等,有一定的情节,音乐特点与上场人物有关,如表现青年男女的清场音乐华丽、优美、流畅,表现老翁的清场音乐则幽默、风趣、诙谐,清场音乐在整个东北秧歌中所占的比重最大。秧歌表演除歌与舞外,还要表演二人转小戏,在表演小戏前,演员常演唱小帽,作为溜嗓、试弦,小帽音乐都是民歌小调,如《月牙五更》等。

(三)东北曲艺

二人转是东北地区最具代表型的曲艺音乐。二人转属于中国走唱类曲艺曲种,流行于辽宁、吉林、黑龙江、内蒙古东部和河北东北部等地区。表现形式为一男一女,服饰鲜艳,手拿扇子、手绢,边走边唱边舞来表现一段故事,唱腔高亢粗犷,唱词诙谐风趣。其起初是在东北地区和内蒙古地区流行的一种民间歌舞,后发展成地方小戏,是以边走边唱或边舞边唱的形式演唱的舞唱类曲种类别。它是在东北民歌和大秧歌基础上,吸收了河北"莲花落"(曲艺形式)等多种民间歌舞、说唱、戏曲音乐的因素形成、发展起来的。[①]用东北人的俏皮话说就是二人转是"秧歌打底,莲花落镶边"。意思是二人转在东北秧歌的基础上,吸取了河北的"莲花落",并增加了舞蹈、身段、走场等演变而成。

二人转的表演手段大致可分为三种:第一种是二人化装成一丑一旦的对唱形式,边说边唱,边唱边舞,这是名副其实的"二人转";第二种是一人且唱且舞,称为"单出头";第三种是演员扮成各种角色在舞台上唱戏,这种形式称"拉场戏"。

二人转的表演有"四功一绝"之说。"四功"就是唱、说、做(或扮)、舞。唱为首,讲究味、字、句、板、调、劲;说指说口,以插科打诨为主,语言风趣幽默,滑稽可笑;做讲究表演手段和动作,以虚代实;而舞以东北大秧歌为主,同时吸取民间舞蹈和武打动作。"一绝"指运用手绢、扇子、大板子、手玉子等道具的特技动作,以手绢花和扇花较为常见,这部分与东北大秧歌相似。

二人转的唱腔受东北大鼓、单弦、河北梆子的影响很大。唱词诙谐幽默,富有生活气息,以七言、十言句为主,素有"九腔十八调七十二嗨嗨"之称。唢呐、板胡是二人转的主奏乐器。

(四)东北器乐

东北地区的常用乐器主要有唢呐、锣鼓等打击乐器,多为东北秧歌的伴奏乐器。

1.唢呐曲

唢呐在东北民歌和戏曲中是不可或缺的伴奏乐器。其音色雄壮,管身多由花

① 江明惇:《中国民族音乐》,高等教育出版社,2007年,第30页。

梨木、檀木制成，呈圆锥形，顶端装有芦苇制成的双簧片，通过铜质或银质的芯子与木管身连接，下端套着一个铜制的碗。加键唢呐还有半音键和高音键，拓展了音域增加了乐器表现力。在我国台湾民间称为"鼓吹"，在南方是"八音"乐器中的一种，在河南、山东等地称作"喇叭"，经典曲目有《百鸟朝凤》《豫西二八板》。

高音唢呐发音穿透力、感染力强，过去多在民间的鼓乐班和地方曲艺、戏曲的伴奏中应用。经过不断改良，发展出传统唢呐与加键唢呐，丰富了演奏技巧，提高了表现力，已成为一件具有特色的独奏乐器，中、低、倍低音唢呐音色浑厚，多用于民族管弦乐团以及交响乐团合奏。

东北的唢呐以宫调、徵调居多，情绪活泼，节奏轻快，调性明亮，旋律积极亢奋，主题大多积极乐观。

2.管子曲

管子的音量较大，音色高亢明亮、粗犷质朴，富有强烈的乡土气息。管子的构造比较简单，由管哨、侵子和圆柱形管身三部分组成。管子的用途很广，可用来独奏、合奏和伴奏。尤其在东北地区的一些乐种里，管子是非常重要的吹管乐器。管子的演奏技巧非常丰富，除了一般经常运用的颤音、滑音、溜音、吐音和花舌音外，还有特殊的打音、跨音、涮音和齿音等。除手指的技巧外，哨子含在嘴里的深浅也决定着管子发音的高低，吹奏时，利用口型的变化，还能模拟出人声和各种动物的叫声，运用循环换气法可不间歇地奏出长时值音型。管子曲的代表曲目为《江河水》。

3.鼓吹乐

鼓吹乐是一种流行于辽宁省的传统民间鼓吹乐类乐种，尤以辽宁省南部地区鞍山、海城、牛庄以及沈阳等地最为活跃。

演奏鼓吹乐的组织叫作鼓乐班、鼓乐房，主要在民间婚丧礼仪场合演奏。其主奏乐器是唢呐。通常，婚事演奏时用2支小唢呐；丧事演奏时用2支大唢呐，配以堂鼓、小钹、细乐、铜锣等乐器演奏。

鼓吹乐演奏的乐曲分汉吹、大牌子曲、小牌子曲、水曲四类。汉吹用于丧事，代表曲目有《朝阳》《骂玉郎》《欧天歌》等；大牌子曲用于婚、丧事，代表曲目有《一条龙》《一枝花》《雁儿落》等；小牌子曲用于婚、丧事，代表曲目有《海青歌》《万年欢》《哭皇天》等；水曲用于婚、丧事，代表曲目有《八条龙》《太平春》等。

二、东北地区其他民族传统音乐文化

在东北地区,汉族"奇峰突起式"的触及型旋律顶点也常在蒙古族、鄂温克族、鄂伦春族、赫哲族、达斡尔族等其他民族的传统音乐中广泛应用,只是称谓有所不同。比如,蒙古族、鄂温克族、鄂伦春族民歌中称"驼峰式"旋法,赫哲族、达斡尔族民歌中称"波峰浪谷式"旋法。这可能是各民族相互交流、相互影响造成的结果。东北地区有很多其他民族,囿于篇幅,以下只介绍较具代表性的一些民族的传统音乐文化。

（一）蒙古族传统音乐文化

蒙古族传统音乐以中国音乐体系为主,多为五声音阶,以羽调式和徵调式为主,其次是宫调式和商调式。旋律线条经常呈抛物线形,音程较大的跳进是形成蒙古族民歌开阔、稳健、剽悍性格的中心环节。

蒙古族民歌有两种传统的分类方法:一是题材分类,分为牧歌、赞歌、思乡曲、宴歌、谚歌、叙事歌、儿歌等;二是体裁分类,可概括为长调和短调两类。长调曲调悠长,节奏自由,曲式篇幅较长大,带有浓厚的草原气息。牧歌、赞歌、思乡曲及一部分礼俗歌属于长调范畴。短调曲调较紧凑,节奏整齐,曲式篇幅较短小。狩猎歌、叙事歌及一部分舞蹈性的礼俗歌属于短调范畴。

（二）鄂伦春族传统音乐文化

鄂伦春族传统音乐在内容上反映了鄂伦春族人民的生活和历史,以及与兄弟民族友好相处的思想感情,同时也反映了鄂伦春族人民乐观向上的性格和勇敢无畏、顽强奋进的民族精神。

"赞达勒"是鄂伦春族民间歌曲,可分为自由节拍和规整节拍,包括赞歌、情歌、悲歌、摇篮曲、诙谐歌等传统音乐形式。

"吕日格仁"是鄂伦春族民间歌舞形式,常见的是二人或多人手拉着手边歌边舞,随着"吕日格仁"的歌声与节奏前后摆动,在原地或沿圆圈踏步,演唱形式为一人领唱,众人伴唱。衬词常用"介本介会喂""额呼兰德呼兰"等。舞到高潮处会加入"这黑这""加黑加"等呼号。

"莫斯昆"也称"尼莫罕",是鄂伦春族古老的民间说唱形式,单人演唱、说唱兼备,无乐器伴奏。"莫斯昆"中的很多曲目都很古老,故事内容包括神话

故事、英雄史诗和长篇叙事性说唱故事等。其旋律音调保存着古老的原始风格和韵味。

（三）鄂温克族传统音乐文化

鄂温克族传统音乐主要有民间歌曲、器乐、宗教歌曲等类型。"尼玛罕"是鄂温克族最古老的民间歌曲，这种音乐主要以单人演唱、边唱边说的形式表演，没有任何乐器作伴奏。"尼玛罕"中的大部分曲目产生于远古时代，鄂温克人世代以口耳相传的说唱艺术形式传承下来了很多古老的故事。这些故事包括神话、英雄史诗和长篇叙事性说唱故事等。这种音乐的旋律音调有古老的原始风格和韵味。一般在家族和族人聚会上进行说唱。

（四）达斡尔族传统音乐文化

达斡尔族人民勤劳朴素、乐观向上、勇于探索、热爱大自然、热爱家乡、热爱生活，他们的传统音乐文化也体现出这些精神。达斡尔族传统音乐的体裁按照本民族习惯可分为"扎恩达勒""鲁日格勒"（或"哈肯麦勒"）"乌钦""雅德根伊若"四种，分别属于民间歌曲、民间歌舞、说唱音乐和萨满音乐。达斡尔族的民间乐器有"胡日""林布""华昌斯""木库连"等。

"扎恩达勒"是达斡尔族人民表达深情厚谊、深刻思想感情的民族抒情音乐，主要是在捕鱼、伐木、砍柴、赶车、骑马以及妇女在生产劳动和思念亲人、友人和情人时演唱。这种音乐可分为自由节拍和规整节拍。自由节拍一般为无词，而规整节拍一般为有词。无词"扎恩达勒"一般只用衬词"讷耶、讷耶勒耶"，有词"扎恩达勒"一般演唱一段歌词后用衬词"讷耶耶、尼耶哟"来补充。"扎恩达勒"的旋律舒展悠扬、起伏较大。常用的节拍有三拍子、四拍子和二拍子。结构有两句乐段、四句乐段和单二部曲式结构，一部分"扎恩达勒"民歌有引子和补充乐句。

"鲁日格勒"是达斡尔族诗、歌、舞三位一体的民间歌舞体裁。内蒙古莫力达瓦达斡尔族自治旗的达斡尔人称为"鲁日格勒"，而黑龙江省齐齐哈尔地区的达斡尔人称为"哈肯麦勒"。"鲁日格勒"以女子表演为主，有歌曲伴奏（也有用胡日、林布等乐器伴奏），通常歌声与舞蹈交融在一起。其表演程式可以分为三个阶段：第一阶段称为"鲁日格勒呼苏格"（赛歌段），以歌为主，以舞为辅。歌曲徐缓悠扬，缠绵委婉，节奏鲜明，句式规整。舞姿高贵雅致，如行云流水。第二阶段称为"麦日希贝"（赛舞段），以舞为主，以歌为辅。舞蹈动作多

变，有模仿劳动时的动作，也有模仿女人梳洗打扮动作的舞姿。唱的歌曲结构短小，以两乐句乐段为主，情绪欢快活泼，有很强的跳跃性。第三阶段为"郎图达奇贝"（赛力段），不唱歌，只用呼号声。此段为挥舞拳头热烈舞蹈，做动作时两人相互挥拳击打对方后脑勺，边舞边呼"阿很麦""这黑这"等，呼号声音越来越强，舞蹈节奏也越来越快、舞蹈也越来越激烈，直至有一方跳累了，才能结束舞蹈。有时，两人"打"到高潮时，还会出现第三个舞者参与"劝架"，结果使争斗越发热烈，最后"打"到精疲力竭，只好握手言和而结束"战斗"。

"乌钦"（或称"乌春"），是达斡尔族的边唱边讲故事的民间说唱形式。齐齐哈尔地区和海拉尔地区说唱艺人在演唱"乌钦"时以呼日（四胡，也称"华昌斯"）伴奏，自拉自唱，多在节日或农闲时演唱。"乌钦"的故事内容包括神话故事、英雄史诗以及长篇叙事性说唱故事等。"乌钦"的旋律音调与语言音调结合得十分紧密，旋律流畅，叙述性强，具有古朴原始音乐的风格特点。"乌钦"的歌词一般押头韵，多用对比、排比和铺陈手法，以加深听众印象和记忆。

"雅德根伊若"是萨满教巫师在做法时表演的，其形式多为一人唱、数人助唱。[1] 每位萨满都有一些独特的曲调，其他人则很少会唱。"雅德根伊若"在音乐上更加古朴，形成一种独特的风格。达斡尔族的"雅德根伊若"中有些曲调只由宫、商、角三个音组成。当一首曲调只由两个音构成时，较低的那个音更稳定；当一首曲调由三个音构成时，它可能终止在中间那个音或较低的那个音上。因此，"雅德根伊若"的曲调多终止在宫音或商音上。

（五）朝鲜族传统音乐文化

朝鲜族传统音乐主要是朝鲜族的民歌，即民谣，包括劳动民谣、抒情民谣、叙事民谣、民俗民谣和新民谣等。

朝鲜族劳动民谣包括农事歌谣、捕鱼歌谣、家务与手工业歌谣、伐木歌谣、狩猎歌谣等。从功能上看，劳动民谣又可分为两类：一类是不直接配合劳动动作的民谣，富于抒情性，大都不采用整齐划一的节奏，结构形式多样，演唱形式多为独唱或齐唱；另一类是直接配合劳动生产的民谣，类似劳动号子，节奏鲜明、曲调简洁、结构规整、情绪热烈，歌词富于即兴性。

朝鲜族抒情民谣以爱情题材和赞美自然风光的歌谣为主，在朝鲜民歌中所占数量最大。抒情民谣大多曲调流畅、优美抒情、结构规整，采用分节歌的形式，

[1] 杜亚雄：《中国各少数民族民间音乐概述》，上海音乐学院出版社，2014年，第120页。

演唱形式以独唱为主。

朝鲜族叙事民谣一般由专业民间歌手演唱,其歌词较长,曲调和语言、音调韵律配合恰当,内容上往往包含一个完整的、具有情节故事。叙事民谣主要分两类:一类是史诗性的叙事歌谣,题材多取于民间故事和说唱,歌词为诗歌体,节拍多变,结构长大;另一类是抒情性的叙事歌谣,最初为朝鲜族说唱《盘索里》的序唱,称为"虚头"(也叫"短歌"),多赞美自然、抒发感情,后来独立流行于民间。

朝鲜族民俗民谣与民俗活动密切相关,大体上为习俗歌谣。习俗歌谣通常与特定的礼仪活动有一定的联系,这一类歌曲大多篇幅较为短小,节奏紧凑而又欢快,且易于传唱,在演唱时大多采用一唱众和的形式。

朝鲜族新民谣是具有朝鲜族民族音乐风格的歌曲,由近代作曲家所创作。它体现了近代朝鲜族人民的生活风貌与真挚感情,深受朝鲜族人民喜爱并广为传唱。在音乐创作方面,新民谣以朝鲜族传统民谣为基调,并汲取了西方音乐中的成分,呈现出优美抒情且具有浓郁朝鲜族风格的音乐特色。

第二节　西北地区传统音乐文化

西北地区传统音乐的总体风格是粗犷、豪放,这与西北的地理环境和西北人性格有着密切的联系。荒凉的戈壁、辽阔的草原、贫瘠的黄土高原,造成了西北人豪爽、直率的性格。这种性格反映在音乐中,那就是旋律线条悠长、舒展,音域宽广。西北地区传统音乐最富特色的典型音调是在五声(或七声)徵、商、羽调式基础上,由调式主音及其上下方五度音构成的双四度叠置音调。最常见的是 do—re—sol 和 sol—la—re。这种音调各音之间可以构成纯四、纯五、大二、小七、八度等音程进行,但在曲调中突出强调的是上方五度音从下方、下方五度音从上方支持主音,以及主音向下跳至上方五度音、向上跳至下方五度音的四度进行。这种曲调在歌曲中的运用,大致可以见到以下几种:第一种是使这种曲调贯穿全曲,将它作为全曲的骨干框架,其他音调只作为对框架的润饰,如《脚夫

调》。[①]第二种是在曲首、曲终、转折处或句首句尾等重要处，强调使用有双四度叠置音调构成的乐汇，与非双四度叠置音调形成对比，如《兰花花》。第三种是用双四度叠置音调和各种非双四度叠置音调的巧妙结合，构成许多既有典型意义又风采各异的音乐形式，如《三十里铺》。

一、西北地区汉族传统音乐文化

西北地区汉族传统音乐在全国影响较大的首先是民歌类的信天游、花儿，其次是戏曲类的秦腔。

（一）西北民歌

西北民歌以独特的语言、音乐风格、多样的体裁和深刻的文化价值，成为中华优秀传统文化的重要组成部分。

西北民歌的语言简明洗练，音乐形象鲜明，这些特点使得西北民歌在表达情感和描绘场景时既直接又生动。例如，信天游作为陕北民歌的代表，其节奏自由，旋律高亢悠长，句式结构特别，一般每节两句，两句一韵，下一节可换韵，亦可不换，上句起兴、作比，下句点题，这种结构形式高度集中地展示了高原的自然景观、社会风貌和陕北人的精神世界。

西北民歌的风格和体裁非常丰富多样。除了信天游，还有花儿、号子、山歌、风俗歌等形式的民歌，深刻反映了劳动人民的生活和情感。其中，花儿是流行于甘肃、青海、宁夏等广大地区的一种山歌，具有浓郁的抒情性和地方气息，演唱时用临夏方言，曲调具有浓郁的抒情性。

此外，西北民歌不仅是一种艺术形式，还是西北地区文化的重要组成部分。它源于西北人民的生活，充分反映了西北人民的生活，也广泛而深入地影响着西北人民的生活。

（二）西北歌舞

1. 陕北秧歌

陕北秧歌是流传于陕北黄土高原的一种具有广泛群众性和代表性的地方传统歌舞，主要分布在陕西榆林、延安、绥德、米脂等地，历史悠久，内容丰富，形

① 蒲亨强：《中国地域音乐文化》，陕西师范大学出版社，2007年，第192页。

式多样,舞蹈动作丰富,豪迈粗犷,潇洒大方,充分体现了陕北人民淳朴憨厚、开朗乐观的性格。

陕北秧歌的表演者常有数十人,有的有近百人,在伞头的率领下,在铿锵的锣鼓和嘹亮的唢呐声伴奏下,做出扭、摆、走、跳、转的动作,尽情欢舞。整个秧歌表演具有一种豪迈粗犷的喜庆气氛,十分红火。陕北秧歌吸收当地流传的水船、跑驴、高跷、狮子、踢场子等形式中的艺术元素,组成浩浩荡荡的秧歌队。

2.安塞腰鼓

安塞腰鼓是流传于陕西省延安市安塞区的一种传统民俗腰鼓舞。它可由几人或上千人一同进行,磅礴的气势、精湛的表现力令人陶醉,被称为"天下第一鼓",属于国家级非物质文化遗产。它豪迈粗犷的动作变化,刚劲奔放的雄浑舞姿,充分体现着陕北高原民众憨厚朴实、悍勇威猛的个性。

安塞腰鼓在发展演变过程中,将舞蹈、武术、体操、打击乐、吹奏乐、民歌等融为一体,使自身从内容到形式更加丰富,更具观赏性、娱乐性。安塞腰鼓除以舞者自身击打的鼓点为主要伴奏外,也有以民间鼓吹乐队伴奏的。

(三)西北曲艺与戏曲

1.西北曲艺

西北地区的曲艺中,一些曲种是从外地传来被本地化的,一些是本地的古老曲种,有些曲种已经演变为地方小戏了,有些又与当地的歌舞结合。西北曲艺中在全国范围内较具影响力的有以下几种:

(1)陕北说书

陕北说书主要流行于陕西北部的延安和榆林等地,最初是由穷苦盲人运用陕北的民歌小调演唱一些传说故事,后来吸收眉户、秦腔、道情和信天游的曲调,逐步形成通过说唱表演长篇故事的说书形式。传统的表演形式是艺人采用陕北方音,手持三弦或琵琶自弹自唱、说唱相间地叙述故事。陕北说书的曲调激扬粗犷,优美动听,富于变化,素有"九腔十八调"之称。陕北说书经典剧目有《刘巧儿团圆》《王贵与李香香》《李双双》等。

(2)榆林小曲

榆林小曲又称榆林清唱曲、府谷小曲,是一种带乐器伴奏的坐唱艺术形式。其唱词融雅、俗于一体,在语言风格和语言结构上既有一般文人的遣词用字,又有当地方言土语,演唱形式简单、轻便、灵活。榆林小曲发源于陕北府谷县,流

布于陕北神木、府谷和晋北以及内蒙古部分地区,代表剧目有《日落黄昏》《梁山伯与祝英台》等。

(3) 陕北道情

陕北道情原名清涧道情,是陕北地区的传统曲艺形式。其演唱形式多样,除独唱外,还有合唱、伴唱等。另外,陕北道情的演唱风格独特,用的是陕北方言。陕北道情用于唱腔伴奏的主要乐器是三弦(高音三弦)、四胡(俗称四股弦)、笛子、管子、唢呐(小唢呐)。打击乐器有渔鼓、简板、水擦(俗称"铰铰")、梆子、木鱼、碰铃。这种曲艺的传统剧目多表现道教故事、历史故事和生活故事,代表曲目有《高老庄》《湘子度林英》《唐王游地狱》《王祥卧冰》《十万金》《刘秀走南阳》《李大开店》《两世姻缘》《合风裙》《毛鸿跳墙》《二女子游花园》等。

(4) 兰州鼓子

兰州鼓子又名兰州鼓子词、兰州曲子,简称鼓子,源于兰州,流布于兰州周边的皋兰、榆中、白银、定西、临洮等地区。这种以坐唱为主的曲艺表现形式,曲牌丰富,唱腔优美,风格高雅,韵味悠长,严格按兰州方言行腔,乡土气息浓厚。演唱有一人、两人、三人演唱之分,一般采用自弹自唱形式,演唱时以三弦为主要伴奏乐器,还辅以扬琴、月琴、琵琶、二胡、板胡、梆子、小铃、箫、笛等。

(5) 青海平弦

青海平弦又称西宁赋子,因其主要伴奏乐器三弦的定弦格式属于民间定弦法中的"平弦"而得名。其主要流行于以青海西宁为中心的河湟农业区各县,是一种只唱不说,用多种曲牌连缀起来演唱故事或抒情的曲种。青海平弦是一种不含表演的坐唱艺术形式,由演唱者一手持筷子、一手夹瓷碟互相敲击打节拍,以当地方言演唱故事。其表演形式亲切古朴,许多曲调演唱时带有"拉鞘子",即常说的"帮腔",观众可通过帮腔自然地融入表演,形成特殊的现场效果。这种曲艺形式的伴奏乐器有三弦、扬琴、板胡、月琴、笛子、二胡等,演奏时旋律丰富而变化多端,显示出古典音乐在青海地区流变的轨迹。

2.西北戏曲

(1) 秦腔

秦腔的角色行当(眉户、碗碗腔、同州梆子等的行当与秦腔基本相同)有四生、六旦、二净、一丑,共计十三门,又称"十三头网子"。其突出特点是在演

唱时，须生、青衣、老旦、花脸多角重唱，所以也叫"唱乱弹"。

秦腔的音乐特色鲜明，风格朴实、粗犷、细腻、豪放，富有夸张性。

秦腔的唱腔为板式变化体，也就是以一个曲调为基调，通过节拍、节奏、旋律、速度等的变化而形成一系列不同的板式。秦腔唱腔包括板路和彩腔两部分，板路有二六板、慢板、箭板、二倒板、带板、滚板等六类基本板式。秦腔的板式有欢音和苦音之分。苦音腔最能代表秦腔特色，深沉哀婉、慷慨激昂，适合悲愤、怀念、凄哀的感情。欢音腔欢乐明快、刚健有力，擅长表现喜悦、明朗的感情。秦腔宽音大嗓，直起直落，既有浑厚深沉、悲壮高昂、慷慨激越的风格，又兼备缠绵悱恻、细腻柔和、轻快活泼的特点，凄切委婉，优美动听。

秦腔的伴奏乐队俗称"场面"，分文场和武场。伴奏乐队是文场在舞台左侧，武场在舞台右侧。传统的秦腔伴奏以板胡为主奏乐器，人们称之为"秦腔之胆"，发音尖细清脆，最能体现秦腔板式变化的特点。秦腔的主奏乐器是板胡，发音尖细清脆、刚烈。此外，文场还有二弦子、二胡、笛、三弦、琵琶、扬琴、唢呐、海笛管子、大号等，武场有暴鼓、干鼓、堂鼓、句锣、小锣、马锣、铙钹、铰子、梆子等。

（2）眉户戏

眉户戏，又称"眉鄠"或"迷糊"。其剧目丰富，行当齐全。

眉户戏的演唱形式分为两种。一种是仍保留地摊子演唱的曲艺形式，其唱本多为折子戏，如《寡妇验田》《古城会》《皇姑出家》等，这种形式常常是一唱到底，很少说白。另一种是舞台演出形式，其剧目既有如《反大同》《火焰驹》等大型本戏，又有如《张良卖布》《两亲家打架》《杜十娘》等折子戏，有白、有唱、有表演，曲牌选用自由。

眉户戏的唱腔音乐属曲牌联套体，它是通过单曲反复与多曲联套来演唱故事、刻画人物、揭示内容。各地的眉户戏又有其地方特色：陕西眉户戏以其曲调委婉动听，具有令人听之入迷的艺术魅力而得名；青海眉户戏曲调众多，吸收了多种民间小调，唱腔亦多有改进，念唱道白掺加了青海方言，优美动听，地方特色浓郁。

（3）碗碗腔

碗碗腔又称华剧、灯碗腔、阮儿腔，板腔体结构，唱词通俗典雅，音乐悠扬轻盈，音律细腻，声韵严谨，主要盛行于陕西、甘肃兰州等地。其流行剧目有《香莲佩》《春秋配》《十王庙》《玉燕钗》《白玉真》《紫霞宫》《万福莲》《蝴蝶媒》《火焰驹》《清素庵》，即"十大本"。

碗碗腔的音乐细腻幽雅、悠扬清丽，生旦净丑行当齐全。唱词典雅，讲求声韵和谐。演唱时，小生、小旦、青衣吐字多用真声，拖腔多用假声，形成真假声结合使用的特点。老生、须生、老旦、小丑全用真声，花脸多用喉音和脑后音。演出中并有重唱、齐唱、伴唱等形式。

碗碗腔的唱腔属于板腔体，音乐具有幽雅、清新的特色，其唱腔既有擅长表现欢乐的欢音，又有擅长表现悲伤的苦音。

（4）陇剧

陇剧原名陇东道情，是甘肃省独有的传统戏曲艺术，源于汉代的道情说唱，唐宋时期由宫廷走向民间。扎根于陇东的渔鼓道情，逐渐吸收了当地民间音乐的营养，演化为皮影唱腔音乐。1958年陇东道情被搬上舞台，1959年正式被命名为陇剧。

陇剧的舞台美术借鉴皮影镂空、彩绘、装饰手法及旦角高髻燕尾头饰等，形成独特风格。

陇剧音乐属于板腔体式，分伤音和花音两大类：伤音曲调深沉委婉，适于抒发哀怨的情感，因此又称苦音或哭音；花音曲调活泼跳跃，善于表达喜悦的情感，故又称欢音。

传统的陇剧伴奏乐器包括管弦乐器和打击乐器：管弦乐器有四胡、二胡、琵琶、扬琴、笛子、唢呐等；打击乐器有渔鼓、简板、水梆子、大锣、小锣、大镲、铰子、堂鼓、战鼓、板鼓、牙子等。后来陇剧加进了提琴和一些铜管及木管乐器，丰富了音乐的表现力。

陇剧的演唱方式比较自由，曲调流畅，节奏明快，近似说唱。曲调尾首的拖腔叫作簧，唱时称嘛簧。嘛簧悠长婉转，韵味浓厚，富有地方色彩，它是构成陇剧音乐独特风格的重要成分。

（5）华阴老腔

华阴老腔是流传于陕西省华阴市双泉村张家户族的家族戏（只传本姓本族，不传外人），其声腔具有刚直高亢、磅礴豪迈的气魄，其表演被誉为黄土高坡上"最早的摇滚"。老腔是皮影戏的一种，唱戏人在后台是皮影戏，唱戏人跑到前台吼唱就是老腔。

老腔的唱腔音乐具有刚直高亢、磅礴豪迈的气魄，听起来颇有关西大汉咏唱大江东去之慨；落音又引进渭水船工号子曲调，采用"一人唱，众人帮和"的拖又腔（民间俗称"拉波"）。

（四）西北器乐

西北地区汉族器乐中最具有代表性的是西安鼓乐。西安鼓乐是一种传统吹打乐合奏音乐，至今仍然保持着相当完整的曲目、谱式、结构、乐器及演奏形式。其曲目丰富，内容广泛，调式风格多异，曲式结构复杂庞大。西安鼓乐的演奏形式有坐乐、行乐，其中还包括套曲、散曲、歌章、念词等。坐乐是在室内演奏的，具有严格、固定的曲式结构的大型民间组曲，演奏人员有十二三人。行乐在行进中演奏，伴以彩旗、令旗、社旗、万民伞、高照斗子等，行乐有时还有歌词，内容与祈雨有关。另外，西安鼓乐以竹笛为主奏乐器，吹奏乐器有笛、笙、管，击奏乐器有坐鼓、战鼓、乐鼓、独鼓、大铙、小铙、大钹、小钹、大锣、马锣、引锣、铰子、大梆子、手梆子等，有时还加上云锣。

二、西北地区其他民族传统音乐文化

西北地区生活着很多少数民族，如维吾尔族、哈萨克族等，这些民族在长期的发展过程中产生了许多广为传唱的传统音乐，具有独特的艺术魅力。

（一）维吾尔族传统音乐文化

在西北地区，维吾尔族传统音乐从体裁上可分为木卡姆、民间歌曲、民间歌舞、民间器乐、说唱音乐、宗教音乐等。维吾尔族的舞蹈以旋转快速和多变著称，主要有顶碗舞、大鼓舞、铁环舞、普塔舞等。

维吾尔族的传统音乐继承了古代西域的龟兹乐、高昌乐、伊州乐、疏勒乐、于阗乐和西亚的阿拉伯乐、波斯乐的艺术传统，其具有如下五大特点：

第一，采用了三种乐系。维吾尔族传统音乐体系十分丰富，囊括了中国、欧洲和波斯—阿拉伯三个音乐体系。东疆、北疆地区的音乐采用中国音乐体系的较多，南疆地区的音乐则以波斯—阿拉伯音乐体系为主。

第二，调式音阶多样化。维吾尔族传统音乐的调式种类十分丰富，do、re、mi、sol、la、si 都可以作为调式主音。主音相同者又因音阶结构不同，而形成五声、六声、七声及包括中立音的多种调式。南疆以七声音阶及其变体为主，东疆以五声音阶及其变体为主，北疆则五声、七声及其变体皆较常见。

第三，常出现切分节奏。维吾尔语的重音总是落在最后一个音节上，导致维吾尔族民歌多出现切分节奏和从弱拍起唱的现象，旋律明朗、节奏热情奔放，具

有维吾尔族舞蹈的韵律。

第四，特色乐器名目繁多。维吾尔族的乐器制作精细，按其结构和演奏方式，有吹奏、拉弦、弹弦、打击乐器等数十种。吹奏乐器有乃依、唢呐、卡尔奈衣、巴拉曼、布尔格（布喔）、扬琴等；拉弦乐器有萨塔尔、艾捷克、胡西塔尔等；打击乐器有达甫、纳格拉、塔库略来等；弹拨乐器有都塔尔、热瓦甫、弹布尔、潘吉塔尔、迪里塔尔、卡龙、萨巴依、阔休克、塔西、台赫赛、塔布拉、戛拉、阔木则克等。

第五，拥有结构庞大的木卡姆。木卡姆是维吾尔族的一种民间综合艺术形式，是由民歌、歌舞、器乐组成的大型套曲，一般有十二套，每套由四部分组成。第一部分叫木卡姆，是感情深沉的散板序唱，节奏自由，乐句长短不一。第二部分叫穷乃额玛，意为大曲，由若干首乐曲组成，是叙诵性歌曲和歌舞曲，各首歌舞曲之间有间奏曲。第三部分叫达斯坦，意为叙事诗，由三四首叙事歌曲组成，各歌曲之间也有间奏曲，这部分音乐抒情优美，曲调流畅。第四部分叫麦西莱普，由三至六首舞蹈歌曲组成，音乐结构简练，情绪欢快。木卡姆的乐器有萨它尔、弹拨尔、独它尔、热瓦甫、艾捷克、卡龙、手贝鼓等。演唱时，演唱者大多席地而坐，有独唱、对唱和齐唱等形式。木卡姆的歌词句式一般为四行体，内容多描写维吾尔族人民的爱情生活，语言朴素，感情真挚。木卡姆的种类有南疆喀什木卡姆、和田木卡姆、刀郎木卡姆；东疆哈密木卡姆、吐鲁番木卡姆；北疆伊宁木卡姆等。各地在音乐风格、结构，甚至曲名和乐曲数量方面都有某些差异，比如喀什木卡姆细腻，伊宁木卡姆明快，刀郎木卡姆粗犷、质朴。

（二）哈萨克族传统音乐文化

哈萨克族的传统音乐主要是歌舞，民族乐器主要有冬不拉、胡布兹、斯布孜合等，都便于携带、易于演奏。由于哈萨克人长期过着逐水草而居的游牧生活，所以哈萨克族民歌带有很强的牧歌特点。哈萨克族民歌常常在开始处曲调高扬，并在曲调高扬的后半部分有较长的拖腔，这便是游牧生活中常有的吆喝、呼喊声进入音乐的结果。其音阶主要是七声音阶，也有五声音阶。调式采用中国乐系的五声调式和欧洲乐系的七声调式，其中五声调式以宫调式和羽调式为主，七声调式常见的是自然大小调。旋法普遍有呼唤式的音调，多由主音及其四度或五度音构成，常在曲首。节奏上经常使用混合节拍，并在每小节的节奏划分上常常出现前短后长的形态。

哈萨克族传统音乐一般分为"安""月令""吉尔"三类。

"安"指的是节奏整齐、旋律优美,具有特定曲名和歌词的歌曲。其演唱方式分两种:一种为独唱;另一种为冬不拉弹唱。一般由善于演,唱这类歌曲的歌手统称为"安琪"。其中传播较广的歌曲有《页里麦》《阿勒空额尔》《明亮的眼睛》《黑云雀》《阿勒泰》等。哈萨克族独唱歌曲多数都是有副歌的单二部曲式,并且有固定的歌词格式与音韵规律。例如,"安"的歌词一般以四句为一段,其中使用最多的是由 11 个音节组成的乐句。11 个音节组成的乐句往往要求每行末尾的两个、三个或四个音节全部押韵,从而使歌词格律十分严谨并易于上口。哈萨克民歌的音韵规律有"倍歌韵",即每四行中的一、二、四行押韵:"双生韵",即每四行中的一、二行押一韵,三、四行另押一韵;"交叉韵",即一、三行押一韵,二、四行另押一韵。大多采用 2/4 或 3/4 拍子。冬不拉弹唱歌曲中较为著名的有《褐色的鹅》《克孜勒比戴》等。冬不拉弹唱曲调大多接近语言,其节奏相对较复杂。

"月令"这类民歌演唱形式较自由,有唱、跳、乐三种表现形式,多数以即兴编唱、对唱、独唱三种为主,如阿肯对唱、挽歌、谜语歌、诞生歌、谎言歌等。其中,阿肯对唱是哈萨克族民间一种古老的、以弹拨乐器冬不拉为伴奏的即兴弹唱形式。此类歌曲的结构不规整,节奏较为复杂,较常使用以 3/8 拍为主的混合节拍,曲调叙述性较强。"阿肯"是哈萨克族收集、传承、提炼、加工、创作民学文学的艺人,一般都具有卓越的即兴赋诗能力,他们常常口若悬河,是哈萨克草原上最受人们尊敬和喜爱的人物。现在在哈萨克草原上,每年夏秋都要举行大小规模不同的"阿肯弹唱会"。届时,方圆数百里内的牧民都会骑马、驾车赶来助兴。

"吉尔"是一种婚礼仪式组歌,每句音节大多有固定的曲调,但多数都为即兴演唱,一般由新娘及其家人、朋友或亲戚演唱。顺序由哀到喜,以此来营造婚礼现场活跃欢快的气氛。

第三节 西南地区传统音乐文化

西南地区传统音乐与各民族的历史文化传统紧密相关，素以繁复多姿而著称，各地各民族音乐的个性色彩构成了该区域音乐多姿多彩、百花齐放的总体格局。

一、西南地区汉族传统音乐文化

（一）西南民歌

西南地区的汉族民歌主要由部分船夫号子、西南小调与大量的西南山歌构成。

1. 船夫号子

西南地区船夫号子按行船的一般程序分为开船、过船、扬花、平水、扯船、横艄、收纤、上滩、下滩等二十余类，各类号子的音乐以各具特色的节奏加强了船工行船拉纤的劳动节奏，与划桨声和拉纤步伐一致，此起彼伏、雄壮激烈的号子音乐，表现出人与大自然搏斗的场面。在下滩、平水等较轻松的行船过程中，随着劳动强度的减弱和情绪的松懈，人们也唱一些节奏自由、音调高亢悠长的曲调，抒发内心的情感，这时号子音乐具有较强抒情性。上滩、过滩时，劳动强度加大，号子音乐也相应变得紧张激烈，由此形成了雄浑粗犷与悠扬高亢交替而行的音乐风格。船夫号子中以乌江号子和川江号子最具特色。

乌江号子演唱多为一领众和的形式，领、和两声部的节奏复杂而富于变化。有时领、和节奏基本相同，有时又疏密不一，相映成趣。有时还以不同节奏交错进行。往往在同一段歌中，交替组合多种不同节拍形式，音乐充满活力。由于领和声部的交替和对比，不时还形成二、三声部的形式。在三声部形式中，领唱人分为主副两部，主领人演唱的主旋律处于第二声部，旋律独立完整。副领演唱穿插性的衬腔旋律处于高音区的第一声部，旋律以抒情为主，但不完整，时隐时现，时断时续。众和的第三声部演唱呼应性的和腔，旋律不完整，节奏短促有力。这种双领众和的三声部产生了呼应式和衬腔式的复调旋律。乌江号子的调式以宫、羽两音为中心。在思南色彩区（贵州思南至德江潮砥航段）内，旋律以

四声宫调为主,羽调为次。调式音阶为 do—re—mi—sol、do—re—mi—la、la—do—re—mi、la—do—mi—sol;音调多以 do、re、mi 为核心音,宫音处于重要位置,音乐情绪明朗有力。在沿河色彩区(沿河至重庆涪陵航段)内,旋律以四声、五声的羽调式为主,宫调式为次;调式音阶为 la—do—re—mi、la—do—mi—sol,较常用宫羽交替,与川江号子的风格较接近。

同乌江流域相比,川江流域与外地交流较多,经济文化开发较早,船工阅历见识更广,所以川江号子在保留地方特色基础上有更丰富多彩的形式。例如,音阶调式多用完整的五声音阶,音区更宽,旋法较多样,常用四度甚至七度以上的大跳进行,音乐材料更丰富等。如果说乌江号子展示出较窄地域的地方性,风格更古朴原始,川江号子则表现出更广阔地域的色彩,形式更成熟。两江号子的音乐共性特点也是突出的,如领和形式、多声部组合、节奏节拍和某些音调的特点等。尤其音调上强调羽宫色彩的共性,使两江号子具有基本的共性线索,而且这些音调正是西南音乐最突出的基调。

2. 西南小调

西南小调有两类:一类是反映家乡风情,标题、歌词和曲调均具浓厚地方色彩的乡村小调。比如四川西部的《苦麻菜儿苦茵茵》,它是一首童养媳的诉苦歌,以当地特有的苦麻菜比喻自己遭遇的不幸和悲惨境况,极有地方风味。音乐在两句体基础上增添一衬腔乐句并再现第二句而扩展成四句。六声羽调的旋律洗练而深情,以 la、do、re 三音核腔为基调,做级进上下行的变化,表现出凄凉之情,变宫音的两次大跳则与全歌柔缓的抒情性形成一定对比,刻画出含悲茹愤之情。另一类是采用全国普遍流行的标题内容和基本唱词,衬词和旋律却明显地方化的时调小曲,如四川宜宾的《绣荷包》,内容表现阿妹为情哥编绣爱情信物时的喜悦心情,标题内容与全国同名小调一致,但衬词和曲调有浓厚的四川地方特色。七言诗体的唱词,每句中部和句尾都穿插了有地方色彩的衬词"牙儿衣儿哟""咕儿嘎"等,音乐的地方性更突出。全歌由两个大同小异的乐句构成,旋律流畅而活跃,旋线时而起伏跌宕,时而委婉细腻,生动表现出阿妹憧憬爱情,欲言又止的娇嗔神态。调式采用含偏声的六声宫调,变宫音的嵌入使旋律更为婉转。曲首呈示的羽、角、宫核心三音调,采用曲折跳进的旋式,显出四川人特有的泼辣风味,是四川民歌中较有个性的歌腔之一。

3. 西南山歌

西南山歌多以唱法和音乐形态的不同而分高腔、平腔、矮腔三型,其各有不

同韵致，情随境迁，声依地择，本是人之常情。

（1）高腔山歌

高腔音调高亢，节奏自由，好用长拖腔。奔放嘹亮、自由无羁的高腔山歌最能体现西南山高地陡的特色，在各地有多种异名：或曰"神歌"，因曾用于田土劳作前祈求土地神、草神、谷神的歌唱活动而名；或曰"晨歌"，旧时田歌常分清晨、上午、下午等时段，清晨所唱者应为晨歌，可见高腔山歌原与农村田歌有渊源。西南的高腔与北方的信天游、花儿、爬山调等山歌曲调有诸多相同之处，如音调高亢辽阔，节奏自由，多在山野开阔地唱等；但也有不同处，如北方山歌旋律多用加偏声清角、微降变宫等音的六声七声音阶，偏声多作为音阶的基本音级，而西南高腔则多用无偏声的五声音阶，或偶用偏声，也多用为装饰性或转调。北方山歌结构简单，一般为问答式的两句体，而高腔则较复杂，除以起承转合性质的四句体为典型外，尚有多种变体结构；北方山歌旋法上好用大跳，尤其以同一方向的连续大跳为特色，而高腔虽则音区较高，但大跳则并不多用，更少用连续大跳。

（2）平腔山歌

平腔节奏较自由，音调稍平缓，拖腔较短，多于丘陵环境而歌。音乐风格平缓流畅，优美动听。

（3）矮腔山歌

矮腔曲调抒情优美，几乎没有任何装饰音，但音域一般不宽，大跳音程少见，节奏大都比较规整，结构短小精干，常为一字一音，少见拖腔，用真声演唱。

（二）西南歌舞

西南地区的汉族歌舞主要是花灯。除汉族外，花灯在当地的侗族、苗族、布依族、土家族等少数民族中也流行。西南的花灯与西北的秧歌类似，主要在正月演出，元宵节是高潮。其表演形式主要有三种：舞灯，最早的表演形式，表演者手执制作精美的各色彩灯，载歌载舞；集体歌舞，参加人数多，众人手执道具边歌边舞；小型歌舞，男女两三人表演的有简单情节的歌舞。花灯的音乐是在各地山歌、小调的基础上改编、发展而成的，一般是结构短小、情绪活泼的曲调。表演内容复杂的节目时，往往将几首曲调连缀起来。花灯音乐中还有一些明清小曲，如《挂枝儿》《打枣竿》《叠断桥》《虞美人》《银纽丝》《倒扳桨》等。花灯的伴奏乐器有胡琴、月琴、三弦、笛子及锣鼓等打击乐器。具有代表性的花

灯有云南花灯、川渝花灯、贵州花灯。

1. 云南花灯

云南花灯有四种表演形式：第一种是团场（广场上的集体舞蹈），男舞者持彩灯，女舞者持花扇，以队形变化多和利用道具渲染气氛为特点；第二种是小型歌舞，以舞或歌舞为主，如《梁祝小唱》等；第三种是有一定人物情节的歌舞，如《游春》《大茶山》等；第四种是歌舞小戏，如《闹渡》《探干妹》等。常用曲调有《倒扳桨》《绣荷包》《十大姐》《鲜花调》《绣香袋》《采茶》等100多首。其音乐的特点是较规整、轻快、细腻、抒情，装饰性较强。

2. 川渝花灯

川渝花灯有流传在四川省剑阁县一带的剑阁花灯、白龙花灯，以及流传在重庆市秀山土家族苗族自治县一带的秀山花灯等。其中，秀山花灯的表演角色一般是两人，即"花子"和"幺妹子"。表演内容有浓厚的生活气息，如表现劳动生活的"牯牛下田""筛芝麻"，表现四季景致的"柳丝儿摇"（春）、"莲花出水"（夏）、"菊花儿开"（秋）、"雪花盖顶"（冬），以及充满生活情趣的"蛤蟆跳井""懒鸡充鹅"等。另外，四川花灯的常用曲调也有近百首，如《洛阳桥》《采花调》《正月看灯》《黄杨扁担》等。其音乐明快活泼，富有诙谐风趣的情调。

3. 贵州花灯

贵州花灯的灯班有专用的场合和表演程式。其功用一为庆贺年节，叫"耍灯"；二为祛病求子、问神许愿，请灯班跳"还愿灯"，从开坛到回坛收灯共有15个程序，缺一不可。

（三）西南曲艺与戏曲

1. 西南曲艺

西南地区的曲艺犹如这里的民族文化，品种多样、各具风采，如四川清音、四川竹琴、四川评书、四川扬琴、四川相书、四川金钱板、四川荷叶，重庆扬琴、重庆清音、重庆金钱板、重庆竹琴、重庆车灯、重庆花鼓，云南关索戏、云南皮影戏、云南端公戏，贵州琴书、贵州灯词。下面就其中一些影响力较大的曲艺进行详细分析。

（1）四川清音

四川清音是由明清两代的时调小曲和四川各地的民歌、戏曲音乐发展而成的一种叙事体的说唱音乐。四川清音的演唱过去以女演员为主，男演员为辅，坐唱不表演，演员自弹乐器。伴奏乐器除琵琶、月琴外还有竹板、檀板，还可以使用三弦、二胡、扬琴、碰铃等乐器。表演时演员左右打板，右手用筷子击打竹鼓，旁边有乐器伴奏，以琵琶为主。

（2）四川竹琴

四川竹琴又称道琴，原是道士劝善说道时用的一种古老说唱艺术，因其伴奏的乐器是竹制的渔鼓筒，故又称渔鼓道琴或道筒。竹琴长3尺，直径2寸，一端用鱼皮或猪小肠蒙上。演出时演员斜抱竹琴，用指尖拍击竹筒下端；另一手持两块竹制的筒板击打，板的上端系有小铜铃，筒板相撞时铃响板响，发出铿锵清脆的音韵。竹琴一般由一位艺人自打自唱，也有四五人一组坐唱的，在四川各地广为流行。

（2）四川评书

四川评书是以说为主的曲艺品种，明代以后流行于四川各地，它与北京评话、湖北评话、上海评书、扬州评书齐名。说书艺人借用桌子、醒木、折扇等道具，以语言吸引听众，配以表演动作，加深听众对故事情节的理解。四川评书以四川方言评讲，流行地区遍及四川城乡，由于语音相近，还流传到云南、贵州两省。由于书路和表现手法的不同，四川评书有清棚和雷棚之分。清棚以说烟粉、传奇之类的风情故事为主，重在文说，讲究谈吐风雅，以情动人。雷棚以讲史和金戈铁马一类的故事为主，重在武讲，讲究模拟形容。

（4）贵州琴书

贵州琴书旧时称为唱洋琴、唱曲子、洋琴戏，流行于贵州省大部分城镇。演唱形式为坐唱，一般为七八人，分生、旦、净、末、丑等角色，唱腔清丽婉转，有清板、二板、三板、杨调、苦禀、二黄、二流等七种板式。贵州琴书的伴奏乐器以扬琴为主，配以瓢胡、二胡、小三弦、月琴、小京胡、琵琶、笛、箫、竽等，击节乐器有单皮鼓、摔板、引磬（或双碰铃）等。贵州琴书的曲词都为七字句或十字句，讲究韵律，文字清丽典雅，多是文人作品。故事内容取材广泛，历史题材有《列国志弹词》《南宋志弹词》等。

2.西南戏曲

西南地区的汉族戏曲有四川的川剧、秀山花灯戏、灯戏、曲艺剧，云南的滇

剧、花灯戏、昆明曲剧，贵州的黔剧、梆子、花灯剧、安顺地戏等。其中，川剧和滇剧的影响力较大。

（1）川剧

川剧是四川、云南、贵州等西南地区人民所喜见乐闻的民族民间戏曲品种。

川剧唱腔由高腔、昆腔、胡琴、弹戏、灯调五种声腔组成。

川剧高腔是曲牌体音乐，曲牌数量众多，形式复杂。它的结构可以概括为起腔、立柱、唱腔、扫尾。高腔剧目多、题材广，适应多种文辞格式。其最主要的特点是没有乐器伴奏的干唱，以帮打唱为一体。锣鼓的曲牌都是以这种方式组成的。有的曲牌帮腔多于唱腔，有的基本全部都是帮腔，有的曲牌只在首尾两句有帮腔，其具体形式是由戏决定的。

川剧昆腔的曲牌结构与它的母体"苏昆"基本相同。目前，以昆腔单一的声腔形式演出的剧目已经不多了，更多的是融于高腔、胡琴、弹戏诸声腔之中，或者是与其他声腔共和。昆腔的主奏乐器是笛子。伴奏锣鼓及方式与其余声腔相同，以大锣敲边和苏钹两件乐器的特殊单色构成锣鼓的"苏味"来区别于其他声腔的锣鼓伴奏。

川剧胡琴是二黄与西皮腔的统称。二黄包括正调（二黄）、阴调（反二黄）、老调三类基本腔。正调善于表现深沉、严肃、委婉和轻快的情绪，反二黄宜表现苍凉、凄苦、悲愤的情绪，老调则大多用于高亢、激昂的情绪。西皮腔与二黄腔的音乐性格相反，具有明朗、潇洒、激越、简练、流畅的品格。西皮、二黄多为单独使用，但也有不少剧目同时包纳两种声腔。

川剧弹戏是用盖板胡琴为主要伴奏乐器演唱的一种戏曲声腔。它虽源于秦腔，但同四川地方语言结合，并受四川锣鼓和民间音乐的影响，经过长期的演变，无论曲调、唱法还是唱腔结构都与秦腔有所不同，形成了自己独特的艺术风格，具有浓郁的四川地方色彩。尽管二者的关系不是很接近，但它们的调式、板别、结构都是相同的，甚至从唱腔的韵味等方面分析，均可找到它们之间的渊源。弹戏包括情绪完全不同的两类曲调：一类是长于表现喜的感情的，叫"甜品"；另一类叫"苦品"，善于表现悲的同一板别的唱腔中，曲调的骨架都一样。

灯调在川剧中颇有特色，源于四川民间迎神赛社时的歌舞表演，也可以说是古代巴蜀传统灯会的产物。所演为生活小戏，所唱为民歌小调、村坊小曲，体现了当地浓烈的生活气息。灯调声腔的特点是乐曲短小、节奏鲜明、轻松活泼、旋律明快，具有浓厚的四川地方风味。

（2）滇剧

滇剧声腔由丝弦腔、胡琴腔、襄阳腔构成。丝弦腔源于秦腔，在滇剧三种构成因素中是主要的一种，它的唱法有"甜品""苦品"之分，可用于喜剧，也可用于悲剧。胡琴腔即二黄，来自徽调，入滇后也具有了地方特点，其曲调庄重、委婉。襄阳腔来自湖北汉剧襄河派，由于长期在云南流行，不断发展，并以云南方言演唱，与汉剧西皮已不尽相同而自具一格。其特点是曲调流畅，旋律轻快、幽默，长于表达轻松欢畅的情绪。在这三种声腔的使用中，以丝弦腔为主。

（四）西南器乐

西南地区的汉族民间器乐有独奏与合奏两种表演形式。独奏曲一般以演奏方式归纳为吹奏、拉弦、弹拨、打击四大类；合奏曲以乐器的组合分类，可分为丝竹乐、吹打乐、弦索乐、锣鼓乐等形式。不同的乐器组合、不同的曲目和演奏风格，形成了多种多样的器乐乐种。此外，西南器乐的演奏多与人们的生活、习俗紧密联系，无论是在生产、生活、劳动、爱情、集会，还是婚丧嫁娶、宗教仪式、修房造屋、节气庆典等，也必须有民族乐器的演奏。

西南地区最有特色的汉族民间乐器是竹琴，演奏时多为坐姿，左手持握竹琴一端或将其平置于桌面、地面上，右手执小竹棒敲击竹皮弦，发音叮咚有声，但音量较小，音色较柔和。

二、西南地区其他民族传统音乐文化

中国西南的云南、贵州、四川、西藏，都是多民族省区，主要有藏族、门巴族、羌族、彝族、白族、哈尼族、傣族、傈僳族、佤族、拉祜族、纳西族、景颇族、布朗族、阿昌族、普米族、怒族、德昂族、独龙族、基诺族、苗族、布依族、侗族、水族、仡佬族、土家族、壮族、瑶族等民族。下面介绍西南地区具有代表性的几个民族的传统音乐文化。

（一）苗族传统音乐文化

西南地区的苗族传统音乐主要有民歌、舞蹈乐和器乐。

苗族民歌大致分为山歌和生活风俗歌。山歌主要是飞歌，苗语"秧恰"，音调宽广、高亢、嘹亮，常常有降 mi 或降 la 的下滑音调，旋律起伏较大，具有热烈、豪放的特点。生活风俗歌包括夜歌、龙船歌、古歌、酒歌、说理歌、牯藏

歌、儿歌等。其中，夜歌独具特色。苗族有"游方"的习俗，游方又叫"坐月亮""坐妹""摞垛"等，是青年男女的一种社交活动。在节日或农闲时节的夜晚，青年男女到固定的地点（山坡、树林、河边、村头等）聚会，先集体对歌，后个别邀唱，有情人就互表情怀、互赠礼物。游方时唱的"夜歌"轻柔低回，十分动人。这个习俗与海南黎族的"玩隆闺"类似。

苗族舞蹈乐是中华民族多元文化宝库中的瑰宝，它融合了苗族人民的历史、信仰、生活与情感。苗族舞蹈乐以打击器乐为主，如鼓乐、锣乐、钹乐，节奏鲜明有力，尤以铜鼓乐最为神圣，常用于祭祀和庆典。芦笙舞乐是西南苗族舞蹈乐的灵魂，这是一种由若干根长短不一的竹管组成的吹管乐器吹奏的音乐，音色明亮而穿透力强，常在节日庆典、婚嫁仪式及社交聚会中演奏，引领着欢快的舞蹈步伐。这种音乐不仅是苗族艺术的表现，更是苗族精神的体现，承载着苗族代代相传的文化记忆。

西南地区的苗族器乐丰富多彩，深深植根于苗族悠久的历史与文化中。较具代表性的有芦笙乐、三眼箫乐、唢呐乐、苗笛乐、木叶乐、月琴乐、二胡乐等，大多在祭祀与重要仪式中扮演着至关重要的角色，传达着对祖先的敬仰和对自然的敬畏。

（二）侗族传统音乐文化

侗族传统音乐以民歌为代表。侗族民歌主要有大歌和小歌。大歌在侗语中称"嘎老"，是一种无指挥、无伴奏、多声部民歌，多模拟大自然的鸟叫虫鸣、高山流水等，用于生日或欢迎宾客等较隆重的场合，有混声大歌、男声大歌、女声大歌等类型，主要流传在贵州黎平、从江、榕江和广西三江等南部侗族地区。侗族大歌在2009年被列入联合国"人类非物质文化遗产代表作名录"。小歌在侗语中称"嘎拉"，大多是男女"玩山""坐夜"时唱的情歌。有时用牛角琴等简单的乐器伴奏，自弹自唱，抒情表意。侗族的乐器主要有芦笙、侗笛、芒筒、洞箫等，与苗族的乐器大同小异。

（三）彝族传统音乐文化

彝族是中国能歌善舞的民族之一。彝族民间有各式各样的传统曲调，诸如爬山调、进门调、迎客调、吃酒调、娶亲调、哭丧调等。无论男女老少，个个都会唱几首。有的曲调有固定的词，有的没有，是即兴填词。山歌又分男女声调，男声调雄浑高亢，女声调柔和细腻。各地山歌又有自己独特的风格，如著名歌曲

《马儿快快跑》《远方的客人请你留下来》，就是根据彝族民间曲调提炼出来的。彝族乐器有葫芦笙、马布、巴乌、口弦、月琴、笛、三弦、编钟、铜鼓、大扁鼓等。

第四节 华东地区传统音乐文化

华东地区由于浸润于吴越文化的传统，又不乏楚文化的影响，传统音乐的总体风格是清丽柔缦而不失风骨，轻灵雅致而不失纯朴。

一、华东地区汉族传统音乐文化

（一）华东民歌

华东地区的民歌主要由少量山歌与大量小调构成。下面通过具有代表性的民歌来逐一介绍。

1.江浙山歌

江浙山歌是对流行于江苏南部、浙江、上海一带山歌的统称，基本形态是四句体，旋律以级进为主，音域较窄，委婉秀丽。与北方山歌相比，江浙山歌的基本曲调数量较少，常见的是徵调式、羽调式和商调式。在为数不多的基本曲调的基础上，江浙山歌唱词变化多，音乐形式自由，以基本曲调的各种变化形式来适应不同的唱词，因此产生了数量众多的江浙山歌基本曲调的变体形式。例如，浙江东清山歌《对鸟》、江苏丹阳山歌《红菱牵到藕丝根》就是江浙山歌徵调式基本曲调的变体。

2.田秧山歌

田秧山歌是长江、珠江流域广大稻农插秧、除草、车水、挖地时传唱的一种传统民歌，江浙地区称田歌，苏北地区称秧号子，安徽则称秧歌。这种山歌虽然跟劳动号子一样，具备着消除疲劳、鼓舞精神的作用，但由于劳动者不需要用唱歌统一劳动动作，因而不受到劳动强度和节奏的限制，其歌唱形式介于劳动号子

与一般山歌之间。

流传于上海青浦、金山、松江以及江苏北部的扬州、常熟和浙江北部的嘉兴、嘉善各地的田秧山歌，由于方言、风俗、传承方面的差异，其结构形式、音乐风格也就形成了鲜明的地域特征。田秧山歌一般是两句体、四句体或多句体的段式结构，除采取领和形式的部分曲目为规整性节奏外，其他一律为自由疏散的节奏节拍。歌唱时音色响亮而尖锐，在高音区的自由延长音上常使用真假声混合。

3. 山东小调

山东小调是流传于山东各地的不同风格的民间小曲。它的数量很多，约占整个山东民歌的70%。[①] 这些小调具有浓厚的乡土气息，感情真挚淳朴，曲调动听感人，如《沂蒙山小调》《绣荷包》《包楞调》《对花》等。

4. 孟姜女调

孟姜女调是我国流传广、影响深远的传统民间曲调之一，各地都有它的传唱足迹，但从音乐角度来看，它与江浙一带的小山歌、春调等曲调有着更密切的渊源。孟姜女调基本为四句体乐段，各句篇幅整齐、严谨，调式一般为徵调式，每句落音分别为商、徵、羽、徵，是典型的起承转合式乐段结构。

5. 闽南童谣

闽南童谣是以闽南方言进行创作和传唱的儿童歌谣，它流行于福建闽南、台湾地区。闽南童谣内容丰富多彩，充满童趣，主要涉及育儿、游戏、动物、知识、生活、节令、民俗、趣味等类；从体裁上则可分为摇篮曲、叙述式、问答歌、连锁调、谜谣、绕口令等；从表演形式上可分为念谣、唱谣、戏谣、舞谣等。

（二）华东歌舞

1. 山东秧歌

山东秧歌是一种广泛流布于山东省的传统民俗艺术，风格多种多样。据1983年民间舞蹈普查，秧歌在山东全省就有30多种。其中，影响较大的如下：

① 朱筱：《山东民歌的传承与发展研究》，现代出版社，2020年，第6页。

（1）鼓子秧歌

鼓子秧歌主要分为行程和跑场两部分，行程是舞队在行进或进入场地前的舞蹈；跑场是表演的主体，又分不同角色表演的武场和文场。表演形式大致有五个程序，即探马进村、鞭炮相迎、辟场献艺、拨花显能、煞鼓尽兴（收场）。

鼓子秧歌的音乐由演唱歌曲和乐队伴奏组成。伴奏以打击乐为主，由大鼓、大锣、钹、铙、镲、旋子等乐器组成。大鼓是鼓子秧歌表演的总指挥，秧歌舞蹈的一切调度、演出节奏，都是在大鼓的指挥伴奏下完成的。演唱部分以说唱性歌曲为主，曲目大多诙谐幽默，具有山东人民淳厚直爽的性格特点。

（2）海阳秧歌

海阳秧歌的音乐由锣鼓和歌曲两部分组成，以锣鼓伴奏为主。打击乐由大鼓、大锣、钹、堂锣等组成。歌曲多为民间小调，演唱时，中间有打击乐插入，其代表曲目为《大夫调》《跑四川》等，可根据实际情况选用笛子、笙、二胡等乐器伴奏。

（3）胶州秧歌

胶州秧歌又称地秧歌、跷秧歌、扭断腰等，是流行于山东省胶州市东小屯村一带的民间广场舞蹈。这种秧歌有翠花（老年父女形象）、扇女（女青年形象）、小嫚（小女孩形象）、棒槌（男）、鼓子（男）等角色。其女性舞蹈动作抬重踩轻腰身飘，行走如同风摆柳，富有韧性和曲线美，展现了胶东农村女性的健美体态和独特魅力。

胶州秧歌音乐由民间小调、打击乐、唢呐牌子、锣鼓牌子等部分组成，音调吸收了当地戏曲柳腔、茂腔的唱调，常见以徵调式为主，商、羽调式为辅的交叉调式特点。

2.采茶舞

采茶舞又名唱茶灯、茶蓝灯等，是流行于福建、安徽、江苏、浙江、江西、广东等地区的民间歌舞，也是融民歌、戏曲、舞蹈于一体的综合性群众文娱活动形式。在这些地区，采茶舞的人物与情节大多相同，一般有采茶姑娘4～8人，以及茶商、茶婆各1人，后也有男青年加入。舞蹈内容表现农民采茶的全过程，包括上山、走小路、种茶、采茶、炒茶、送茶、茶商收茶等程序。

采茶舞的历史发展有三个阶段。第一阶段是单纯的茶歌，为茶农劳动时唱的歌，有劳动号子、山歌、民间小调等。第二阶段采茶歌成为载歌载舞的茶灯，且与当地流行的民歌、舞蹈相结合，形成各省独特的曲调，如浙江杭州采茶舞、福

建龙岩采茶灯、安徽祁门采茶扑蝶舞等。第三阶段吸收戏曲元素，从而发展成为有简单情节的小戏。

采茶调中常有正采茶与倒采茶之分。正采茶的唱词按一月至十二月顺序演唱，曲调较为平稳、抒情、歌唱性较强；倒采茶的唱词则从十二月至一月倒序演唱，曲调欢快、跳跃，并使用大量的衬字、衬词，使音乐打破常规结构，曲调活泼欢快，且显得富有生活气息。

（三）华东曲艺与戏曲

1. 山东大鼓

山东大鼓又名梨花大鼓、犁铧大鼓，是我国北方现存最早的传统曲艺形式，最初只是农闲时敲击犁铧碎片为当地民歌小调伴奏，因而得名"犁铧调"，后因地域的风土民俗、语言习惯的影响，又与曲艺、戏曲、民族器乐等艺术的相互借鉴和发展，逐渐发展为有板式变化的成套唱腔、敲击矮脚鼓和特制的半月形梨花简并有三弦伴奏的说唱表演形式，其唱腔旋律、吐字发音颇具山东特色。

山东大鼓属鼓词类曲艺，常为单人站唱，也有两人对唱，二三人伴奏。伴奏乐器主要有三弦、书鼓、梨花简，偶有出现增加琵琶或四胡。演唱时右手执鼓槌击鼓，左手持梨花简，旋律常使用大跳音程，上行七度和下行六度音程体现出唱腔粗犷、明亮、激昂的特点。

2. 苏州弹词

苏州弹词是一门用语言文学来塑造艺术形象的曲艺艺术，讲究"说、噱、弹、唱"。"说"指叙说；"噱"指"放噱"，即逗人发笑；"弹"指使用三弦、琵琶为主要乐器进行伴奏，既可自弹自唱，又可相互伴奏；"唱"指演唱。

苏州弹词的押韵及平仄规定与唐诗大致相同，唱词格式由上、下句反复组成，一般以七字句为主，衬词、衬字和嵌句使用较少。唱腔从早期用第三人称客观叙述抒情，经过不断地改造和创新，唱腔曲调逐渐变得丰富起来，以陈（遇乾）调、俞（秀山）调和马（如飞）调三个流派为主。陈调浑厚苍劲，可表现高昂悲壮的情绪；俞调旋律流畅婉转，速度徐缓；马调曲调淳朴利落，吟咏式的曲调多表现为叙事。

3. 凤阳花鼓

花鼓最早出现在南宋时期的江浙区域，明朝凤阳百姓在田间劳作时，常以击

鼓唱歌的形式边插秧边演唱，而后凤阳花鼓被带进了宫廷表演，因朱元璋的推崇，逐渐在安徽凤阳县兴盛起来。凤阳花鼓具有极为明显的综合性艺术特征，以曲艺形态的说唱表演最为重要和突出，一般一男一女，男敲小镗锣，女打小花鼓，两人载歌载舞。凤阳花鼓作为我国民间传统艺术，具有浓郁的地方特色，内容体裁包含凤阳人丰富多彩、千姿百态的人生体验和风土人情，展示了劳动人民，尤其是凤阳女性丰富且细腻的情感世界。

4. 越剧

越剧唱腔由曲调和唱法两大部分组成。在曲调上，通过旋律、节奏和板眼的变化，特别是起调、落调的拖腔，以及旋律上不断反复变化的惯用音调，体现出各流派唱腔的艺术特点。在演唱上，主要集中在唱字、唱声等方面，通过发声、音色和润腔装饰的变化，显示自己的个性和韵味。无法详尽记录的特殊演唱形态，更能体现各流派唱腔的不同色彩。

5. 黄梅戏

黄梅戏唱腔有花腔、主腔、三腔三种形式。花腔源于民间歌舞，曲调健康朴实，优美欢快，具有浓厚的生活气息和民歌小调色彩；主腔是黄梅戏传统唱腔中最具表现力的一个腔系，它以板式变化体为音乐结构，有别于花腔及三腔；三腔是彩腔、仙腔、阴司腔三种腔体的统称，彩腔曲调欢畅，曾在花腔小戏中广泛使用，仙腔产生于当地的道教音乐，阴司腔常在亡灵或行将辞世的角色抒发悲伤情感时所用。

黄梅戏最初只有打击乐器伴奏，后使用高胡作为主要伴奏乐器，并逐渐加入以二胡、琵琶、扬琴、竹笛、唢呐等民族乐器为主，以电子琴、口琴、单簧管等西洋乐器为辅的混合乐队。

昆曲糅合了唱念做打、舞蹈及武术等艺术，表演风格优美，舞蹈细腻飘逸。

6. 昆曲

昆曲的念白讲究吐字、过腔和收音。根据丑、副两类角色的念白特色，腔调可分为南昆和北昆两大流派，二者都保留了宋元南北曲的主要特征。南昆以苏州白和扬州白为主，曲调婉转缠绵，唱法起伏多变；北昆以大都韵白和京白为主，曲调高亢激昂，唱法刚劲有力。

7. 闽剧

闽剧曲调具有浓厚的地方特色，风格委婉高雅、潇洒奔放，唱词清晰，唱腔

优美，演员在表演中通过运用手、眼、身、法、步的基本程式，来体现人物的内心世界。

闽剧唱腔有洋歌、江湖腔、逗腔、小调、哆哕和板歌六个部分，统称"闽腔"。闽剧的曲调大部分从弋阳腔、徽调、四平腔和昆曲演变来的，有不少唱腔仍保留有弋阳腔的特点。演员演唱时男女均用本嗓，其特点是高昂激越，朴实粗犷，但也有细腻柔婉的唱腔。

闽剧主要伴奏乐器有笛、横箫、唢呐、头管、月琴、二胡、椰胡等。打击乐器有战鼓、青鼓，大、小锣，大、小钹等。

8. 徽剧

徽剧表现力丰富，能以多种唱腔表现各种复杂的人物情感。唱腔由徽昆、吹腔、皮黄、拨子、西皮、青阳腔、花腔小调等组成，并以吹腔、徽昆、拨子为主要唱腔。吹腔轻柔委婉，以笛子和唢呐为主奏乐器；拨子高亢激昂，用枣木梆敲击；徽昆气势宏大，以唢呐、锣鼓为主奏乐器。

9. 山东梆子

山东梆子的唱腔音乐属板腔变化体，板式、曲牌较为繁复。其演唱生动，发言圆润，音域宽广，音调高亢奔放、慷慨激昂、婉约和谐，且富有浓郁的地方风格特征。表演形式规范又丰富，注重技巧的展示，动作豪放粗犷。

10. 芗剧

芗剧早期以一男一女的对唱为主，后发展为有生、旦、丑三行并兼备科、曲、白的成熟戏剧。其生行有小生、老生、文生、武生，旦行有苦旦、正旦，丑行有三花、老婆等角色。众角色皆用真嗓演唱，其中以苦旦最具特色。

芗剧唱腔多种多样，乡土气息浓郁，主要唱腔有杂碎调、杂念调、各种哭调以及民间山歌和采茶调等小调。芗剧的主要伴奏乐器有壳仔弦（用椰壳制成）、台湾笛、大广弦（用龙舌茎作共鸣箱，以梧桐木为箱板，紫竹为琴柱）、月琴、三弦、六角弦、苏笛、鸭母笛、芦管等。

（四）华东器乐

1. 江南丝竹

江南丝竹的乐队主要由竹制吹管乐器和丝制弦乐器组成，二胡、曲笛是江南丝竹乐队的主奏乐器，乐人常称这两件乐器为"糯胡琴、花笛子"。除此之外，

乐队常用的乐器还有丝弦乐器——琵琶、扬琴、小三弦，竹管乐器——箫、笙，打击乐器——鼓、板、木鱼、碰铃等。

江南丝竹音乐在历史的传承与发展过程中沉淀并形成了一批代表性乐曲，可分为四个系列：八板系列，代表乐曲有《老八板》《老六板》《花六板》《中花六板》和《阳八曲》（又称《倒八板》）；三六系列，代表乐曲有《老三六》《弹词三六》《花三六》《中花三六》和《慢三六》；组曲系列，代表乐曲有《慢行街》《行街四合》和《四合如意》；移编系列，代表乐曲有《春江花月夜》《云庆》《龙虎斗》《小霓裳》《欢乐歌》和《紫竹调》等几十首。这些乐曲曲调优美淳朴、轻快明朗、清新悦耳，展现出江南人民朴实恬静、乐观向上的性格以及江南地区的民俗风貌。

2.福建南音

福建南音是一种包括声乐演唱和器乐演奏的综合性音乐形式，唱法保留了唐朝以前传统古老的民族唱法，乐器保留着唐大曲琵琶、洞箫、三弦、拍板等全部乐器，演奏演唱形式为右琵琶、三弦，左洞箫、二弦，执拍板者居中而歌，这与汉代"丝竹更相和，执节者歌"的相和歌表现形式一脉相承。

福建南音由大谱、散曲、指套三大部分组成。大谱即器乐套曲，附有琵琶弹奏法，没有曲词，以琵琶、洞箫、二弦、三弦为主奏乐器。谱有标题，内容多为景色或昆虫动物等。散曲有谱有词，一般由琵琶、三弦、洞箫等为主要乐器伴奏，由歌唱者执拍板坐唱，也可以手抱琵琶自弹自唱。唱词内容以抒发内心情感以及写景叙事居多。指套又称套曲，是一种有词、有谱、有琵琶演奏指法的完整大型套曲。虽有唱词，但现在一般只用于丝竹乐器演奏，少用于唱。

3.山东筝曲

山东筝曲是具有代表性的古筝流派之一。相传西汉时期，山东当地民间就已有《汉宫秋月》《隐公自叹》等筝曲。

山东筝曲主要流行于山东省菏泽市、聊城市、临清市及周边等地区，按照风格可分为两种：一是大板曲，是在我国民间器乐曲中的"老八板"结构形式上衍生的古典乐曲，曲调典雅、节奏鲜明，代表曲目有《汉宫秋月》《高山流水》《四段锦》等；二是小板曲，是根据山东琴书唱腔和民间小调改编而成，结构短小精悍，旋律优美柔和，代表曲目有《凤翔歌》《降香牌》《天下同》等。

4.十番锣鼓

十番锣鼓是原创于京师,而兴盛于江浙地区的传统吹打乐种,主要流行于江苏南部无锡、苏州、宜兴以及上海、南京等地。

十番锣鼓主要用于民间的各种风俗礼仪活动。表演形式以锣鼓段、锣鼓牌子与丝竹乐段交替或重叠进行演奏为主要特征。根据所用乐器的不同,可分为清锣鼓和丝竹锣鼓两大类。只用打击乐器演奏的为清锣鼓,兼用丝竹乐器演奏者称丝竹锣鼓,如以竹笛为主奏乐器称笛吹锣鼓,以笙为主奏乐器称笙吹锣鼓。一般主奏乐器以竹笛居多,配合使用的打击乐器比较丰富,有鼓、大锣、马锣、齐钹、春锣、大钹、小钹、梆子、木鱼等。

二、华东地区其他民族传统音乐文化

华东地区的其他民族有高山族、回族、苗族、畲族、维吾尔族、乌孜别克族、哈萨克族、藏族等。其中,高山族和畲族的传统音乐文化在此区域更具有代表性。

（一）高山族传统音乐文化

高山族传统音乐的类型主要有民歌、器乐和舞蹈。

高山族内部部落因地理位置和社会发展水平不同,民歌的风格特点差异较大。阿美与卑南地区善用五声音阶,旋律音乐宽广。卑南民歌以单声部为主,优美抒情;阿美民歌以多声部对位型为主,热情活力。排湾、鲁凯地区的民歌主要流行持续低音的合唱,以五声性的羽调式及宫调式音阶较常用;泰雅、赛夏地区的民歌以合唱为主,音域狭窄,善用不完整的五声音阶。高山族民歌大致分为劳动歌、山歌、生活习俗歌和仪式歌四类。劳动歌通常是在农耕、狩猎、运输、捕鱼（渔猎歌）及其他劳动中演唱的,其中以杵歌、猎歌、除草歌最具特点。此民族的山歌多是触景生情的即兴演唱且风格多样,有的悠远绵长,有的铿锵顿挫,有的源远流长。

高山族的器乐种类多样,充满原始魅力。其中,口弦乐以其音色细腻、音阶独特而著名,常由女性演奏,表达温柔的情感。弓琴乐则是高山族的特色弦乐,音色圆润,常在夜晚或特殊仪式上演奏,营造出神秘氛围。此外,华东地区的高山族还有各种用打击乐器演奏的音乐,如木鼓乐和竹筒鼓乐,节奏感强,是舞蹈

和庆祝活动中的灵魂，能够激发人们的热情与活力。

(二)畲族传统音乐文化

畲族传统音乐分为山歌、礼俗歌、娱神歌和教化歌等四类。畲族山歌根据不同题材可分为叙事歌、时令歌、故事歌、情歌、劳动歌、谜语歌、历史歌、杂歌等，揭示了畲族人民的社会生活面貌，表达对幸福生活的追求和对悠然情怀的向往。礼俗歌是畲族在婚嫁和丧俗中所唱的歌曲，往往情真意切，催人泪下；娱神歌是在大型宗教仪式活动和丧祭仪式中由畲族法师演唱的歌舞音乐；教化歌重在对儿童和青年的启蒙教育，大概内容为音乐节律训练或各类知识传授。

畲族传统音乐在不同地区略有不同的风格，如闽东、闽南的曲调舒缓有情，浙南、闽东北的曲调跌宕婉转。综观总体风格，畲族音乐音阶较为简单，多用五声音阶的商调式、宫调式和徵调式，节奏节拍有一字一音的均衡快速节奏，也有切分节奏，歌声高亢、婉转、绵长，演唱方式常用假嗓。

第五节 华中地区传统音乐文化

华中地区的传统音乐是中国传统音乐的构成之一，大多具有主题明确、音域较窄、节奏活泼、紧贴人民生活的特点。

一、华中地区汉族传统音乐文化

(一)华中民歌

华中民歌主要涵盖湖北、湖南、江西等省份的民间歌曲，其特点丰富多彩，深受地理环境、历史文化和民族风情的影响。以下是华中地区民歌的一些显著特点：

第一，旋律优美。华中民歌旋律优美动听，富有抒情性。这些歌曲往往采用五声音阶，音调婉转，节奏明快，能够很好地表达人们的情感。

第二，地域特色鲜明。不同地区的民歌有着明显的地域特色。例如，湖北民

歌《龙船调》《采茶舞曲》，湖南民歌《浏阳河》《山歌好比春江水》，江西民歌《打支山歌过横排》等，都深深植根于当地的文化土壤中，反映了各自独特的风土人情和生活习俗。

第三，内容丰富多样。华中民歌内容广泛，涵盖了爱情、劳动、节日、风俗、历史传说等多个方面。它们不仅是艺术的体现，也是当地人民生活的真实写照，具有很高的文化价值和历史研究价值。

第四，演唱形式多样。华中民歌演唱形式多样，既有独唱，也有对唱、合唱等形式。其中，对唱是民歌中较为常见的一种形式，包括男女对唱或多人对唱，增强了歌曲的表现力和感染力。

第五，乐器伴奏独特。在伴奏上，华中民歌常使用笛子、二胡、琵琶、扬琴等传统乐器，这些乐器的音色与民歌的旋律相得益彰，营造出浓郁的地方特色和艺术氛围。

（二）华中曲艺与戏曲

1. 豫剧

豫剧也叫河南梆子、河南高调、河南讴，豫西山区则称为"靠山吼"，是中国梆子声腔剧种中极为重要的一支，是主要流行于河南的传统戏剧。豫剧早在清代乾隆年间，已成为河南很有影响力的戏曲剧种。

豫剧汲取了昆腔、吹腔、皮黄及其他梆子声腔剧种的艺术因素，同时广泛吸收河南民间流行的音乐、曲艺和俗曲小令，形成了朴直淳厚、丰富细腻、富有乡土气息的剧种特色。豫剧被西方人称赞是"东方咏叹调""中国歌剧"等。

豫剧的角色由生、旦、净、丑组成，一般的说法是四生、四旦、四花脸。其唱腔音乐结构属板式变化体，主要声腔板式有四种，即二八板、慢板、流水板、散板。在声腔上，豫剧属梆子腔系。其音乐风格粗犷豪放、质朴通俗，又流畅明快，热闹红火。

豫剧文场中的主奏乐器有大弦（八角月琴，演奏员兼吹唢呐）、二弦（竹或木质琴筒蒙桐木面的高音小板胡）和三弦、板胡、二胡、琵琶、竹笛、笙、大提琴等，有的还增加了坠胡、古筝等。

2. 曲剧

曲剧是一种流行于河南及湖北西北部的地方戏曲剧种。前身为河南曲子，又有南阳曲子（大调曲子）和洛阳曲子（小调曲子）之分，前者较沉稳，后者较活

泼。常用的曲牌有汉江、扬调、满洲、鼓头、打枣杆、剪剪花、银纽丝等几十种。唱腔柔和、婉转、轻快，具有明显的民歌特点。

曲剧的主要伴奏乐器有曲子弦、三弦、四弦、板胡、二胡、琵琶、筝等。剧目以民间生活小戏居多，如《李豁子离婚》《小姑贤》《小姑恶》等。由于曲调源于民间生活小戏，因此歌词易学，并大多采用本嗓来演唱，表演方式也相当贴近生活，传播速度极快。

3.花鼓戏

花鼓戏是湖南各地花鼓戏、灯戏等地方小戏的总称。[①]湖北、安徽、江西、河南、陕西等省也有同名的地方剧种。在众多名为"花鼓戏"的地方戏曲剧种中，属湖南花鼓戏流传最广，影响最大。

湖南花鼓戏主要有长沙花鼓戏、常德花鼓戏、岳阳花鼓戏、衡阳花鼓戏、邵阳花鼓戏、零陵花鼓戏等。花鼓戏的曲调主要有川调、打锣腔、牌子、小调四类。其表演朴实、明快、活泼，行当仍以小丑、小旦、小生的表演最具特色。小丑夸张风趣，小旦开朗泼辣，小生风流洒脱。花鼓戏的牌子，有走场牌子和锣鼓牌子，源于湘南民歌，以小唢呐、锣鼓伴奏，活泼、轻快，适用于歌舞戏，是湘南诸流派主要唱腔之一。花鼓戏大多是反映人民劳动、男女爱情和家庭矛盾的，如《打鸟》《盘花》《雪梅教子》《鞭打芦花》《绣荷包》《赶子上路》《刘海砍樵》《补锅》《告经承》《荞麦记》《天仙配》《酒醉花魁》等。

4.汉剧

汉剧旧称楚调、汉调（楚腔、楚曲），俗称"二黄"，清代中叶形成于湖北境内，近代定名汉剧，主要流传于湖北省，远及湘、豫、川、陕、湘、粤、皖、赣、闽、黔、晋等省的部分地区。

汉剧唱腔优美，对白雅致，文本大气，对演员文化素质要求较高，角色共分为十行。汉剧声腔以西皮、二黄为主，罗罗腔也用得较多，兼有歌腔、昆曲、杂腔、小调等曲调，高亢激越，爽朗流畅。末角以雍容的表演和淳厚深沉的唱腔取胜；旦行唱腔绚丽多彩，以声传情，声情并茂。汉剧的伴奏具有自己独特的风格。不同的唱腔使用不同的伴奏乐器，皮黄腔以胡琴伴奏为主；二黄、罗罗腔、昆腔曲牌等，则以唢呐或笛子为主要伴奏乐器。

① 蔡际洲：《中国传统音乐概论》，上海音乐出版社，2019年，第277页。

5. 赣剧

赣剧源于赣东北，流行于江西省境内。其声腔基础为明代四大声腔之一的弋阳腔，融合了清代中期传入江西境内的昆腔与乱弹，是古代四大声腔之一。

赣剧的表演风格古朴厚实、亲切逼真，歌舞结合，声腔体系十分丰富。其演出的特点之一是每场分四段，"前找"一出为武打戏，"正戏"一本或两本，"后找"一出是玩笑戏。其高腔的表演特点之一是动作大、线条粗、身段严谨、场面热闹，以善演历史戏著称；特点之二是古朴富有生活情趣；特点之三是歌舞结合，歌起舞动，舞在歌中，丝丝密扣。赣剧高腔音乐有四个特点：一是干唱，锣鼓伴奏，人声帮腔；二是腔调自由，有格律而不为格律所限，随口歌唱，自由行腔；三是旋律少变、节奏简单；四是"滚白"夹于曲牌唱腔之中，似念非念、似唱非唱的韵白是一种表现人物和烘托环境的独特形式，而"滚唱"多为五言、七言诗句或通俗成语，节奏速度似流水板。

6. 采茶戏

采茶戏是江西省赣州市的地方传统戏剧，俗称茶灯戏、灯子戏，源于江西安远县九龙山一带。它是以九龙茶灯为基础，吸收赣南民间艺术逐步形成的，主要流行于赣南、粤北和闽西，一度也传播到桂南一带。赣南采茶戏由民间歌舞发展而来，内容贴近生活，语言诙谐幽默。其唱腔属连曲体，剧目多以"三小"（小生、小旦、小丑）戏为主。

7. 坠子

坠子源于河南，是由流行在河南和皖北的道情、莺歌柳、三弦书等结合形成的传统曲艺形式，河南、山东、安徽、天津、北京等地均有传唱。因主要伴奏乐器为坠子弦（今称坠胡），且用河南语音演唱，故得此名。

河南坠子使用河南方音说唱表演，以唱为主，唱中夹说，所用唱腔主要包括平腔、快扎板、武板、五字坎、垛板等。演唱者一人，左手打檀木或枣木简板，边打边唱；也有两人对唱的，一人打简板，一人打单钹或书鼓；还有少数是自拉自唱的。唱词基本为七字句。伴奏者拉坠琴，有的并踩打脚梆子。初期大多演唱短篇，也有部分演员演唱长篇，现代题材的曲目则都是短篇。

（三）华中器乐

1. 河南筝

河南筝是筝乐"九派"之一，有"中州古调"（或称"郑卫之音"）之称，

在秦汉两代已有相当普遍的发展。

河南筝在演奏上有一个鲜明的特点,即右手从靠近琴码的地方开始,流动地弹奏到靠近"岳山"的地方,同时,左手做大幅度的揉颤,音乐表现富有戏剧性。这一技巧称为"游摇"。

河南筝的音阶特点是多用变徵而少用清角,近于三分损益律的七声古音阶,但二变音高,亦非绝对不变,往往会更靠近宫音和徵音,真可谓"七音、六律以奉五声"了。河南筝的曲调歌唱性很强,旋律中四、五、六度的大跳很多,于清新流畅中见顿挫雄壮。频繁使用的大二、小三度的上、下滑音,特别适合中州铿锵抑扬的声调,使筝曲具有朴实纯正的韵味。在演奏风格上,不管是慢板或是快板,亦无论曲情的欢快与哀伤,均不着意追求清丽淡雅、纤巧秀美的风格,而以浑厚淳朴见长,以深沉内在、慷慨激昂为其特色。傅玄在《筝赋·序》中对河南筝曲的评价是"曲高和寡,妙技难工"。

2.古琴音乐

华中地区的古琴音乐,承袭了中国古典音乐的精髓,以幽深宁静、意境深远著称。弹奏古琴不仅是一种音乐表达方式,更是文人士大夫修身养性、寄托情怀的方式。在华中,如湖北、湖南等地,古琴音乐深受道家哲学影响,强调天人合一,追求内心的平和与自然的和谐。在演奏技法方面,古琴讲究指法细腻、音色纯净,曲目如《高山流水》《渔樵问答》等,寓意深远,描绘出山水之美、人生哲理。古琴音乐既有山川之壮阔,又有人文之细腻,是中国传统文化中不可多得的艺术瑰宝。

3.编钟音乐

编钟音乐源自中国古代,是宫廷音乐的重要组成部分,尤其在周朝至汉朝期间达到鼎盛。编钟由一系列大小不一、音高各异的青铜钟组成,悬挂于木架上,形成一套完整的音阶体系。其演奏特色在于宏大的气势与精准的音律。演奏时,乐师们运用木槌敲击不同编钟,通过控制力度与节奏,产生丰富多样而层次分明的音响效果。编钟音乐注重和声与旋律的结合,能够演绎出庄重典雅的乐章,常用于祭祀、庆典等重要仪式,体现皇权神授与天地和谐的理念。

二、华中地区其他民族传统音乐文化

华中地区是一个多民族聚居区,除了汉族,人口最多的要数土家族、苗族、

侗族。其中，此地的苗族与侗族的传统音乐特性与其他地区的大同小异，前面已做介绍，所以下面仅介绍土家族的传统音乐文化。

华中地区的土家族传统音乐形式主要有两种：第一种是民歌，包括摆手歌和山歌。摆手歌俗称"舍巴歌"，它是土家族的创世史诗，由祭祀歌和伴舞歌两部分组成。摆手歌描述了人类起源，追溯了民族来源和迁徙历史，歌颂了祖先业绩和英雄事迹，表达了土家人对生活的热爱和对理想的追求。摆手歌篇幅浩繁，气势恢宏，诗句动人，自由活泼，富有戏剧性，长期在人民群众中广泛传诵。山歌更是土家族人民喜爱的民间文艺，它质朴自然，乡土气息浓郁，主要反映人们的劳动生产和爱情生活，歌词以二、四、五三种句式居多，有单唱、对唱、一人唱众人和等形式。从歌唱样式上看，土家山歌"高腔"抒情，称"喊山歌"；"平腔"叙事，为"唱山歌"，且分类细致，采茶歌、穿号子、翻山调等曲式各异，韵律跌宕。第二种是"打溜子"，它是土家族地区流传最广的一种古老的民间器乐，历史悠久，曲牌繁多，技艺精湛，表现力丰富，是土家族独有的艺术形式。"打溜子"是由溜子锣、头钹、二钹、马锣组成的乐队，能将各类乐器的技巧融于一体，并充分发挥每件乐器的演奏特点。一般由3～4人合奏演出，5人的是引进了汉族吹管乐器唢呐，将吹打结合，更能增添喜庆、欢乐的气氛。在湖南湘西土家族地区，不管是平日里的婚嫁、寿诞，还是年节喜庆与传统"舍巴日"，土家人民都会用"打溜子"表演来庆祝。"打溜子"曲目繁多，内容丰富，描绘细腻，风格古朴。从曲牌所描绘的内容和反映的生活来看，流传下来的曲牌可分为三大类：一是以描绘自然界飞禽走兽的声音为乐思的绘声类曲牌；二是以描绘禽兽神态、仪体为乐思，抒发美好吉祥情感的绘形类曲牌；三是除上述绘声、绘形外，还有深入细腻的绘意类乐曲"打溜子"，节奏鲜明，旋律优美，曲调多变，被称为"土家族的交响乐"。

第六节　华北地区传统音乐文化

华北地区包括北京、天津、河北、山西、内蒙古等地，其传统音乐的特点是清唱多、旋律简单优美、节奏稳定，主要以充满力量、语调稳定的歌唱方式展现了人们的农田劳作、家庭生活以及人物情感。

一、华北地区汉族传统音乐文化

（一）华北民歌

华北民歌不仅在音乐形式和技巧上展现了其独特的地域特色和艺术价值，而且在社会和文化层面扮演着重要的角色，是华北地区劳动人民精神文化特质的重要体现。

华北地区的民歌，有给人以清新秀丽小调风格的鲜花调、绣荷包调、剪靛花调，也有高亢嘹亮的山歌、铿锵有力的号子。在内容方面有歌唱历史人物、传说故事的歌曲，有反映人民疾苦、与恶势力作斗争的歌曲，也有反映社会生活、男女爱情的歌曲。

华北民歌深受其地理位置的影响，紧邻天津、北京，因此或多或少带有天津快板和京韵大鼓的风味。一些地方特色浓烈的河北民歌，其音调与当地方言的行腔走势趋于一致，展现了鲜明的民族风格与地方特色。

华北民歌的发音相对比较平，与别的地区相比朴实无华，这种发音特点使得民歌能够通过跳跃的曲调直接传达创作者及演唱者的内心情感，毫不婉约曲折。在乐段的结尾句加入衬词、衬腔，整首乐曲妙趣横生，带给了听众极好的听觉享受。

此外，华北民歌不仅具有娱乐作用，还具有教育与传承、祭祀与驱邪等多种社会功能。这些功能体现了民间歌曲在人类社会生活中的重要作用，是劳动人民心声的代言者，许多传统民歌还表达了人民对旧时代不合理制度的反抗。

（二）华北曲艺与戏曲

1. 京韵大鼓

京韵大鼓又名京音大鼓，是北方鼓词类曲艺中较有代表性的曲种之一，因用北京语音演唱而得名，主要流行在河北、北京、天津地区，在华北、东北其他地区影响也较大。

京韵大鼓唱词的基本句式是七字句，有的加入了嵌字、衬字及垛句。每篇唱词一百四五十句。用韵以北京十三辙为准，一个唱段大都一韵到底。其基本唱腔包括慢板和紧慢板。京韵大鼓是唱说相互兼顾，韵白讲究语气韵味。表演形式是一人站唱（新中国成立后推出双唱形式），自击鼓板；主要伴奏一般为三人，所

操乐器为大三弦、四胡、琵琶,有时佐以低胡。京韵大鼓的唱腔属于板腔体,可分为慢板、快板、垛板、住板。基本腔调为起腔、平腔、落腔、高腔、长腔、悲腔等。平腔适于叙事,高腔表现激昂的情绪,落腔则表现平缓轻松的情绪。

2.梅花大鼓

梅花大鼓又称梅花调、北板大鼓,是清末产生于北京、天津一带的鼓词类曲种,也是北京、天津地区特有的地方性大鼓曲种之一。

梅花大鼓曲调优美,旋律悠长,唱腔悠扬婉转,咬字珠圆玉润,拥有独特的唱腔特点。其遵循着鼓曲表演的基本要求:演员打鼓唱书,面无表情,也无做工,只以韵调的高抑低回表现故事中各个人物的喜怒哀乐。梅花大鼓的唱段皆为短篇书目,其基本形式就是由一演员左手持板(木制),右手执鼓槌,随音乐节奏进行敲击,伴奏人员多在演员的左手方向。特殊演出形式除五音联弹、含灯大鼓外,还有双鼓合音等形式。

3.西河大鼓

西河大鼓是中国北方地区的鼓书、鼓曲形式,为传统曲艺曲种之一,普遍流行于河北境内并流传于河南、山东、北京、天津、内蒙古及东北地区。其在流传过程中曾有过大鼓书、梅花调、西河调、河间大鼓、弦子鼓等名称。

西河大鼓的表演形式为一人自击铜板和书鼓说唱,另有专人操三弦伴奏。其唱腔简洁苍劲,风格似说似唱,韵味非常独特。西河大鼓的曲目内容大部分为战争故事、历史演义、民间故事、通俗小说、神话故事和寓言笑话等。其中,不少曲目在不同程度上反映了劳动人民的思想感情,情节曲折,语言生动,继承了中国民间文学的优良传统。

4.北京琴书

北京琴书是北京地区鼓曲艺术中具有代表性的曲种,形式是一人站唱,以左手敲击铁片,右手执鼓槌击扁鼓,伴奏乐器为扬琴和四胡。它是"说似唱、唱似说",唱腔中夹用说白,突出表现北京土言土语,板式有快、慢、架、散,极大地丰富了表演和演唱效果,深受大众喜爱,并且具有极高的学术价值和教育价值。早期的曲目以长篇大书为主,后来借鉴京韵大鼓说唱转圜自然的风格与技巧,加入了多板式的不同节奏的唱调,有疾有缓。后来曲目转为短段,多以现实题材为主。北京琴书的曲调接近平谷调,只是板式全用一板三眼。

5.天津时调

天津时调是天津曲艺的代表性曲种之一，主要流传于天津市。天津时调的曲调非常丰富，包含许多天津地方民歌小调和外地流入天津的曲调。其表演形式为一人或两人执节子板站唱，另有人操大三弦和四胡等伴奏。20世纪50年代后期还增加了做功表演。天津时调属牌子曲类曲种，唱腔以流行于天津地区的一种时调小曲为主，其特点是内容通俗明朗、短小精悍。曲调常是一字多腔，节奏多变，听来悠扬清脆、委婉明快，加上伴奏色调的明亮透彻，深受当地人民的喜爱。

6.京剧

京剧又称平剧、京戏等，中国国粹之一，是中国影响最大的戏曲剧种，分布地以北京为中心，遍及全国各地。

京剧的唱腔属板式变化体，以二黄、西皮为主要声腔。京剧伴奏分文场和武场两大类，文场以胡琴为主奏乐器，武场以鼓板为主。京剧的角色分为生、旦、净、末、丑、杂、武、流等行当，后三个角色已不再立专行，京剧现在的角色分为生、旦、净、丑四种。各行当都有一套表演程式，唱念做打的技艺各具特色。京剧的演唱注重依字行腔，要求字正腔圆、声情并茂。京剧器乐文场以京胡为主，辅以月琴、京二胡、小三弦，有时还用笛笙、唢呐等；武场有鼓板、大锣、小锣、钱，有时用堂鼓、水钹、碰铃等。

7.晋剧

晋剧又名山西梆子，因产生于山西中部，故又称中路梆子或中戏，外省称其为"山西路梆子"，主要流行于山西中北部及陕西、内蒙古和河北的部分地区。晋剧的特点是旋律婉转、流畅，曲调优美、圆润、亲切，道白清晰，具有晋中地区浓郁的乡土气息和婉转细腻的抒情风格。晋剧传统的乐队由9人组成，旧称"九手面"。文场有板胡、二弦、三弦、四弦，称"十一根弦"；武场有鼓板、铙、钹、小锣、马锣、梆子。

8.二人台

二人台俗称双玩意儿、二人班，是流行于内蒙古自治区中西部及山西、陕西、河北三省北部地区的二人表演的戏曲剧种。因为剧目大多采用一丑一旦二人演唱的形式，所以叫二人台。

二人台最初只是农民在劳动余暇自我娱乐的一种化装表演形式。早期二人台

的表演形式比较单一，所唱的多是小曲。旧时二人台演出有一套习惯，一般先由丑角上场说"呱嘴"，"呱嘴"都是第三人称的现成段子，然后通过问答的方式（称"叫门对子"）把旦角叫上场接演正戏。

二人台的传统剧目多以描写劳动生产、揭露旧社会黑暗、歌唱婚姻爱情等为主要内容，富有浓郁的生活情趣，另有部分剧目演绎神话故事和历史故事。

二人台的唱腔和牌曲具有优美、清新、秀丽、明朗等特点。唱腔多用民歌曲调，原始曲调由内蒙古中西部地区传统民歌、晋北民歌、陕北民歌、蒙古族民歌、冀北民歌等演变而来；曲牌基本上是民歌的器乐化，吸收了许多晋剧曲牌、民间吹打乐和宗教音乐。

9. 评剧

评剧原名平腔梆子戏，俗称唐山落子、蹦蹦戏，流行于华北、东北各省以及山西、山东、河南、内蒙古，甚至还有湖北、江西等部分地区。

评剧有三大特点：第一，唱腔是板腔体，有慢板、二六板、垛板和散板等多种板式。受梆子腔的影响，评剧形成了自身的一套板式，如抒情性强的慢板，抒情、叙事并重的二六板，叙述性强、有时用于激烈场面的垛板，自由节奏的流水板、导板等。第二，唱词通俗易懂、平易近人，唱腔自然流利且口语化，以唱功见长，吐字清楚，唱词浅显易懂，演唱明白如诉，表演生活气息浓厚，有亲切的民间味道。它的形式活泼、自由，因此在城市和乡村都有大量观众。第三，评剧善于表现现实生活。

10. 河北梆子

河北梆子流行于河北、天津、北京以及山东、河南、山西部分地区，是中国北方影响较大的传统戏曲剧种之一。河北梆子不仅擅长表现历史题材，而且能很好地反映现实生活。在舞台艺术上，无论是音乐、表演以及舞台美术方面，都有极大的变化和明显的提高，从而具有明朗、刚劲、华丽、委婉的特点。

河北梆子的唱腔，属板腔体。唱腔高亢激越，擅于表现慷慨悲愤的感情。主要板式有慢板、快流水板（垛板）、三板流水（紧拉慢唱）、尖板（散板）、哭板以及引板、收板等。乐器与秦腔相似，以板胡和梆子为主。河北梆子唱腔分有生、旦、净、丑四行。属于生行的小生、武生，基本都用老生唱腔，但不唱大慢板；属于旦行的花旦、刀马旦、彩旦、老旦等则用青衣唱腔，亦很少唱大慢板；净行有一套自成体系的基本板式，有小慢板、二六、尖板、流水四种，但不甚完备；丑行也有一套自成体系的唱腔，除无大慢板外，其他板式俱全。

(三)华北器乐

1.京胡曲

京胡是用于京剧伴奏的高音二胡。琴筒和琴杆都为竹质,琴筒小,有音调高、音域窄的特点。其音质坚亮,发音刚劲有力,在合奏中有穿透力。京胡大多用于伴,在润腔韵味上与唱腔很贴切,在节奏感和力度上也给唱腔以有力的支撑和补充。在传统戏中,京胡较多地独立演奏较长篇幅。

2.河北吹歌

河北吹歌是指流行在河北各地的民间吹打乐。所奏音乐大部分是民间小调、戏曲曲牌或唱腔等,音乐简朴明朗,结构短小精悍,演奏者善用唢呐、管子等模仿声乐唱腔,所以称之为"吹歌"。河北吹歌一般用于在农闲时自娱,比如红白喜事、逢年过节时结社演奏;或在祭祀、迎神、送殡等场合演奏。其乐器组合有两类:一是以管子、海笛为主,辅以丝弦,打击乐器有大鼓、小鼓、铙、小钹、云锣、梆子等;二是以唢呐为主,辅以笙等,打击乐器同前述。

3.冀中笙管乐

冀中笙管乐为传统鼓吹乐品种,流传于北京以南、天津以西,沧州、定州一线以北的市县地区,民间俗称"音乐会"。因主要用管子领奏、笙管和奏,故又称笙管乐。除笙、管类乐器外,另有云锣、笛及击奏类乐器鼓、铙、钹、铃铛等。乐曲分套曲、小曲及独立成套的打击乐三类。套曲篇幅长大、结构复杂,是笙管乐的主要组成部分。笙管乐遍布整个冀中平原。冀中笙管乐原有"北乐会"和"南乐会"两种演奏形式:北乐会乐队编制为8~10人,主奏乐器管子的管身较细,音量较小,发音柔和,演奏风格古朴端庄,速度缓慢,比较典雅;南乐会乐队编制往往在10人以上,主奏乐器管子的管身较粗,除一支管子为主管外,还配有多支副管,因此吹奏起来声音洪亮,旋律多变化,演奏风格活泼风趣,速度较快,比较热烈。此外,冀中笙管乐以管子主奏为其主要特点,由于管子的形制不同,产生了多种乐队组合形制。常见的演奏形式有以大管、管、小管分别主奏,大管与小管对奏等多种。

二、华北地区其他民族传统音乐文化

华北地区居住的其他民族主要有蒙古族、回族、满族、达斡尔族、鄂温克

族、鄂伦春族等。此处只介绍满族的传统音乐文化。

华北地区的满族传统音乐有民间音乐、宗教音乐和宫廷音乐。

满族民间音乐主要有民歌、歌舞、说唱、戏曲、器乐等五类。满族民歌有摇篮曲、劳动歌、山歌、风俗歌、儿歌、情歌、小调、喜歌、战歌、叙事歌等，形式多样，内容几乎包括民族生活的各个方面，其音乐形式也各有特色。满族民间歌舞流传下来的主要有"莽式空齐"、满族秧歌和萨满歌舞。满族说唱音乐主要有子弟书、八角鼓、热河五音大鼓等。满族戏又称八角鼓戏，源于满族八角鼓，主要流行于内蒙古呼和浩特一带。满族的器乐主要为打击乐，流传最广的是八角鼓乐。

满族宗教音乐直接沿袭萨满文化而来，分萨满神歌和单鼓音乐。萨满神歌是萨满仪式中跳神时唱的歌，分祝神人歌和代神人歌。演唱形式有独唱、对唱、跪唱、坐唱、走唱、一领众和等。单鼓音乐是一种"活"的音乐，旋律、节奏、节拍都突出灵活的特点。[1] 其中，音乐节奏主要体现在鼓点当中，鼓点是乐队中打击乐声部的节拍。在单鼓演奏中，凡表达喜怒哀乐，表现场面的欢腾、阴森，模仿各种自然界的声音、神灵的脚步声等，都离不开鼓点的渲染。单鼓艺人在长期的实践中创造了无数变化多端的鼓点，形成了单鼓演奏的特色。单鼓演奏的基本鼓点有单鼓点和双鼓点：节奏以四分音符为主的，被称为单鼓点；以八分音符和十六分音符为主的，被称为双鼓点。

满族宫廷音乐大体可分为典制性音乐和娱乐性音乐两类，具有功利性和礼仪性特征。功利性在于用音乐来表现统治者的威严、高贵，或用音乐为统治者歌功颂德，或把音乐作为享受、娱乐的手段之一；礼仪性多为配合一定的礼仪场合而奏，并依其不同的场合功能而使用不同的乐曲，按仪式的不同阶段使用不同的乐曲，同一名称的乐曲也会根据不同场合而有不同的乐队编制、演奏处理。宫廷音乐按照演奏场合可分为外朝音乐和内廷音乐，内廷使用的音乐又可分为典制性音乐和娱乐性音乐。内廷的祭祀乐、朝会乐，均属典制性音乐，而内廷使用较多的则是娱乐性音乐。随着清王朝的终结，这些宫廷音乐部分传到宫外，历经坎坷，几乎失传。据考证，目前存于承德避暑山庄的满族宫廷音乐是珍贵的满族文化遗产，承德清音会就是满族宫廷音乐的余音，独具皇家音乐特色。[2]

[1] 徐昭峰，徐松岩：《民间表演艺术卷》，东北大学出版社，2018 年，第 67 页。
[2] 柯琳：《中国少数民族传统音乐文化概观》，中央民族大学出版社，2013 年，第 80 页。

第七节　华南地区传统音乐文化

华南地区包括广东、广西、海南等地,其传统音乐的特点是悠扬动听、多样性强。歌词主要描绘生活琐事、抒发感情和揭示社会弊端。歌唱方式轻柔流畅,多以二人对唱或合唱形式呈现。

一、华南地区汉族传统音乐文化

（一）华南民歌

1.广东民歌

广东民歌丰富多彩,品类繁多,就民俗文化中的民歌而言,客家的客家山歌、广府的咸水歌、潮汕的粤东渔歌,都因独具鲜明的特点而成为广东民歌的璀璨明珠。广东方言复杂多样,省内影响较大的汉语方言有粤方言、客家方言、闽方言等。由于方言与民歌关系密切,因此,与丰富的广东方言相对应的是多姿多彩的广东各地民歌。《对花》是广东中山的咸水歌,采用男女对唱的形式,歌词为上、下句结构,每句字数较自由,同节（上、下句）同韵,换节可以转韵。它与北方地区的"对花体"民歌有一些共同的问句方式,具有本地特点的是演唱者相互之间的称谓和旋律进行,如仅"妹好啊咧""弟好啊咧"就出现了4次,加上"好妹啊哕啕哎""好弟啊哕啕哎"两个衬句,大大增加了其特殊的地方色彩。[1]

2.广西民歌

广西民歌多为山歌,记录着广西先民——西瓯、骆越人生产生活的方方面面。他们在砍山耕地时唱劳动歌,在迎客设宴时唱礼仪歌,在男女恋爱时唱情歌,在红白喜事时唱婚嫁歌、丧葬歌,在秋天里唱丰收歌,还有记录广西历史的

[1] 胡妍璐,金婷婷,陈柏安:《中国民族民间音乐赏析教程》,中山大学出版社,2020年,第193页。

长歌,种类十分丰富。根据《广西大百科全书·文化》记载,广西山歌主要有三类:一类是歌,有相对固定的曲调和韵律;二类是谣,只有不严格的韵律,没有曲调;三类是介于歌和谣之间的诵词,用一定的腔调吟诵,带有较强的感情色彩和抑扬顿挫、轻重缓急的节奏。《唱歌要数刘三姐》是广西宜山(今宜州区)的一首汉族山歌,其唱词为七言四句,全词以十分欣慰的口吻歌颂了刘三姐这位宜山姑娘的才华。曲调共4个乐句,句幅较宽大,每句都在6个小节以上;各乐句再分为两个乐汇,前长后短,而且前一乐汇必有一个长音拖腔,强化了山野风格。

3.海南民歌

海南民歌通过不同的形式和风格展现了海南地区丰富多彩的文化景观和人民的生活情感,其特征主要表现为地域性和历史性。

其一,海南民歌的地域性非常强,不同地区的民歌在唱法、音调韵律上各有不同。例如,崖州民歌、儋州民歌是海南民歌的重要组成部分,它们各自反映了不同地区的风土人情和文化特色。

其二,海南许多民歌都蕴含着深厚的历史文化内涵。一些民歌甚至被视为研究古崖州经济社会历史发展的"活化石",是解析琼崖文化的信源密码。

(二)华南戏曲

1.粤剧

粤剧又称广府戏、广东大戏,是广东及广西粤方言区流行的剧种,以粤方言演唱。

粤剧音乐唱腔丰富,不仅包括梆子、二黄等基本声腔,还兼有高腔、昆腔及民间说唱、小曲杂调,总之对各种民间音乐、宗教音乐、小调、外国民歌乃至电影主题曲等都兼收并蓄。其乐器中西兼容,既有民族乐器古乐合奏,又有西乐合奏,如民国时期曾采用大提琴、小提琴、萨克斯管、曼陀林、木琴、小号、吉他等整套西洋乐器。中华人民共和国成立后的粤剧乐队中,乐器以二弦、竹壳提琴、喉管、木鱼、高边锣、单打等特色乐器为主,也保留了小提琴、萨克斯管等西洋乐器。①

① 陈泽泓:《广府文化》,广东人民出版社,2007年,第239页。

2. 琼剧

琼剧又称琼州剧、海南戏，是流行于海南的地方戏剧，用海南方言演唱。近代，琼剧编演文明戏，变革唱腔，向写实靠拢。1949 年后，琼剧迎来改革发展的新时期，行当体制精简为生、旦、净、末、丑五大行。

粗犷质朴是琼剧唱腔的特点，腔由字生，音域宽广，不仅有着优雅舒展的腔调、悠扬宽阔的旋律，且体裁丰富多彩，既高亢激越，也不乏委婉缠绵。前期的琼剧为曲牌体，并有帮唱，如《琵琶记》《槐荫记》《蟠桃宴》《八仙贺寿》等剧目的唱词均有牌子，有的还采用一些大字牌子和小曲。后期则演化为板腔体，原有的曲牌体和帮腔逐渐淘汰，现在只在某些戏或"程途"、中板等板腔中能够找到痕迹。板腔体分中板、程途、苦叹板、腔类、专腔专用类五种板式。剧目主要有三部分：一是文戏（以唱功为主），源于弋阳腔，杂以四平、青阳二腔，属曲牌体制，滚唱发达，带帮腔，如《槐荫记》《琵琶记》等；二是武戏（以做功、武打为主），剧目有《八仙庆寿》《六国封相》《古城会》《单刀会》等；三是文明戏，又称时装旗袍戏，剧目有《救国运动》《省港大罢工》《空谷兰》《断肠草》《秋瑾殉国》《啼笑因缘》等。

3. 潮剧

潮剧又名潮州戏、潮音戏、泉潮雅调、白字戏，是流传于广东省汕头市、潮州市、揭阳市，福建省云霄县等地的地方戏曲剧种，用潮州方言演唱。

潮剧是宋元南戏的一个分支，吸收了弋阳、昆曲、皮黄、梆子戏的特长，并结合本地民间艺术，如潮州音乐等，最终形成独特的艺术形式和风格。其唱腔的特点主要表现在唱腔的用上。曲牌唱腔或对偶曲唱腔一般都应用四种调，即轻三六调、重三六调、活三五调、反线调。唱腔是以曲牌连缀为主的曲牌体和板腔体的联合体制，仍保留着一唱众和、二三人合唱一曲或曲尾的形式，风格独特，表现力较强。传统剧目大体可分为三类：一是南戏、传奇剧本的地方化，如《拜月记》《白兔记》《高文举珍珠记》《破窑记》等，都有整本或整出流传；二是取材当地民间故事传说的剧目，如《金花女》《龙井渡头》《剪月蓉》等；三是辛亥革命后创作的时装戏，如《请命从戎》《姐妹花》《人道》等，曾产生过比较深刻的社会影响。

4. 桂剧

桂剧是广西地方传统戏剧，有比较悠久的历史，约在明代中叶便已出现。

桂剧的声腔以弹腔为主,兼有高腔、昆腔、吹腔以及杂腔小调。其弹腔则分南路(二黄)、北路(西皮)两大类。桂剧的伴奏乐队与其他皮黄系统的剧种一样分为文场、武场。前者使用二弦(似京胡)、月琴、三弦、胡琴以及曲笛、梆笛、唢呐、哪呐(即海笛)等,兼配部分中、低音乐器;后者使用脆鼓(板鼓)、战鼓、大堂鼓、小堂鼓、板(扎板)、大锣、大钹、小锣、小钹、云锣、星子、碰铃等。桂剧剧目数量丰富,有"大小本杂八百出"之说,《打金枝》《烤火下山》《断桥会》《抢伞》《穆桂英》《闹严府》《合凤裙》《李逵夺鱼》《泗水拿刚》《排风演棍》《刘青提》《盗甲》等都是其中的代表性剧目。

(三)华南器乐

1. 广东音乐

广东音乐是流行于珠江三角洲广府方言区的传统丝竹乐种,是具有鲜明地域色彩的汉族音乐,也是广府文化的代表之一。

广东音乐具有五大特点:一是活泼、明快的作品占了很大比重,抒情、明朗的作品也不少,有一些作品是风趣诙谐的或富有造型性的,也有些作品是哀怨的或带有叙事风格的,大多带有一些民族轻音乐体裁的特色;二是音乐结构精短、简洁、集中;三是调式上常用五声音阶或七声音阶的徵调式、宫调式、商调式、羽调式,而角调式较少;四是多使用富有特色的五、六、八度音程的大跳,赋予音乐更强的明快活泼的现代感;五是有许多精巧的加花、变奏、装饰、滑音手法。

2. 广东汉乐

广东汉乐旧称客家音乐、外江弦、儒家乐、汉调音乐等,是广泛流传于广东梅州、汕头、韶关、惠阳,福建龙岩,江西赣南和我国台湾等客家地区及海外客家人中的器乐。

广东汉乐可分为五个类别:一是丝弦乐,俗称和弦索。它是广东汉乐中最普及、最大众化的演奏形式。演奏时以头弦(俗称"吊规子")或提胡领奏,配以扬琴、三弦、笛子、椰胡等乐器。二是清乐,又称儒乐。它追求比较高雅的演奏形式,为文人雅士所偏好。演奏时乐器较少,主要有古筝、琵琶、椰胡、洞箫等,人称筝、琶、胡"三件头"。三是汉乐大锣鼓,又称八音。它主要应用于民间迎神赛会或闹元宵等客家传统节日。演奏时以唢呐主奏,另辅以大鼓、苏锣、大小钹、碗锣、铜金、小锣、马锣(八音用)等打击乐器。四是中军班音乐。历

史上中军班音乐主要由职业或半职业的民间音乐班社演奏，作为仪仗性质的音乐，主要用于民间的婚丧喜庆活动。演奏时以唢呐为主奏乐器，配以打击乐和若干丝弦乐。五是庙堂音乐。它是举行宗教法事时演奏的吹打音乐，演奏时以唢呐为主，配以打击乐和若干丝弦乐。

广东汉乐属曲牌体音乐，是套曲结构或称曲牌联奏体结构。在传统演奏中，有的乐曲慢板转快板变奏是同一首乐曲，而有的乐曲慢板转快板是另一首乐曲的联奏，即为套曲形式。此外，还有由同宫系统的若干首乐曲组成套曲联奏形式，构成联套式结构，演奏时按照慢板、中板、快板依次演奏，但均严格保持"同官到底"，以求得调式调性上的统一。

3.海南八音器乐

海南八音器乐是随着中原文化传入海南而兴起的一种当地群众喜闻乐见的民间器乐，也是海南传统器乐的主要品种和典型代表，因采用弦、琴、笛、管、箫、锣、鼓、钹为代表的八大类乐器演奏而得名。

海南八音器乐的演奏乐器大部分来自海南传统民间，由民间艺人制作，具有浓郁的海南特色，如花梨木制作的唢呐，椰子壳制作的椰胡，竹筒制作的春封（海南话读"封"为"梆"音）、调弦，竹管制作的笛箫、喉管，木制的子鼓、梆板等。在漫长的历史发展中，海南八音器乐逐步形成了本土化的艺术特色。

海南八音器乐的演奏组合，习惯上分为大吹打、锣鼓清音、清音、戏鼓四大类。大吹打又称"打大排"或"打大操"，主要以双唢呐吹奏，配合适当的大件打击乐，如大花鼓、工字锣、大钹等。锣鼓清音有两种形式：一是以小唢呐为主奏乐器，其他乐器多少不限，配合小件打击乐器，一般演奏一些热烈欢快的乐曲；另一种是以大唢呐为主奏，常演奏一些气势雄壮宽阔的乐曲。清音采用弦、琴、笛、管（不加唢呐）的组合，表现内容和情绪比较广泛，既适合表现轻快活泼、明亮流畅的乐曲，也能表现凄凉哀怨的乐曲。戏鼓以唢呐为主奏，其他乐器为伴奏，其乐曲主要是地方戏曲唱腔连缀而成的套曲，唢呐主要代替演员的唱腔。

二、华南地区其他民族传统音乐文化

华南地区其他民族中人口排名前三的是壮族、瑶族和黎族，他们的传统音乐文化足以成为华南地区的代表。

（一）壮族传统音乐文化

壮族音乐主要有民歌、歌舞音乐、说唱音乐、戏曲音乐、器乐五种。

壮族民歌的体裁主要有山歌、小调、叙事歌、习俗歌等。壮族山歌有单声部和多声部两种类型。壮族各地单声部山歌的传统曲调差别很大，有的高亢嘹亮，有的平缓流畅，有的如吟如诉，民间称为高腔山歌、平调山歌、谣唱山歌。壮族多声部山歌多为同声结合的二声部重唱或合唱，民间俗称"双声"。各地传统曲调近似单声部山歌，也分为高腔、平调、谣唱等。个别地区也有少量三声部山歌，它是在二声部的基础上，加入一个专唱"哼""哪"衬词的低音声部而形成。与山歌相比，壮族小调其词曲较为固定，有的已形成完整的曲牌，音乐更注重语言声调和词意情感的表达。壮族小调词意多雕琢，曲调婉约而纤细，衬词衬腔富有特色，许多调名出自特定衬词，如广西都安、宜山、环江等县的"西些溜""铃锣铃""索哩索""三条妹""到郎茶"等，都是抒情性很强的小调。旋律多装饰，润腔细腻，常用六、七声音阶，有时也用变音。壮族叙事歌有固定曲调，或独唱，或一领众和，多为上下句结构。民间有土俗字唱本流传，多为人物传奇或民族史诗。唱词讲究平仄，用腰脚韵和勒脚形式。习俗歌主要有拦路歌和哭嫁歌、儿歌和摇儿歌等，主要流传于桂西南及滇东南。

壮族的歌舞音乐可用一首民歌曲调反复演唱，也可用多首民歌组合，加上器乐引子和间奏。表演形式可分为东舞（如铜鼓舞、蜂鼓舞、扁担舞等）、歌舞（如壮采茶、三穿花、六穿花、捞虾舞等）、拟兽舞（如舞春牛、舞麒麟、舞狮马、鸿鹄舞、斗鸡舞、白鹤舞等），其中流传较广和民族特色较浓的是扁担舞、舞春牛、壮采茶。

壮族说唱音乐是在民歌的基础上发展起来的，主要曲种有末伦、渔鼓、蜂鼓等。壮族戏曲主要有师公戏、北路壮剧、南路壮剧等多种。

壮族民间器乐以其独特的韵味和深厚的民族文化内涵而闻名。最具代表性的是马骨胡乐，一种两弦拉弦乐器弹奏的音乐，音色明亮而深情，传达着壮族人民对生活的热爱和对自然的敬畏。天琴乐（又称定音鼓乐）也是壮族民间器乐中的亮点，它不仅音色悦耳，更在宗教仪式和节日庆典中扮演重要角色，通过节奏的变化与舞蹈完美结合，展现出壮族文化的神秘与活力。此外，口琴乐和芦笙乐以轻盈的音质和丰富的表现力，为壮族音乐增添了田园诗般的意境。

（二）瑶族传统音乐文化

瑶族传统音乐是瑶族节庆文化的重要组成内容，节庆中以迎送歌、酒俗歌和婚俗歌出现的频率最高。[①]

瑶族民歌大体可分为念歌、讴歌两种，念歌以传授和背诵歌词为主，讴歌也称喊歌，主要是对着远处大喊唱鸣，起音、唱鸣大部分都用高八度音完成。歌词语言通俗，情感真挚、丰富，非常灵活，大量地运用排比、拟人、夸张等手法来增强艺术感染力，具有比较鲜明的地域特点，展现出华南瑶族人丰富多彩的生活画面。瑶族舞蹈多与宗教祭祀有关，其中最著名的是长鼓舞和铜鼓舞。长鼓舞主要流行于盘瑶支系的瑶族地区。瑶族的乐器除有汉区传入的唢呐、锣、钹、鼓外，还有独具民族风格的各种形制的长鼓，如过山瑶、土瑶的小长鼓，排瑶的大长鼓，坳瑶的黄泥鼓等。

（三）黎族传统音乐文化

黎族是一个能歌善舞的民族，其传统音乐的类型主要有民歌、器乐和歌舞。

黎族传统民歌有用黎语和汉语演唱两种，用黎语演唱的多为五言一句，用汉语演唱的多为七言一句。演唱的方式有独唱、对唱、重唱、齐唱等。曲调甚多，有优美抒情的，也有激昂高亢的，它反映了黎族人民淳朴、乐观、耿直和刚毅的性格。黎族民歌的曲调俗称唱调或歌调，主要以衬词、内容、流行地域、曲调长度等来命名。其中，以衬词命名的有罗尼调、喂加罗调、思亲调、诶诶调、少中娃调、滚龙调、杜杜利调、啊哟咳调、嗯呃调等；以地域命名的有红毛调、水满调、三平调、番阳调、抱由调、千家调、什运调、雅星调等；以内容命名的有砍山调、哭丧调、求神调等。在调式方面，黎族民歌主要是徵调式和宫调式，其次是羽调式和商调式，角调式极少。在调式音阶方面，黎族民歌以五声音阶为基础。在曲式结构方面，黎族民歌显得较为多样、灵活、自由，从一句体到七句体都有，大多为不规整的结构，许多唱调显得不够成熟、结构不规范，属于吟诵诉说性质的音调。

黎族器乐多为竹木器乐，其特色主要表现在三个方面：一是原生态的乐器具有远古音乐的自然音韵；二是演奏乐曲大多是从民歌中移植而来，因而具有简朴

[①] 冯媛，王亮：《瑶族传统音乐与瑶族节庆文化传承路径研究》，《音乐教育与创作》2023年第5期。

自然的民歌韵味;三是许多乐器的音量很小,因而常被运用于年轻人的情爱活动中。所用乐器有吹管乐器,如哩咧、毕达、水箫、毕箫、筒箫、哗、哩罗、鼻箫、篓、芍扒、哒唠等;其他吹管乐器,如牛角号、叶笛、牛角哒、椰乌等;拉弦乐器,如椰胡、朗多依、牛角胡伴胡等;弹拨乐器,如口弓、舍属口号、令东等;打击乐器,如叮咚、蛙锣、铜锣、钹、根龙、牛皮鼓、鹿皮鼓、黄猄皮鼓、椰勺、木鼓、牛角郎、梦咚等。

黎族舞蹈音乐带有浓郁的华南地域特色和黎族风情。这种音乐以打击器乐为主导,其中最具特色的是鼻箫乐与唎咧乐,它们发出的悠扬音色,如同山谷间的回响,给人以宁静致远的感受。鼻箫乐的演奏方式独特,音色柔和,常在夜晚的篝火旁响起,营造出神秘而浪漫的氛围。唎咧乐则音色明亮,节奏明快,适合做舞蹈的伴奏,能够带动现场气氛,激发人们的热情与活力。舞蹈中,黎族人常配合竹竿舞、平安舞、打柴舞、舂米舞等传统舞蹈形式,通过身体的律动与音乐的节奏相呼应,展现黎族人对自然的崇敬和对生活的热爱。

第五章 中国传统音乐文化的美学研究

中国传统音乐作为中华民族情感与智慧的结晶，自古以来就承载着深厚的文化意义和美学价值。因此，本章将深入开展中国传统音乐文化的美学研究，揭示传统音乐这一艺术形式背后的审美价值与审美表现。

第一节　中国传统音乐文化的审美价值

中国传统音乐的审美深受儒家中庸之道、道家自然和谐以及佛家禅意深远的影响，体现了一种追求内在和谐与外在平衡的理念。中国传统音乐作为一种社会文化的反映，不仅传递着古代人民的情感和思想，也在现代社会中继续发挥着塑造价值观和审美情趣的作用。因此，本节将围绕中国传统音乐文化的审美价值展开具体论述。

一、提升审美能力

传统音乐文化作为一种文化艺术，也属于一种社会意识形态，它的根源和其他的艺术一样，都来自现实生活，来自大自然，来自生产劳动，来自社会美和自然美。因此，其对人们审美能力的提升，主要作用在审美感知能力、审美鉴赏能力和审美创造能力几个方面。

（一）提升审美感知能力

审美感知能力是审美中感知、接受美的能力，有广、狭二义之分。狭义的审美感知能力是指审美认知能力。它以五官、大脑的感觉、知觉能力为生理机制，以审美经验为心理基础，通过感官、大脑对特定对象的直觉、注意、选择、分析、判断达到审美的理解、接受，从而表现出审美的直觉力、注意力、过滤力和概括力、判断力、理解力，是审美能力第一阶段的直觉能力与第二阶段的判断力、理解力的综合，是审美想象活动、情感活动和创造活动的前提。广义的审美感知能力是指整体性的审美能力。包括审美认知能力，联想、想象能力，情感体验、释放能力和审美创造能力，是生理能力与心理能力、认知能力与想象能力、理解能力与情感张力、接受能力与创造能力的综合。

中国传统音乐是中国民族音乐中一个重要的分支，传统音乐的划分并不以创作时间的先后顺序为判定标准，而是由表现形式与风格特征决定。传统音乐有其特殊的审美品格和独特的理论体系，是中国人运用本民族的固有方法，采取本民

族的固有形式所创造的，是具有本民族固有形态特征的音乐。中国传统音乐注重体现人的品格与思想，是传统思想文化的产物。我国古代的思想家对于音乐的政治和社会作用向来是十分重视的，中国传统音乐所蕴含的美学思想对于人们审美意识的形成和发展具有不可替代的作用。对中国传统音乐作品的审美感知主要源于音乐本身的内在美，在不同时期、不同地域，所感知到的内容也是不相同的。

传统音乐文化对审美感知能力的提升，主要可以从以下两方面来看：第一，感受质朴典雅的文化底蕴。中国传统音乐最初的形成与发展不只是为了娱乐，其蕴含着重要的文化思想，是传统思想文化的产物。中国是一个有着五千年悠久历史的文明古国，很多文化包括音乐是围绕农业生产展开的，在不同的时期受不同指导思想的影响。中国传统音乐蕴含的美学思想主要受儒家和道家思想的影响。在儒家思想的指导下，我国传统音乐将其在生活中的作用充分体现出来。儒家将"德"和"善"等一些重要思想放在首位，认为只有包含道德的内容才能表现出美感。因此，在欣赏中国传统音乐文化时，能够感受到中华民族的美德与古朴文化底蕴。第二，感受虚实结合的意境美。意境是我国古代美学中一个重要的范畴，意境美是我国传统音乐追求的一种艺术境界，是情与景的交融，传统音乐中的"景"是通过客观世界的具体事物来表现的，所以在音乐的创作过程中不会过多去描写事物的外在特征，而是以情绘景，把情感赋予音乐，通过音乐去抒发情感。中国传统音乐在创作的时候一般采取"虚实结合"的手法，把抽象的事物与具体的事物联系起来，把眼前之景与回忆之景或是想象结合起来。"虚"是通过想象中的物象去进行音乐创作，而"实"是通过直接描写自然界真实存在的物象去进行音乐的创作。例如，我国的传统音乐《春江花月夜》，整首曲子基于静谧宁远的意境去衬托江水夜景的美丽，所以当听者在欣赏这首曲子的时候，也会触景生情，沉醉其中。

（二）提升审美鉴赏能力

审美鉴赏能力简称"鉴赏力"，是一种欣赏、鉴别、判断、评价美丑和审美创造的特殊能力；是审美知觉力、感受力、想象力、判断力、理解力、创造力的综合。它是人所独有的一种特殊能力，以长期的生活实践、审美实践、艺术实践和社会、历史、文化、艺术等方面的知识积累为基础，具有特定时代的社会历史内容。不同时代、民族的人和具有不同思维能力、知识储备、文化艺术素养的个体具有不同的审美鉴赏能力。审美鉴赏能力既表现为审美感性直觉的敏锐性，分析、综合、判断、理解等理智活动的深邃性，又表现为联想、想象、情感活动的

能动性、创造性，是感性与理性、认识与创造的统一。它是迅速、完整、深刻地把握事物审美特性和创造审美意象的必要条件，是创造美与艺术的必要前提。

在中国传统音乐鉴赏过程中，欣赏者是活动的发起者，在传统音乐鉴赏活动中占据重要的支配地位，可以自由地决定鉴赏的对象。面对相同的音乐作品，欣赏者在态度上的差别也会导致鉴赏效果的不同，比如听一遍和听多遍，漫不经心地听和聚精会神地听，主动选择地听和被动接受地听，都会产生截然不同的效果。音乐鉴赏是一种复杂、微妙的精神活动，不只是对人们听觉的刺激，更是对内心情感、生活经历的触动。人们在倾听传统音乐的过程中，往往能够通过自己的想象，在脑海中创造出独特的音乐意境，由于欣赏者的个人经历、思想观念、性格品质以及倾听时的心理情绪不同，所形成的鉴赏结果也不尽相同，最终获得不同的审美享受。因此，在对传统音乐进行审美鉴赏的过程中，人们应当分析其中透露出来的意象、情感，并联想自己已有的生活经验，从而产生内心的共鸣，形成强烈而有个性化的主观感受，最终在大量的实践中实现审美鉴赏能力的提升。

（三）提升审美创造能力

审美创造能力是人在审美中能动创造的能力。美国心理学家吉尔福特认为创造力的特征是心智活动的流畅性、思考方式的变通性和思想行为的独创性。[①] 审美创造能力是人的创造力中的一种基本能力，包括创造新观念、新理论、新思维、新方法的能力和创造新审美意象、新艺术形象的能力，表现为审美感受力、判断力、概括力、想象力、审美意象创造力等形象思维能力与艺术意象创造力、意境创造力、艺术表现力以及审美评价的分析综合力等。

审美创造能力有原创性创造力，再创性、继创性创造力和整合性创造力等不同的形态和层次。它来自人的社会实践、审美实践以及对这些实践经验的总结，是在把握美的规律和学习借鉴前人审美经验、创造经验的基础上加以概括和提升的结果，是在观察对象、进行主观体验、仔细揣摩、发挥想象力和开展经久反复的创造性活动的过程中积累而成的。能动创造的审美意象以及艺术形象与意境的原创性、新颖性、独特性、生动性、超越性、感染性是审美创造能力的反映。它是审美创造性思维、创造性行为的内在根源，在审美创新、艺术创新和评论创新中起着核心作用，是人类的一种潜力和特有的能力，体现了人的本质力量，也是

① 李林：《中国传统音乐审美研究》，吉林人民出版社，2021年，第27页。

美向人形成的决定性因素和美发展的内在动力。

中国传统音乐作为一种蕴含丰富审美意蕴的艺术形式，是培养学生创新思维的动力，是个性发展的催化剂，是培养人格的工具，是勾勒宏伟蓝图的色彩，是国民整体素质的集中体现。

二、传承传统文化

中国传统音乐是民族文化的重要组成部分，承载了历史信息和民族记忆，具有重要的文化传承价值。以乐器表演为例，中国民间吹管乐器表演是一种原生态的表演艺术，有着传递信息、整合族群以及沟通情感等作用，制作工艺与表演方法融入了历史、色彩、美学等各种文化和艺术元素，结合了造型、雕刻、彩绘、镶嵌等多种工艺手法，独具地方特色，是我国极具民族特点的非物质文化遗产，具有深厚的文化底蕴。又如，中国民间歌曲全面保存和传承了民族的文化和历史，各种劳动技能、生产经验、民风民俗等也在民歌中得到反映和传播。各民族的季节歌、种田歌、织布歌、礼仪歌、情歌、儿歌等，生动质朴、直抒胸臆，不仅具有极高的艺术和美学价值，也因其反映了古代人民的生活和历史而有一定的文化价值。因此，对中国传统音乐文化进行审美的过程，也就是加深自身传统文化积淀的过程，有助于中华优秀传统文化的传承。

三、培养审美情感

中国传统音乐文化的审美能够培养人们美的情感。在很多情况下，当人们怀着浓厚的兴趣去欣赏一部音乐作品或者某一种大自然的美丽风景时，并不仅仅为了满足一种基本生理需求，还为了满足一种精神上的追求，从而沉浸到一种无比快乐的精神境界中，即获得审美情感。通过对音乐的欣赏而产生的美的感觉，通常具有普遍性、持久性和强烈性等特点。其中，普遍性包含两方面的内容：一是在对相同的音乐作品进行欣赏时，音乐欣赏水平和审美兴趣基本相同的人会体验到大体相同的音乐美；二是人们所获得的美的感觉，不是来自某一种低级的感觉器官，而是来自听觉这一高级器官。因此，中国传统音乐作品的审美快感不仅来自听觉等高级感觉器官，而且从最终感受一直贯穿到心理结构各个不同层次（如情感、理解），这种感受会使整个思想意识活跃起来，各种心理因素发生自由的相互作用，产生一种既轻松自由又深沉博大的快乐体验。很明显，只有当人们在

欣赏壮阔崇高和幽雅别致的音乐艺术作品或者大自然风光时，才能够真正体验到审美的快乐。这是一种难以用恰当的语言加以定义的快乐。在这种快乐中，可以体验到喜怒哀乐或者辛酸苦辣；各种不同的感觉奇妙地混合在一起，构成一种极其丰富和生动的愉悦体验。

由此可知，中国传统音乐文化的审美能够给人带来一定的愉悦体验。这种愉悦体验既有听觉上的愉悦、幻想力的发挥、情绪上的期待，也有情态美对人类各种情绪需要的满足、调节，意态美对人心灵的抚慰，使人获得精神的解放，还有风格美的丰富性对欣赏者各种审美趣味的适应。与此同时，音乐审美价值在音乐审美实践中对主体审美心理结构与心理定势的形成以及审美能力的培育也有相当重要的作用。

四、提高知识水平和思维能力

与自然科学一样，作为社会科学的音乐也有自己的发展规律和组织结构。音乐美也与自然科学的美一样，是内在美和形式美的高度统一。了解和掌握中国传统音乐文化审美，对帮助人们了解和掌握自然科学的美具有一定的促进作用。同时，由于人们在欣赏音乐时，对音乐旋律中强烈的和微小的节奏变化、音色变化和音质变化能够产生比较敏感和快速的反应，这种对音乐旋律产生的敏锐的感觉和强烈的兴趣都可以转化为对自然科学的一种强烈追求、执着探索和发现自然科学规律的一种直觉。从这一角度来说，对中国传统音乐进行审美能够帮助人们了解和掌握自然科学。随着对自然科学的了解和掌握日益深入，人们的知识水平和思维能力必然会得到提高。如此一来，人们的智力便能够得到发展。由此可知，中国传统音乐的审美价值还在于其能够提高人们的知识水平和思维能力。

第二节 中国传统音乐文化的审美表现

中国传统文化源远流长，内容博大精深。中国传统音乐在与各种传统文化交流的同时也受到其他文化的影响及浸染，绽放出耀眼的光芒，成为传统文化中不可或缺的重要组成部分。审美表现是传统音乐在漫长岁月中智慧的结晶与理论的升华，同时对中国传统音乐在往后的创作与鉴赏产生了影响，使中国传统音乐在审美方面表现出一定的特征，本节就将围绕中国传统音乐文化的审美表现展开论述。

一、"美善合一"的审美观

在中国传统艺术审美中，"美"作为审美范畴，一直与道德规范中的"善"联系在一起。中国传统音乐受儒家思想的影响，讲求"以美养善""美善合一"的传统审美观念。"美善合一"可以说是中国传统美学中的重要审美特征，尽管各个历史时期对"美善合一"的认识有所不同，但其始终是中国传统审美思想的根本性问题之一。儒家创始人孔子是"美善合一"的倡导者，《论语·八佾》中就曾记载："子谓《韶》尽美也，又尽善矣；谓《武》尽美矣，未尽善也。"

由此可见，孔子将尽善尽美看作艺术作品的最高境界。从某种程度上说，"美善合一"实际上反映的是内容与形式的统一。"善"指的是音乐作品中的道德行为，是道德的范畴，而这种道德行为又必须通过"美"的形式，即艺术的范畴传达给欣赏者。因此，许多传统艺术作品常采用隐喻或象征的表达方式来表现抱负与追求，抒发情怀或感慨。这些作品通过细致的临摹山水或刻画形象来表现这种现象所蕴含的文化内涵，这种形式在中国传统音乐的代表古琴音乐中体现得淋漓尽致。

二、诗意美与意境的追求

第一，在诗意美的追求方面，我国传统音乐与诗歌这类文学形式有着一种十

分紧密的联系。正是由于二者之间联系紧密，我国传统音乐作品才常常将蕴含浓郁诗意的短句作为乐曲的标题。可以说，这是我国传统音乐标题命名的一大特色。与西方标题音乐的命名方式相比，我国传统音乐标题的这一"诗意性"特征更为突出。一般而言，西方音乐并不会刻意用诗性的言辞去修饰标题，而是将音乐的内容或主题直接表示出来。我国却与之不同，非常注重乐曲标题的细腻性与诗意性。这一方面是由于我国自古就有注重音乐文学的传统；另一方面是因为我国传统艺术在审美上追求写意，讲求的是"虚实相生""情景交融"，以及审美表达上的"深、远、隐、秀"等特点。可以说，诗意化的或具有诗意气质的标题才是我国传统音乐曲名的最佳选择。这种不求全然描白，具有浓郁诗意的标题体现出强烈的写意性，为乐曲增添了独特的意境之美。例如，《平沙落雁》《潇湘水月》《寒鸦戏水》《空山鸟语》《幽谷清风》《彩云追月》等中国传统音乐中的著名曲目，在标题上都表现为满载意境的诗意画卷，与西方音乐的标题，如《田园》《幻想交响曲》《罗密欧与朱丽叶》《图画展览会》等直接表达主题的形式形成鲜明的对比，凸显了我国标题性音乐在命名上的诗意气质和写意性追求。

第二，在意境的追求方面，中国传统音乐也贯穿写意性的美学原则。写意性美学原则在"形神关系"上强调"以神为主者，形从而利；以形为制者，神从而害"，认为神是形的主宰，提倡"以形写神"；除此之外，其在"意象关系"上主张"立象以尽意"，强调"忘象者乃得意者也，忘言者乃得象者也。得意在忘象，得象在忘言"。也就是说，意境在审美上讲求意对象的超越、意对言的超越、境对象的超越，重点突出"得意"和"生境"。结合意境和写意的审美特点可看出，二者在美学原则上存在很大的共通性，都讲求"意"对"象"的超越，在哲学基础上都突出"得意忘象"。也就是说，运用写意性的艺术手法亦能塑造意境之审美效果。追求写意，实质上是为了塑造意境之美。故在以写意为审美原则的传统标题性作品中，并不侧重真实地刻画乐曲标题所示的客观物象，而是讲求一种"以形写神""似是而非是"的审美效果，并在此基础上塑造出情景交融、物我两忘、虚实结合的意境之美。以写意的手法来塑造意境是我国艺术立美、审美的传统，这在我国传统音乐标题性作品中展现得淋漓尽致，并体现出我国传统音乐的民族特色，具有很高的艺术价值和审美品质。因此，不论诗意标题还是写意性音乐手法都是当代音乐创作应借鉴和吸纳的。

三、"中和美"的表现

中国传统文化根植于农耕文明,因而注重对自然、天象与气候的观察与体认,并在此过程中形成了求真务实的精神。因此,中国传统文化极为重视自然的和谐、人与自然的和谐、人与社会的和谐、人与人之间的和谐以及人自身的身心和谐,并且认为天与人、天道与人道、天性与人性、天情与人情是相类相通的,因而可以达到和谐统一,即"天人合一"。"天人合一"是中国传统文化中极其重要的思想,在中国文化的各个领域中都有鲜明的体现,在美学上体现为"中和之美"。"中和之美"也是中国传统音乐的最高审美理想。

中国传统音乐的"中和"音乐观,以平和、恬淡为美,讲求"温柔敦厚""乐而不淫,哀而不伤""和而不同,违而不犯"的整体平衡与和谐,由此派生出"刚柔相济""虚实相生""音声相和"等一系列完整且自成体系的审美法则。"以他平他"是中国音乐"中和之美"的一个特点。"以他平他",由简单的"一"与变为高度统一的"和同",才能生成美妙的曲调。相异的乐音有机地组合在一起,能创造出千变万化的音乐。

"中和之美"的音乐艺术和谐观在中国漫长的历史进程中得以继承和发展,孔子起了重要作用。他的论述"礼之用,和为贵。先王之道,斯为美"(《论语·学而》),"质胜文则野,文胜质则史。文质彬彬,然后君子"(《论语·雍也》),都是中和之美的典型反映,成为中国音乐美学史上影响深远的美学原则。荀子也起了重要作用,他在《劝学》中指出:"《礼》之敬文也,《乐》之中和也,《诗》《书》之博也,《春秋》之微也,在天地之间者毕矣。"将"中和"视为《乐》的根本特性。

在近代中西音乐交流中成长起来的作曲家冼星海的作品也继承了中华民族"和"的精神,在其音乐的旋律、曲式和多声部合唱中均有所表现。在旋律上,冼星海运用中国的五声音阶和五声性七声音阶并存的调式,这种音阶体系不同于欧洲的大小调体系风格。"清角"和"变宫"在中国音乐中的特有地位,体现了音响上的圆润性与和谐性,在旋律中体现了和谐的内在精神。

"中和"音乐观又是追求"天人合一"音乐美学思想的具体体现。中国传统音乐一直沿用"不精确"的"框架式"记谱形式,如工尺谱等。在中国民族音乐中,不同的民间艺术家根据同一首工尺谱来演奏或演唱曲目,常常会根据个人的心得体会和修养能力,奏(唱)出各种富有新意的不同版本的作品来。如不追求

细节、十分简略的《老六板》，仅在江南丝竹中就被传承为《快花六板》《中花六板》《花六板》《慢花六板》等多首乐曲。因而，同一首乐谱在不同演奏家的"打谱"演奏下，可产生不同的作品版本和音乐风格。正是由于"框架式"这种不精确的记谱形式，才产生了与中国传统的美学思想相统一的即兴式演奏风格。中国"框架式"的记谱法，使人在演奏（唱）音乐时，更容易通过"忘我"的演奏（唱），达到"有感而发""自然流露"，进入"天人合一"的最高境界。

四、以物寓人的倾向

我国自古讲求"天人合一"，在人与自然关系上讲求和谐统一。这也使得中国人不仅喜好描写自然物象，而且总倾向于将非自然性的社会思考、人伦情感、内在品质等内容借自然事物的客观属性表现出来。相对比而言，"西方艺术在描写外物时，总是倾向于将其'拟人化'；中国艺术在写人时则倾向于将其'拟物化'"。[1]因此，我国虽然存在大量的咏物诗、花鸟画、山水画，以及传统音乐中大量以描绘自然景物为题材的标题性作品。但这些作品并非像西方艺术那样注重"逼真的摹写"，除追求一种情景交融、虚实相生的意境之外，还讲求"以物寓人"。即通过对外在客观事物的描写来赞颂高尚的人格品质和道德情操，体现出一种以物寓人的审美特征。

以物寓人的审美倾向，不仅仅与我国"天人合一"的宇宙观有着密切的关系，最重要的是受到我国儒家和道家思想的深刻影响。纵览我国思想文化历史，儒家思想一直都是中国人的主导思想，其深刻而全面地影响着我国传统文化的发展，传统音乐也不例外。道家讲求"自然（宇宙）情怀"，使我国的审美视野囊括宇宙万物。加之我国"以己度物"的诗性思维特点，古人总是倾向于将自身的主观品德引申到外在自然事物的属性之上，以外在事物的自然属性来暗寓主体的内在精神品质，体现出一种以物寓人的倾向。

以物寓人是我国儒家的一种自然审美观。这一审美观认为，人对自然物的欣赏和赞美，是因为自然物的某些特征能够比拟、象征人的某些美德。例如，儒家就曾对水做出过伦理化的解释："夫水，遍与诸生而无为也，似德。其流也埤下，裾拘必循其理，似义。其洸洸乎不淈尽，似道。若有决行之，其应佚若声响，其赴百仞之谷不惧，似勇。主量必平，似法。盈不求概，似正。淖约微达，

[1] 王丽丹：《中国传统音乐研究》，吉林人民出版社，2019 年，第 105 页。

似察。以出以入，以就鲜洁，似善化。其万折也必东，似志。是故君子见大水必观焉。"由此可见，儒家曾明确地把人的道德修养、品格节操与水的自然特征联系起来，使水拥有了社会伦理的意义。不仅如此，儒家对山的认识也同样离不开伦理之德，如《论语·雍也》中就曾讲道："仁者乐山，智者乐水。"意即把山、水与人的道德修养"仁""智"相比附。

由此看出，古人在对自然物进行审美观照时，常常把自身的内在品质比德于自然，总以社会、个人的伦理道德、精神品质等观念作为审美原则和基础，将自然物的外观特征和客观属性加以人格化、伦理化、社会化。因此，我国传统音乐中以自然为主题的作品，倾向于将自然物象的外在特征与人的内在精神品格相比附——以物寓人，也就是借赞颂物象的自然之美来暗寓人之高尚品德、情操。在中国传统音乐中，这种以自然物的道德情操来自喻的方式，主要通过对花木和山水的模拟来实现。

第一，在花木精神方面，常常以一些具有良好品德的植物作为歌曲的主体对象。例如，在我国传统文化中，梅花与松、竹并称为"岁寒三友"。因其凌寒盛开、独天下而春，常被誉为坚强、忠贞、高雅、孤芳自赏的谦谦君子。因此，在我国传统音乐中，经常涉及这几种植物，并借此表达一种君子的品德。在描写梅花时，将梅花凌寒盛开、独天下而春的自然属性与君子清高傲世、坚贞不屈的精神品格和高尚情操相比附，让人在聆听乐曲时，不仅联想到梅花的"傲雪"精神，更能领略到"桀骜不驯""坚贞不屈"的君子风度和情操。在描写兰花时，以幽兰之物状隐喻一种幽淡孤清、清秀雅洁、芳香馥郁的彬彬君子之风韵，使自然界之幽兰有了君子的人文气韵。可以说，客观真实的描写已不是中国传统乐曲审美的最高追求，将主体之情志借幽兰之形抒发出来，进而彰显君子风度，才是乐曲的审美意义所在。

我国传统音乐中还有大量类似作品，如表现君子"出淤泥而不染，濯清涟而不妖"之超脱气质的《出水莲》、歌颂松树傲然挺立，具有不屈不挠的坚强品格的《听松》（阿炳曲）等。可以说，这种"以物寓人"的手法在我国传统音乐中比比皆是。从美学上来讲，这种手法的主要特点是将客观物象之自然属性与主体的内在道德情操、精神品质相比附，追求一种以物寓人、以物比德的审美效果。在西方以自然为主题的标题乐曲中，这种手法并不常见，其往往只是抒发主体对外物的一种感受。如贝多芬的《田园》交响曲，乐曲也包括描绘田园风光的大小标题。按照贝多芬个人的解释，此曲主要是为了表达对田园风光的一种主观感受，"抒情多于描写"。其在审美观上只是将外物（田园风光）当作所要感受

的对象,并没有借物象(田园风光)的自然属性来表达主体自身的内在品德与气质,也就没有以物寓人的这种倾向。

 第二,在山水方面,以我国古代经典古琴曲《流水》为例,这首曲子的典故源自俞伯牙和钟子期的故事,伯牙在琴曲中所传达的审美信息是一种内心的"情志",这种情志是借流水之势、高山之形来抒发的。也就是将主体内心情感比附于自然界的高山流水,这显然是一种以物寓人的审美方式。从传统文化角度而论,只有理解这种以物寓人的审美倾向才能领略琴曲《流水》的真正含义。正如高罗佩先生所言:"('七十二滚拂'的音乐手法)虽然在一定程度上佐证了古琴音乐表现力的多种可能性,但对于研究中国音乐并无价值。"高罗佩先生这一观点或许有些偏颇,但这也从一定程度上说明,对琴曲《流水》的赏析绝不能以写实性地再现流水之形象为准则,彰显人文意蕴才是琴曲《流水》的审美真谛。乐曲的审美目的并不在于真实地刻画流水之势,而是将人的内在品德和精神气质与流水之势、高山之形相比附,体现出我国传统艺术讲求以物寓人的审美特性。

 通过上述有关花木精神和山水之音的审美方式可看出,我国传统音乐往往通过自然之物的客观属性来暗喻审美主体的思想情志和内在品格。倾向于将主体所要表现的人伦情感、内心追求、社会思考等非自然的内容转化为对自然事物的描写。在这种审美方式中,主体所要表现的自然事物绝非单纯的客观物象,而是不自觉地附有了审美主体的道德修养和内在气质,成为具有精神气韵和伦理品德的"比附物"。因此,虽然我国传统音乐中存在大量以自然为主题的作品,但其中很多作品在审美上并未突出描绘性,而是表现出极强的比德性,凸显出我国传统音乐以物寓人、注重比德的审美特征。由此,在演奏或者听赏我国传统音乐时,不能仅仅盯住其自然化的标题,还要从本质上认清其所蕴含的人文意义,才能体会真实的、符合文化传统的审美内涵。

第六章 中国传统音乐文化的传承研究

中国传统音乐文化象征着中华民族的精神气质,随着中国社会的发展不断传承,是中华优秀传统文化的重要组成部分。当今时代,中外音乐文化交流频繁,为了应对外来音乐文化的冲击,我国应当积极传播传统音乐,注重中国传统音乐文化的传承与发展。因此,本章将探讨中国传统音乐文化的传承价值和传承策略。

第一节 中国传统音乐文化的传承价值

一、传统音乐的文化价值

作为世界文明古国之一，我国拥有深厚的历史底蕴与独一无二的辉煌文化遗产。文化反映人民热爱生活、不懈拼搏的精神，是历史积淀的宝贵财富，多民族间文化的交流互鉴，则是我国文化持续进步的关键动力。传统音乐凝聚着人类的智慧与民族的灵魂，它比语言更能生动展现不同历史时期的社会状况及民众的生活劳作图景。作为承载文化的重要媒介，传统音乐伴随社会发展而不断丰富。守护与弘扬传统音乐文化，不仅是国民的责任与义务，也是推动社会兴旺发达的必由之路。

中国传统音乐的文化价值体现在其蕴含着深厚的中国传统文化积淀和历史底蕴。受地理环境、位置因素等自然与人文条件的影响，各地区及各民族的传统音乐均发展出独有的特色。这些风格迥异的音乐作品不仅映射出各地独特的民俗风情，也成为承载各民族文化传统的重要形式。透过中国丰富多彩的传统音乐，人们能够更加深刻地洞察不同地域的文化风貌、不同民族的习俗信仰以及历史的深厚积淀，从而获得对中国传统文化精髓与韵味的更深层次领悟。

传统音乐不仅仅是纯粹的艺术形式，它超越了音乐本身的范畴，深刻反映了音乐与特定时代、地域或民族在政治体制、经济发展、自然景观、生活方式、社会风俗及审美观念等方面的内在关联。为了实现传统音乐的传承，应当将其置于各民族丰富的人文背景中，作为文化现象来考量，结合其文化根基进行理解和反思，这样才能全面把握传统音乐的真谛。

（一）民俗文化的艺术表现

传统音乐作为地域民俗文化的一种关键表达方式，生动诠释了"十里不同风，百里不同俗"的文化多样性，这一属性凸显了文化在不同地域间的显著差异。这些差异的形成主要源于各地特有的社会经济活动、社群组织模式、民族心理特质、宗教信仰体系、民间传统习俗以及地方语言等多重因素产生的综合

作用。

不同地域与文化环境下孕育的传统音乐，无疑构成了人类文化遗产中的一道独特风景线。当人们将其置于人类文化脉络下进行全面审视，便能洞悉音乐文化的生成与演进，以及音乐作品的创制与流传，均与社会文化的各个层面保持着密切而复杂的互动关系。这种关联不仅体现在音乐对社会现实的镜像反映上，也体现在社会环境对音乐形态的塑形作用中。其中，人类的行为模式对音乐发展轨迹的影响尤为显著。

民俗文化表现为一种在历史长河中积淀而成、随社会进步而渐变的本土传统，主要由普通大众创造、体验及传递。它既是直观体现社会风貌的具体实例，也是抽象涵盖广泛文化特质的现象。[①]无论是在民众举行的祭祀庆典，还是在婚丧节庆的传统礼仪中，音乐总是扮演着不可或缺的辅助角色。缺乏音乐的烘托，这些仪式将丧失其独特的氛围和感染力。可以说，音乐与民俗的结合已演化成一种固定的表现形式。很多时候，音乐本身就是民俗文化的核心组成部分，扮演着文化传承的关键载体。它通过艺术化的表达，深刻地折射出民俗中蕴含的价值观和精神内涵。

（二）宗教文化和图腾文化传播的重要媒介

宗教与图腾文化源于古人早期的巫术活动和祭拜仪式，音乐作为最能触动人心的文化载体，自然成为巫术与宗教传播的理想媒介。尤其在中国传统音乐中，乐舞是宗教和图腾文化的重要组成部分。古代文献中关于古老乐舞的记载，往往与先民的巫术、祭典等活动相关联。周朝的礼乐制度，旨在规范所有礼仪和音乐活动，包括祭典在内，民间则保留了古风，以激情洋溢的方式与宫廷音乐相呼应，共同绘制出传统乐舞的壮丽画卷。春秋战国时期，楚地的巫术祭典风气浓厚，民间乐舞在其中扮演着核心角色。汉代之后兴起的佛教与道教为了拓展影响力，常采用俗讲、变文、道情等平民化的艺术形式向大众宣讲教义，这些形式已具备传统音乐的核心艺术要素。汉代之前，民间祭典乐舞多在开阔地带举行。随着佛教与道教的兴盛，民间乐舞的演出场所逐渐转移至宗教建筑内部。

中国少数民族的音乐与汉族有很大区别，各少数民族之间也因为信仰、地域、风格的不同而各具特色。我国南方的一些少数民族大多保留了原始的多神信仰和古老的祭祀风俗，各种祭祀仪式也都和富有民族风格的歌、乐、舞融为一

① 王纵林，王艺萌：《文化视域下民族音乐的传承与发展》，中国戏剧出版社，2015 年，第 188 页。

体。例如,瑶族在"盘王还愿"祭祀活动中,要演唱记述瑶族历史和神话传说的《盘王大歌》,这部古歌有 3000 句歌词,可唱三天三夜。土家族每年举行祭祀"土王"的仪式,仪式中众人跳"摆手舞",演唱"摆手歌",并穿插表演反映原始生活的传统戏曲"毛谷斯"。侗族在春节时,全村寨的人们会在社堂前围成一圈,手牵手边歌边舞,这种歌舞叫作"多耶",意为"踩堂歌"。在这些民族中,传统音乐与祭祀是不可分割的整体,在祭祀中,音乐并不是点缀,而是有信仰色彩的手段。总之,在宗教文化和图腾文化的传播中,传统音乐是重要的传播媒介。

(三)不同历史时期社会现象的反映

由于传统音乐的产生、发展、变异是在特定的历史过程中逐步出现的,在这个历史过程中,音乐不同程度地存留着不同历史时期、不同文化背景的积淀。因此,人们在音乐的欣赏和表演中可以寻觅到过去历史时代的文化风采。

我国是一个幅员辽阔、人口众多、历史悠久的文明古国,56 个民族都有自己优秀、独特的音乐文化传统。在中国丰富的传统音乐中,民歌是最重要的一部分,它是人民群众在社会实践中的口头创作,是人民社会生活和思想感情最直接、最真挚的流露。民歌是人民的心声,是一个社会历史、文化的缩影。

民歌中蕴含着大量的历史和社会生活等文化信息。例如,《走西口》是山西的一首传统民歌,产生于晋西北河曲一带,后流传到陕北、内蒙古以及河北省的北部等广大地区。这首民歌的产生有其历史背景。在旧社会流传着"河曲保德州,十年九不收"的民谣。因此,昔日晋西北的贫苦农民往往迫于生计背井离乡,一般是春去秋回,也有的有去无回。从山西的河曲到内蒙古的西部,必经固城西口,因此这种外出谋生的行为就被称为"走西口"或"跑口外",歌曲的名字《走西口》由此而来。这首歌曲生动地表达了丈夫离家走西口,妻子送别时悲凉酸楚的心情,歌声里蕴含深情的泪水,十分动人。再如,《嘎达梅林》是一首流行很广的蒙古族历史民歌,独具蒙古族音乐的特色,显得宽广、悠长、高亢而又苍凉,音乐的内容是歌颂内蒙古东部哲里木盟的一位民族英雄嘎达梅林。这原是一首长篇叙事民歌,产生于 20 世纪 20 年代,反映的是一个真实的革命斗争故事。这一革命斗争持续五年之久,由于历史的原因,斗争最后失败。后来,蒙古族人民便把嘎达梅林的英雄事迹改编成歌谣传颂,以此来表达对这位英雄的无限崇敬和深切怀念。总之,民歌代表着人们的情感世界,一首民歌便可叙述一段历史。

(四)民族文化独特风格的体现

经过几千年历史的洗礼,今天人们欣赏的优秀传统音乐作品可以说都是永不褪色的艺术精品。两千多年前的孔子就曾提出,音乐应是"尽善又尽美矣",意思是好的音乐不仅要有形式美,更要有内容美。传统音乐正是遵循这一思想发展的,集中体现了真、善、美的精髓,因地域、民族、时代等方面的不同而呈现出多彩多姿的不同风格,具体表现如下:

首先,地域性是形成传统音乐审美特征的一个重要原因。我国地域辽阔,每个地区的音乐都有自己的特点,如青藏高原的歌声嘹亮高亢;黄土高坡的音乐粗犷豪迈;江南水乡的音乐温柔婉转等。华夏的辽阔地域滋养出语言、旋律、节奏各具特色的民族之乐。

其次,在民族性方面,我国传统文化本身就是各民族文化交融形成的,可以说,每个民族都有自己的音乐语言。以民歌为例,蒙古族的长调、藏族的哩噜、壮族的欢歌、苗族的飞歌……交汇成一部气势磅礴而又特色鲜明的大合唱。

最后,在时代性方面,艺术是时代精神的展现。从春秋时期到魏晋南北朝、盛唐、明清时期,从民国到现代,每个时代传承下来的传统音乐都有着独具特色的审美特征。传统音乐的形成受时代精神的滋养,如京剧艺术,从传统京剧到现代京剧,由于时代不同而呈现出独具特色的审美特征。

传统音乐体现了各民族、地区、时代的原生性文化特征,有着质朴率真的原生态美。传统音乐诞生于百姓的劳动生活之中,所以至今在传统音乐中还依稀可以看到一些原生态的劳动生活情景。如边舞边唱的《采茶谣》中还保留着采茶动作;《川江船夫号子》中还能听见船夫们发力时喊出的"嘿佐"声;《跑旱船》的道具中依然保留着船家们的重要劳动工具——船。这些源于劳动生活的细节,映衬出传统音乐与众不同的原生态之美。

二、传统音乐的教育价值

传统音乐文化是中华民族几千年来智慧的结晶,代表了我国的民族形象,传承优秀传统音乐文化,能够引导人们树立正确的世界观、人生观和价值观,形成正确的民族意识。同时,学习和传承传统音乐文化有利于人们通过音乐了解一定时期的经济、文化、历史和社会发展背景,培养爱国情怀,培养正确的审美观。在当今繁杂浮躁的社会背景下,学习和传承传统音乐文化还能够涤荡人们的心

灵，提高人们的人文素养。具体而言，这种价值主要体现在以下方面：

第一，传统音乐教育的情感体验价值。音乐教育以音乐作为手段，将兼具形式与内容美感的音乐元素融入富有情感的音乐形象之中，让学生感同身受地体验创作者强烈而集中的情感世界。传统音乐作为民族情感的载体，真切而集中地记录了一个民族和文化群体在特定历史时期主体性的情感积淀与情绪反应，寄寓了一个民族的憧憬与渴盼，成为民族情感与文化意志的缩影，是开展爱国主义道德教育和革命传统教育不可或缺的素材源泉。在中小学音乐教育中大力推行传统音乐教学，对培育学生的爱国主义情感，增强他们的民族自尊心和自豪感，激发他们对祖国和人民的热爱有着重要意义。

第二，传统音乐教育的文化传承价值。在一个国家和民族的文化体系中，音乐是必不可少的一个部分，传统音乐则是一种包含民族自身文化价值和审美观念的独特艺术形式，是不同时期不同民族音乐艺术发展的重要载体，是一个有着鲜明标志的文化记忆和文化存在的象征符号。我国的传统音乐源远流长，它凝聚了各民族的传统文化精髓，兼具中华民族传统文化的共性和各个民族独有的音乐文化个性。通过学习中国传统音乐，学生将会更加了解和热爱祖国的音乐文化，进而养成爱国主义情怀。因此，从某种意义上讲，开展传统音乐教育，其出发点和归宿都是为了更好地传承中华民族文化，传统音乐也因此有着一定的教育价值。

三、传统音乐的经济价值

传统音乐的传承，并不是纯粹的、僵化的、带有进化论意义的搜集整理过程，而是着重突出传统音乐本身及其艺术现象对于构成当下社会文化的意义所在。我国各个地区拥有众多颇具特色的传统音乐，加以合理开发利用，不仅可以增加当地人民群众的收入，还可以提高传统音乐的知名度，使其得到有力保护与传承。正确认识传统音乐的经济价值，有利于促进对文化资源的开发利用，实现文化资源到文化资本的转化。

传统音乐文化传承的经济价值主要体现在以下几个方面：第一，创造就业机会。传统音乐的传承能够推动其创新，在创作、演奏、录制等环节中还需要大量专业人才，包括音乐家、演奏者、音乐制作人等，为社会提供了丰富的就业机会。第二，促进地方经济发展。传统音乐作为地域文化的重要组成部分，能够吸引游客，推动旅游、餐饮等产业发展，带动地方经济增长。第三，开发市场价值。在传统音乐的传承过程中，可以通过商业演出、音乐制品销售、数字音乐平

台等多种渠道实现经济价值的转化。第四，推动文化创新与产业发展。传统音乐的创新性发展，如结合现代科技和新媒体平台，可以开发新的文化产品和体验，推动文化产业的发展。第五，提升国家文化软实力。传统音乐作为中华文化的重要组成部分，在国际交流中能够有效地展示国家文化魅力，增强国家文化影响力。第六，传统音乐教育可以培养专业人才，提高公众对传统文化的认识和鉴赏能力，为文化传承提供人才支持，进而推动相关行业的发展。

总而言之，传统音乐的传承不仅对文化多样性的保护和民族认同感的增强具有重要意义，而且在市场经济中也展现出了丰富的经济价值和发展潜力。

四、传统音乐的社会价值

（一）延续民族文化

传统音乐对文化传承的价值主要表现在传统音乐所具有的文化内涵上。相较当前广泛传播的流行音乐，传统音乐的文化内涵更为深厚，无论是词还是曲，都是在长期的社会发展、人与人之间的交往以及一定文化基础上形成的。如果说流行音乐迎合的是当下社会人们的精神需求，是音乐人根据自己的经验与知识创造出来的。那么，传统音乐代表的则不仅仅是个人的思想，更多体现的是整个民族的意志。因此，传统音乐在内容和形式上均带有民族文化色彩，它不像流行音乐会被新的流行音乐所取代，而是会在长期的社会发展中保持一定的稳定性，根源就在于它所承载的民族文化内涵能够被代代相传，长久延续。凭借音乐上的民族性，中国传统音乐区别于全球其他民族的音乐，保证了文化不会出现断层，因此传统音乐具有其他音乐不能替代的价值。

（二）丰富音乐形式

传统音乐归根到底属于音乐的范畴，是音乐分类中的一种，对音乐尤其是音乐史的发展起到推动作用。具体表现在，传统音乐具有历史的延续性与发展性，在今天，传统音乐并不能完全反映音乐发展的趋势与走向，但是在某个历史时期，现在的传统音乐反而是那个时代的潮流，被当时的人广为传唱，反映了不同历史时期的人们对于音乐的不同审美取向。可以说，在某种程度上，传统音乐的发展就是音乐史的发展。

传统音乐虽然不像流行音乐那样广泛地为人所接受，但从时间的角度上看，

传统音乐比一般音乐形式存在的时间要久远得多。除了它所象征和代表的民族性，更重要的是其积极性，这种积极性既表现在它所传播的价值观念的正面性上，还表现在它所具有的艺术之美上，与此相关的作曲风格与歌词形式都能为当代的音乐创作人带来灵感。传统音乐的价值还体现在它的丰富性上，不同民族的传统音乐具有不同的特色，正是这种不同造就了民族之间的差异性，也给音乐带来层次上的丰富性与多样性。

（三）弘扬中华民族文化价值观

中国传统音乐作为中华优秀传统文化的典型代表，同样折射着中华优秀传统文化价值观。因此，传承中国传统音乐文化的社会价值，还体现在对中华优秀传统文化价值观的弘扬上。具体而言，主要包括以下几个方面：

第一，"和谐统一"的理念。在中华优秀传统文化的影响下，我国的民族音乐文化艺术精神也体现出和谐统一的价值观念。"和谐统一"的理念在很大程度上为中华民族的发展带来了深刻的影响，这在中国民族音乐中也得到了体现。众所周知，基于血缘关系的社会组织结构对中华优秀传统文化有着深刻的影响。如今，在构建社会主义和谐社会的过程中，相关研究者要想在新时期提炼和升华传统音乐文化，以使传统音乐适应当代社会的发展，与现代文明的进步相协调，就应该从现代的角度出发重新审视传统音乐文化，发挥传统音乐的亲民性，使其能够更好地承担社会发展和移风易俗的责任，更好地体现传统音乐的独特价值。

第二，"相互包容"的社会理念。社会的发展离不开文化的支撑，中国优秀传统音乐文化在一定程度上促进了社会主义和谐社会的发展。因此，不应该忽视中国传统音乐文化特有的社会价值。对传统音乐及其文化进行传承，能够使全民族的文化创造力得到充分激发，促进国家文化软实力的提升，从而更好地保障人民群众的基本文化权益，丰富人民群众的社会文化生活，展示人民群众的精神风貌。这不仅反映了人民群众对中华优秀传统文化的新要求，也反映了我国在发展的过程中对文化建设的重视。总之，在传统音乐文化的发展过程中，要继承和发扬那些有利于中国社会发展和民族团结的传统音乐。此外，在不损害社会公共利益的前提下，还要对那些反映民族特色和生活习俗的传统音乐进行保护性的探索、整理和改造，从而更好地对传统音乐的完整性和独特性加以维护。

第三，"开放包容"的发展理念。中华优秀传统文化具有海纳百川、兼容并蓄的特点，它博大精深、惠及四方。中华优秀传统文化五千余年生生不息正是得益于其开放、包容的精神。中国传统音乐文化作为中华优秀传统文化中的一部

分，同样具备开放与包容的特性。从历史的角度来看，古代的丝绸之路在一定程度上对中外音乐文化的交流起到了促进作用，并且为我国带来了一些异域乐器——琵琶、扬琴等，经过很长时间的发展和演变，这些外来乐器逐渐成为我国民族乐器中的一员，这足以证明我国传统文化的开放胸怀，在一定程度上丰富了我国的传统音乐文化，同时对我国传统音乐文化的繁荣与发展起到了促进作用。

第二节　中国传统音乐文化的主要传承途径

学校音乐教育是传承传统音乐文化的主要途径之一。传统音乐是反映中华民族历史变迁的重要载体，学校作为培养人才、传承文化的主要场所，应该自觉肩负起传承传统音乐文化的重任，不断寻找音乐教育与传统音乐文化的契合点，让学生准确认识传统音乐文化的重要性。青年一代是国之希望，是将优秀传统文化传承下去并发扬光大的生力军，只有加强中华优秀传统文化教育才能让其树立起自觉的传承意识。

一、传统音乐文化的学校教育传承

（一）学校音乐教育传承的优势

1.传承的地域化

学校在传统音乐传承工作中具有得天独厚的地域优势，以学校为阵地开展相关工作，能够更加便捷地收集与整理传统音乐的相关资料，有效应对传统音乐种类多、分布广、保护工作开展难的问题。以学校为阵地开展传统音乐保护与传承工作能发挥人力资源优势，在学校任职的相关领域专家学者不仅学识渊博，而且深受传统音乐的感染与熏陶，对于传统音乐有别样的情感，这种情感能够成为一种隐性的推动力，助力传统音乐文化传承。此外，学校还能够为学者与当地文化馆、基层文化工作者、民间艺人牵线，让学者更加常态化地参与当地传统音乐文化传承活动，开展校馆合作，建立地方特色传统音乐文化保护传承实践基地。

2.传承的专业化

中国传统音乐依托民俗活动、民间艺人的"口传心授"等形式进行传承很难再适应现代社会的需求,这是传统音乐的受众减少、传统音乐所处的原生态环境被破坏等多种原因导致的。学校可以设置传统音乐相关专业,使中国传统音乐传承渐趋专业化。

学校传承的方式与过去"口传心授"的方式相比更加专业化,拥有规范的教学计划、课程安排、教学内容。学校教育能做到理论与专业双管齐下,针对传统音乐中的某些技法构建教学体系,通过课程体系建设让学生更好地学习与接受传统音乐。

学校教育的介入使得中国传统音乐的传承方式不像过去那样单一,传统音乐教育有了更加规范和专业的授课方式与教学内容、更好的教学环境、更加完善的招生体系和更多喜爱传统音乐的年轻受众。

3.传承的系统化

传承的系统化是指中国传统音乐在学校环境中拥有了独立的理论研究与创作机构,实现了教学与实践的系统化。学校教育的介入能够帮助过去"口传心授"的中国传统音乐建立起自身的理论体系,并在学校进行传播与实践,逐步构建起完整的课程体系。

学校教育的介入使得更多的专家学者关注到那些岌岌可危的传统音乐。他们对传统音乐的曲谱、研究资料、影像资料进行整理留存,设立相应的研究机构对传统音乐进行系统化理论研究,并在研究的基础上通过自己的理解进行新的音乐创作。这种创作既有对传统音乐原汁原味的还原,也有传统音乐与现代音乐相结合的尝试。

中国传统音乐传承的系统化体现在理论体系的系统化、教学与实践体系的系统化上。例如,福建泉州师范学院音乐与舞蹈学院于2003年首次将千年民间乐种引入学校专业设置之中,2012年正式招收南音专业方向艺术硕士,不仅设置了南音演唱、南音演奏专业,还设置了"文化产业与南音文化推广"方向。除了学科设置,泉州师范学院还建立了南音艺术传承基地、南音研究中心,成果显著,成为该校的一大办学特色。

除了对中国传统音乐理论体系和课程体系的构建与完善,学校教育的介入还能够将学校的小课堂与社会的大课堂结合在一起,加强学校教育与传统民俗活动的互动、与社会文化建设的互补,有助于进一步加强地方文化建设。

4.传承的信息化

第一,信息技术为中国传统音乐提供了新的保存方式。信息技术能够将中国传统音乐珍贵的曲谱资料、影像资料数据化,将其发布在互联网上供世界各地的人们浏览,如西安音乐学院的西安鼓乐数据库、陕北民歌数据库;中央音乐学院的中国古琴音乐数据库等。这种新的保存方式改变了过去传统的音乐留存方式,避免某些不可抗的自然历史原因使珍贵的音乐资料流失。

第二,信息技术为中国传统音乐提供了新的传播方式,可以使传统音乐拥有更多的受众群体,也为学者们的研究提供了便利。中国传统音乐学校教育传承的信息化有利于本土音乐资源的发掘和保护,为传统音乐提供了新的传播渠道,使传统音乐的发展有了新的态势。

5.传承的未来化

中国传统音乐的学校教育传承对中国传统音乐的未来发展具有积极作用。一方面,学校教育传承促进了音乐教师专业素养与技能的拓展和拔高;另一方面,学校教育传承有助于培养传统音乐人才。

教师是音乐教育中的主导力量,他们有一定的音乐演奏、演唱能力与音乐理论基础,能够快速接纳并掌握中国传统音乐。通过建设师资队伍,学校能够快速搭建起中国传统音乐与学生之间的桥梁。教师不仅是中国传统音乐的传播者,也是中国传统音乐的施教者,学生作为受教者,承载着中华民族的希望,肩负着实现"中国梦"的使命,是未来社会主义建设事业的储备军与攻坚力量。他们年轻、富有朝气和活力,保有对新鲜事物的好奇感,能够快速接受并理解新的内容。无论是开展中国传统音乐的教学还是进行音乐文化氛围的熏陶,都能够让学生更好地接触中国传统音乐文化。高校中音乐专业的学生将来很有可能要接过音乐教育的接力棒,在全国各地的各级院校栽下万千桃李。在学校开展中国传统音乐教育也是为中国传统音乐事业的继往开来打下坚实的基础。

(二)当前学校音乐教育传承存在的问题

1.传统音乐教育边缘化

我国的传统音乐教育自近代起就一直处于相对低迷的状态,造成这种局面的原因大致可以分为两个方面:一方面是历史原因。西方文化不断入侵,对我国传统文化的发展造成很大的冲击,其中就包括西方音乐。人们对西方音乐文化产生

了盲目崇拜的心理，学生更愿意学习西洋声乐和西洋乐器，导致传统音乐不断衰落。另一方面是现实原因。传统音乐一直想通过教育改革来促进其进一步发展，但是在改革的过程中始终摆脱不了外来音乐的影响，尽管人们极力促进中西音乐文化的融合，但是一些比较激进的方式并不利于传统音乐的长远发展，甚至会破坏其民族性，导致传统音乐教育在学校音乐教育中逐渐边缘化。

2.学生对传统音乐文化了解不足

传统音乐在学校的发展之所以缺乏实效性，其根源是学生对传统音乐作品的了解和认识严重不足。学生对传统音乐的态度有误，相关专业知识理论储备相对匮乏，对传统音乐作品的内容没有正确而客观的认识，在很大程度上阻碍了传统音乐教育在学校的发展。

改革开放以来，西方发达国家的拜金主义等错误思想观念渐渐传入中国，导致人们在追求经济利益最大化的同时，忽略了理想信念的重要性，特别是当代青年学生群体，他们面对学业与就业双重压力，更多地把精力集中于专业课程的学习以及考取相关的资格证书上，相对而言忽视了对传统音乐的欣赏与关注，对提升自身综合素质也缺乏应有的重视。即使有些学校已经开设了与传统音乐相关的选修课程，但多数学生还是抱着应试获得学分即可的功利性学习态度，再加上当代学生适应了现在快节奏的生活方式，普遍存在更注重结果而忽视过程的现象。但传承与学习传统音乐文化，认真品味、鉴赏传统音乐作品是一个不断积累的过程，学校学生很难在短期内认清传统音乐的真正价值，导致传统音乐教育在学校的发展受到阻碍。

此外，随着时代的不断发展，音乐文化也逐渐呈现多元化趋势，不同风格的音乐大量涌现，其中，流行音乐更是受到人们的热烈追捧。虽然传统音乐产自民间并且有着悠久的历史，但是在如今，流行音乐的传播似乎略胜一筹，发展速度非常迅猛。学生平时听的大多是英文歌、韩语歌及中文流行歌曲等，喜爱传统音乐的学生少之又少，归根结底是学生对民族文化了解甚微。西方及日韩等外来音乐文化的入侵，已经对我国本土传统音乐文化的传承产生了极大的威胁。在这一情势下，学校传统音乐教育的开展难度较大，在教学时也要从零开始，不仅学生学习相当吃力，对教师的能力要求也将更高。

3.传统音乐教学方式单一

当前，许多学校的音乐教育模式极为单一，大多是先让学生听音乐获取基本的听觉感受能力，再让学生进行模仿。这种教学方法虽然在一定程度上能够训练

学生的听觉，但是缺乏灵活性，容易使课堂氛围变得沉闷。长此以往，不仅会导致学生的学习热情丧失，传统音乐的教学难度也会增大。对教师来说，教学方式过于单一化，就不能很好地达到音乐教学的目标，更不用说对传统音乐进行传承。

4.教学内容设置不合理

由于学校对传统音乐教学的重视程度不高，因此关于传统音乐课程的教学安排就略显粗糙，教学研究不够深入，教学内容设置不合理，不能很好地传递传统民族文化精神。例如，有些学校在传统音乐教育中，只注重对歌唱的教学，缺乏对传统音乐理论知识的讲解和音乐技巧的传授，导致学生的音乐素质发展不平衡。相反，有些学校的传统音乐教学更注重传统音乐理论知识的教学，而忽视了学生传统音乐技能的训练和实践，这样也不能使学生的传统音乐水平得到很好的提升。

5.传统音乐师资力量匮乏

师资力量的强弱对教学工作的质量具有重要影响，如果师资力量强，可以有效提高教学质量，实现教学目标；如果师资力量弱，则很难推动教学工作开展。当前传统音乐的师资力量就相对匮乏。

传统音乐师资力量匮乏主要体现在以下两个方面：

其一，传统音乐师资队伍的水平不高。当前我国音乐教师在专业方向的分布上以西方声乐、器乐以及音乐理论研究和教学为主，具有传统音乐专业背景的教师寥寥无几。要想满足传统音乐教学的需要，就必须从主要师资队伍中抽取部分教师填补传统音乐教师数量上的空缺。教师是学校教育活动的组织者与执行者，是学校开展教育活动的主导者，对传统音乐专业知识的储备不足，就会在一定程度上影响传统音乐的传承与发展。

其二，传统音乐师资队伍的素质不高。由于传统音乐专业教师的人数不足，学校不得不从其他音乐专业方向调取一部分教师。但是这些教师并没有接受过系统的传统音乐学习，西方音乐与中国传统音乐之间存在很大的差异，因此教师在专业指导方面必然缺乏经验。除此之外，具有传统音乐专业背景的教师很难有参与进修的机会，这使得传统音乐教学在理念的更新上也具有一定的难度，教师对传统音乐作品的内容挖掘不深，教育指导性不强。教师在讲授传统音乐作品时仍然是表面的、静态的教育，没有对传统音乐作品的具体思想内涵与精神内核作深度的挖掘，导致学生对传统音乐的兴趣很难提高，进而导致教育指导性不强，影

响传统音乐在学校教育中的传承与发展。

（三）学校音乐教育传承的思路

1. 以国家政策为引领

文化的繁荣兴盛、国民的文化自信和文化自觉对实现中华民族伟大复兴具有重要意义。中国传统音乐文化肩负着唤醒文化自觉、建立文化自信的重要使命，唯有建立文化自信才能在开放包容地吸收各方文明成果的同时保持自身文化的特色。为此，国家出台了一系列政策助力中国传统音乐文化事业的发展。可以说，国家政策的倾斜、政府部门的扶持、国家艺术基金的支撑是拉动传统音乐保护、传承与发展的三驾马车。

2. 以信息技术为依托

当今是信息时代，中国传统音乐文化与信息技术的融合能够为传统音乐的保护、生存、发展、推广带来新的文化土壤。第一，利用摄影技术与网络可以保存传统音乐古谱；第二，利用多媒体影像技术可以录制并保存传统音乐的音频；第三，将传统音乐录制成唱片或上传至网络可以让更多人了解和鉴赏传统音乐文化；第四，网络为大众学习和研究传统音乐提供了广阔平台。

3. 以艺术社团为推手

依托学校创建的传统音乐艺术社团在传统音乐传承过程中扮演着"推手"的重要角色，自觉承担了部分培养传统音乐人才及传播传统音乐文化的任务。与地方传统音乐社团相比，它有着更为广泛的传播途径与推广渠道，拥有年轻化的表演受众，不受生存经营等问题困扰，乐团成员也多为专业音乐教师或音乐专业的学生，具有一定的专业素质。

学校传统音乐艺术社团的建立为传统音乐的传承提供了高质量、高素质的人选，专业化、规范化的教学、排练活动，大量的艺术实践演出也实现了对传统音乐人才的培养，这是一种教学与实践结合的传承方式。艺术社团的建立有利于营造传统音乐文化氛围，有利于在学校中进行传统音乐作品的创作、创新，有利于开展传承传统音乐的实践活动、打造学校特色，促进国内外高校间传统音乐文化的交流与传播。

4. 以文化创新为推介

传承是延续传统音乐文化的根，创新则是发展传统音乐文化的魂。传统音乐

文化的创新能够为其传承与发展注入活力，催生新的文化土壤。这里的文化创新不仅是对传统音乐作品本身的创新，也包含新时代对传统音乐推广方式的积极探索。

（四）学校音乐教育传承的措施

1. 不断优化传统音乐的教学理念

第一，培养学生的主体意识。在多元文化背景下，需要不断优化传统音乐的教学理念，培养学生的主体意识。学生在音乐教学过程中应始终处于主体地位，让学生主动感知和学习传统音乐，可以提高音乐课堂的教学效果，实现教学目标。因此，教师的任务之一就是加强对学生的引导，培养其主体意识。主体意识的培养内容应包括学生的意识参与、行为参与以及综合参与等方面，也就是说不仅要让学生在思想上主动参与，还要在实践行动上参与传统音乐教学。

第二，吸收现代音乐的精华。吸收现代音乐的精华是对传统音乐教学理念的有力补充。在目前的传统音乐教学中，对西方音乐文化的学习似乎要远远多过传统音乐，这是我国音乐教育中不合理的一种教育现象，但它是客观存在的，一定程度上是人们对民族音乐的认知不够造成的。要想改变这种局面，使中国的音乐事业健康发展，就需要加大对传统音乐的宣传力度。而在教学中吸收现代音乐的精华是实现传统音乐发展的重要途径。将传统音乐与现代音乐融合，有助于增强学生对祖国音乐文化的热爱，提升学生的民族自豪感，培养他们的爱国主义情操。

2. 拓宽传承渠道，发挥学校教育主阵地作用

传统音乐来自各个地区的各个民族，现在的政策也非常鼓励传承地域传统文化，各个学校都有文体活动，将两者结合起来，既能让学生们得到锻炼，也能够让他们在艺术熏陶下感受传统文化的魅力。例如，甘肃省敦煌中学的课间操《舞美敦煌》中女生的动作就源于敦煌壁画的"飞天"，男生的动作源于敦煌壁画的"金刚力士"，再结合经典的舞蹈动作创编，作为敦煌中学入学教育的必须内容之一，这套课间操成为既新颖又让学生乐于接受的一种传承方式。传统民族文化和当代的教育需求紧密结合起来，是传承传统音乐文化的有效途径。各地政府及学校也可以学习借鉴其他传统文化的传播方式，结合自身条件以及当下的流行因素，将传统音乐文化传承下去。具体而言，应当从以下几个方面展开：

第一，与教学活动有机融合。多数音乐课的形式是口传心授，但是现在科技

发展，网络发达，道具优化，音乐课堂越来越生动，更重视审美教育，音乐课也可以将现代与传统结合。比如，在东北大鼓教学中，可以像学唱乐歌那样将歌词填入国外的音乐曲谱中，或将东北大鼓的唱词改编为现在的儿童故事或校园故事等，使舞台编排更具创造性，更受欢迎。传统音乐要与学校教育课堂有机融合。一方面，教师必须改变传统的理论灌输式教学模式，提高自身文艺素养，加强对中华传统音乐文化的了解，恰当地选择传统音乐作品。传统音乐文化的传承对于学生综合素养的提高大有裨益。但在实际教学过程中，不可避免地会遇到学生对传统音乐文化了解甚微、教学方式过于单一等问题，导致教学难以开展。因此，在整个教学过程中，教师不仅要遵循教学大纲，还要不断创新教学方法，积极组织学生参与到传统音乐文化的教学活动中。如此，才能有效地改善音乐课程的教学质量，使学生更好地把握传统音乐知识。另一方面，要完善学校的协同教育格局，除了专职音乐教师，其他课程教师、辅导员、团委教师也要充分利用好传统音乐这一资源，如将一些优秀传统音乐作品引入日常班会、团委活动、党日活动等，还可以鼓励学生定期欣赏传统音乐，并发表听后感。形成协同教育格局后，将更有助于传统音乐在学校教育中的传承与发展。

第二，与校园文化活动建设有机融合。学校应当将传统音乐文化的传承由课内扩展到课外，积极组织学生参与传统音乐的集会或是相关的音乐民风民俗活动。只有这样，学生才能够真正地体会传统音乐的文化含义，并切实领悟传统音乐文化传承的意义所在，并自觉地承担起传统音乐文化传播者和继承者的使命。一方面，学校领导要提高对传统音乐的重视度，根据学校的实际情况，建立健全传统音乐宣传与推广活动的机制，促使其作用机制能够在与学校工作有机融合的同时，进一步加深在校学生对传统音乐的深入认知与理解。另一方面，学校要鼓励传统音乐社团的组建，给予弘扬传统音乐文化的社团以资金与精神上的支持，发挥好学生社团的重要作用，定期开展传统音乐展演活动，并鼓励其他社团协助传统音乐社团开展宣传与推广活动。校园社团活动的开展可以让学生自发、主动地加入中国传统音乐的学习、传承中。这是一种不同于课堂的传承方式，学生不是在被动地接受传统音乐知识，而是以兴趣爱好为推动力，成为传统音乐的主动传承者。校园传统音乐社团活动的开展能够为学校开辟一个课堂外传播传统音乐的渠道，也能够为综合类学校传承、发展传统音乐提供一定的帮助。此外，学校还应当积极举办文体活动。现如今，各个学校都越来越重视学生德、智、体、美、劳的全面发展，传统音乐作为最重要的非物质文化遗产之一，可以像广播体操一样作为学校的常态教学活动。以东北大鼓为例，东北大鼓的表演形式为左手

打板右手击鼓,左右手一起开工的形式能够很好地锻炼学生的协调能力,舞台表演更是能够锻炼学生的胆量,增强自信心,同时让学生了解东北大鼓文化,还可以在此基础上组织竞赛活动,这样不仅丰富了学生们的课余生活,更好地传承了东北大鼓音乐文化。

第三,开展"民间艺人请进来"与"师生走出去"活动。传统音乐的学校传承并不只局限在学校内部,学校还可以与民间乐社、民间艺人开展积极的合作,通过将民间艺人请进来、让师生走出去的方式,实现对传统音乐资源的有效利用。将民间艺人请进来的方式是多种多样的,可以邀请民间艺人到学校举办讲座、演出等短期交流,也可以聘请民间艺人到学校进行专业教学,开展长期合作。学校为民间艺人搭建了新的舞台,提供了更多年轻的音乐受众,缓解了传统音乐发展传承中的困境。学校师生走出去的方式也是多样的,如深入地方感受传统音乐浸染的田野采风,以传统音乐演出为媒介的文化交流。田野采风可以将自然这个大的环境作为课堂,让学生在其中体验、探索、发现、成长,培养学生对本土特色传统音乐文化的认同感,增进学生对传统音乐的理解和艺术感悟力,使学生能够深入了解中国传统音乐。文化交流则可以让传统音乐在国内外的舞台绽放魅力,提升传统音乐的知名度与影响力。

3. 合理安排传统音乐教学课程

部分学校没有独立开设传统音乐教学课程,大多将其作为音乐选修课。这种教学安排使音乐教学的目标难以在有限的时间内完成,同时,对非音乐专业的学生而言,他们的音乐文化基础知识相对薄弱,即使在课堂上能够进一步接触传统音乐,在短时间内提高兴趣也相对不易,传承更是难上加难。因此,在音乐教学内容和课程的安排上要做到以下几点:

第一,使传统音乐成为独立的音乐课程。根据教育部的相关规定,学校音乐教育应将传统音乐从选修课章节中独立出来,使其成为学校德智教育的重要组成部分,以此促进传统音乐文化的传播,让学生能够在优秀的传统音乐文化熏陶下洗涤心灵,陶冶情操,培养传承意识。

第二,加强学生对传统音乐的感知。对优秀传统音乐进行选编,把优秀的教学资源汇集成册,通过演奏让学生体会作品的内涵,可以对传统音乐进行改编和创编,让学生通过对传统音乐创作的不断感知和实践,深入体会传统音乐的魅力。

第三,加强传统民歌、地方戏曲的学唱教育。了解具有代表性的地区和民族

的民歌、民间歌舞、民间器乐曲和以京剧为代表的中国戏曲及曲艺音乐，体验其不同的风格是学校音乐教育的重要内容。因此，传统音乐的教学内容要增加传统优秀民歌、地方著名戏曲等素材。

4.精心选编教材，优化传统音乐教育内容

在编写传统音乐教材时，编写者要有创新精神，以音乐大纲为基础，站在学习者的角度考虑所选教材内涵的可接受程度，优化经典的教育内容。高质量的传统音乐教材，可以令学习者更好地理解音乐的思想政治教育价值，真正做到教材内容、教育内容与教育思想相互统一。因此，在传统音乐教育中，音乐教材的编写至关重要。

具体怎样选择传统音乐教材，优化传统音乐教材，可从以下几个方面入手：

首先，传统音乐教材的编写者本身就要具有艺术审美意识、国家意识、民族意识、道德意识以及思想教育意识等。改善教材形式，优化教育内容，注重培养学习者对音乐本质的领悟能力。

其次，优化传统音乐教育内容，要在内容接受程度、内容深层含义、教材内容结构形式等方面做出改变，使传统音乐教育内容不仅容易被学生接受和理解，还要能引起学习者情感的共鸣，加深其对教育内容的思考。

最后，在教材的结构形式方面，应该考虑将情感与传统音乐教育知识相结合，避免单调乏味的内容结构形式，提高教材的适用性。

5.运用多媒体技术开展传统音乐文化教育

在现代教学中，多媒体已经被广泛地运用到课堂中，传统音乐教学也可运用多媒体开展，以更好地扩展和丰富音乐教学内容。在实际教学过程中，不仅要重视传统音乐的理论知识与相关历史文化，还要注重提高学生对传统音乐作品的赏析能力，引导学生深刻体会传统音乐的文化内涵和传达的思想情感。教师可利用多媒体工具播放一些传统音乐歌曲，让学生对曲目进行鉴赏，并让学生积极探讨，鼓励学生畅谈对传统音乐文化的体会。同时，利用网络上丰富的音乐素材，教师可以让学生欣赏中西方的歌曲，并通过对比分析的方法，让学生更深入地了解中华民族悠久的音乐文化。

6.营造传统音乐文化氛围

学校依托传统音乐可以实现对学生的审美教育和文化熏陶，并以这种方式培养传统音乐的青年受众。中国传统音乐蕴含着深厚的民族文化底蕴和历史内涵，

学校依托本土优秀地域音乐文化资源，积极弘扬与传播本民族优秀音乐文化，能帮助莘莘学子体会中华文化的美妙，认识中华文化的韵味，了解中华文化的精髓。具体来说，有举办音乐会和讲座、建立传统音乐博物馆等方式。

在学校举办传统音乐会是最直接也是最能让学生直观了解、感受中国传统音乐的方式。学生通过欣赏民间艺人或者艺术家在音乐会中的表演，可以亲身体验中国传统音乐文化的魅力，提升自身的审美能力和艺术素养。讲座也是学生了解中国传统音乐前世今生与精神内涵的绝佳机会。学校可以通过讲座将中华优秀传统文化有效地传递给学生，提升学生的精神面貌，为传统音乐文化的传承提供有力支持。传统音乐会与讲座不仅可以培养学生的审美能力，还可以提高学生的个人修养，将传统民族文化中的自强不息、和而不同等精神传递给学生，使其在良好的文化氛围中实现对中华优秀传统文化的继承，既提升了学生的爱国主义精神，又进一步促进了中华民族的凝聚力。

博物馆是拥有收藏、科研和教育功能的公共文化机构。学校建立的传统音乐博物馆是保护与传播传统音乐文化的重要场所。博物馆的建立不仅可以发挥收藏、科研和教育的功能，也能够产生文化艺术效应，成为展示学校办学特色的一张亮丽的名片。

7.加强传统音乐教学的师资培训

师资对教学工作起着相当重要的作用，如果师资力量强，可以有效提高教学质量，实现教学目标；如果师资力量弱，则很难推动教学工作的开展。加强传统音乐教学师资培训的具体措施如下：

第一，加强教师对传统音乐文化知识的学习。我国学校传统音乐的整体教学质量不高，很重要的因素是教师难以展示我国传统音乐的魅力。因此，加强教师对传统音乐文化知识的学习是传承传统音乐的重要举措。

第二，强化教师的传统音乐技能。加强传统音乐技能训练，与传统音乐文化知识的学习相一致，要从总体安排、培训项目、培训内容等多个方面进行规划，明确培训的目标，把大目标分成若干个小目标，每个小目标都有相应的细则和实施方案。

第三，增强教师对传承传统音乐文化的认同感和使命感。在传承传统音乐文化时，增强教师的认同感和使命感，是改变当前传统音乐学校传承现状的首要途径。教师有了认同感和使命感，再加上对于目标的坚持和努力奋斗，才能在传统音乐文化的传承中真正有所作为。

8.提高教师的育人意识

育人意识是每一个教师所具有的本能，他们不仅要教书，还要育人。现实中，很多传统音乐教育工作者的育人意识不足，单纯教授音乐知识，忽略对学生进行思想道德教育，这样教育出的学生很难理解传统音乐的内涵。这种现象严重阻碍了传统音乐文化的发展与传承，学生往往精通基本的音乐理论知识，但对音乐内涵领悟浅薄，思想境界处于低层次，这种现象与传统音乐教育的目标相悖。因此，传统音乐教师育人意识不足的问题亟待解决。可以从以下两个方面来提高教师的育人意识。

首先，提高传统音乐教育的育人功能在教育中所占的比重，重视音乐培养目标群体对音乐本质内涵的理解及思想道德的培养。其次，优化当前传统音乐教育的评价体系，评价标准向素质教育靠拢。最后，利用多种方法对传统音乐教育的价值进行传播，促进人们对传统音乐教育的了解。

二、传统音乐文化的社会教育传承

（一）社会教育传承的优势

除了通过学校教育进行传统音乐文化的传承，社会传承也是重要且有效的途径。具体而言，传统音乐文化的社会教育传承具有以下几个方面的优势：

第一，传统音乐文化的社会教育传承能够满足个体心理需要。对传统民间音乐活动的需要，是满足人们心理需求的社会因素在人脑中的反映。这些心理需求具体包括释放情感的需要、社会交流的需要、表现自我的需要等。马斯洛的需要层次理论指出，人只有在较低层次的需要得到满足后，较高层次的需要才会显现出来。由于社会经济的发展使人们的一系列低级需要得到满足，需求不断升级，人们对传统音乐活动的热情开始大幅度消退，民间传统音乐活动表演者对"尊重"和"自我实现"等更高级需要的追求受到阻碍，导致传统音乐活动表演者的活动积极性降低。对此，传统音乐文化亟须通过传承与创新来重新得到发展。

第二，模仿与舆论的推动作用。对传统音乐的发展来说，模仿活动的展开，既是指人们对同一传统音乐品种进行学习的相互模仿，又指他们在组织传统音乐活动时对选择的音乐品种的模仿。舆论则影响着民间音乐活动者的积极性，它对传统音乐文化的传承与发展的影响主要有正反两个方面。例如，广州越秀山下，少数退休老人的叙旧约定发展成现在每月一次的"歌墟"，主要原因是中央电视

台进行了相关报道,世界各地的客家人奔走相告,每来广州或临近该地区时,都要来看看这个歌墟,港澳台等地区更有不少客家人专程赶来参加。相反,冀中地区农村社区的一般成员对"吹鼓手"十分漠视,导致有关成员只能偷偷参加"吹打班"活动,不敢让老师傅知道,这又是比较消极的一面。对此,传统音乐文化的社会教育传承应当尽可能发挥舆论带来的积极影响,避免其带来消极影响,推动传统音乐文化的社会教育传承。

第三,特殊群体影响传统音乐在局部地区的发展。特殊群体能够凭借自身的影响力,引起人们的从众心理,使民间音乐活动得以开展。比如,松口镇海外华侨对当地民间音乐活动就有很大的影响,他们大多十分怀旧,当地常有大规模的回乡祭祖活动,因而民间传统音乐活动十分盛行。

第四,社会教育传承具有普及性。由于社会教育传承面向的是整个社会群体,涉及较多的人群,对传统音乐文化的教育传承具有更加广泛的影响。具体而言,社会教育传承传统音乐文化具有以下几个方面的特点:其一,覆盖面广。社会教育可以在社区中心、文化馆、图书馆、在线平台等地方进行,覆盖更广泛的群体。其二,无门槛学习。社会教育传承门槛设置较低,不受年龄、教育背景的限制,任何人只要有意愿,都可以参与学习传统音乐。其三,共享教育资源。社会教育通过公共图书馆、文化中心等平台实现教育资源共享,使得传统音乐教育更加普及。

(二)社会教育传承的措施

1. 拓宽演出渠道

以前传统音乐的传播与发展主要是在演出中实现的。当前,构建全新的传统音乐审美生态,需要在当前的城市与街道、乡镇社区文化建设中进行。其中,在社区文化建设中融入富有新意的动漫等元素,是获得支持的关键之一,也能吸引更多年轻人。无论从社区文化建设的活动内容还是艺术的创新发展模式来看,动漫产业都是探索传统音乐传承途径的新思路之一,在社区文化建设中加强对动漫艺术形态的研究与利用,是让年轻人更好地参与其中的必要手段之一。

2. 开展民俗活动

开展民俗活动是传承文化的重要方式。民俗活动表现为民众集体的民间风俗行为,包括物质的、精神的和语言的等多个方面,具有集体性、规范性的特征,其作为区域集体文化、价值观念、道德规范等的载体而有重要意义。另外,民俗

在民间又被作为一种"礼"而长期留存下来,起到了进一步维系和调解民间人际关系和传承民间文化的作用。著名民俗学家钟敬文教授在其《民俗学概论》的绪论中写道:"民俗起源于人类社会群体生活的需要,在特定的民族、时代和地域中不断形成、扩布和演变,为民众的日常生活服务。民俗一旦形成,就成为规范人们的行为、语言和心理的一种基本力量,同时也是民众习得、传承和积累文化创造成果的一种重要方式。"① 所以说,民俗是源于民众并作用于民众的一种民间集体性的社会活动,具有为民众和社会服务的功能,更具有传承民间文化的作用。

传统音乐活动因民俗活动的存在而存在,传统音乐活动离不开民俗活动,正如伍国栋先生所说:"传统音乐从一开始即包含在民间风俗当中,如用广义风俗观来看待任何民族的传统音乐,那么,每一民族的传统音乐都是风俗音乐。因为任何传统音乐都不可能脱离某种土风民俗而独立生存和传播。"② 因此,传统音乐活动的传承可以借助民俗学的"功利"性,应用实践的方法,强调传统音乐在民俗活动中的应用价值,强调传统音乐活动为实现人类社会健康发展和满足人民现实生活需要服务。

随着社会和经济的发展,人民生活水平相应提高。民俗活动中讲排场、比阔气等不良风气与日俱增。各地区民俗活动中的音乐活动受到民众的普遍青睐,各种"乐班""乐社"组织也如雨后春笋般蓬勃兴起。为了能更好地发挥传统音乐的积极作用,满足人们的精神文化需要,使"乐班""乐社"井然有序地运行,可以考虑直接由地方文化主管部门统一规划,开办专门的训练和培养机构,对地方传统音乐活动统筹安排。这样,既可剔除文化糟粕,又能保留传统的本色;既符合民众的需要,又可以避免不良风气滋长。更重要的是,传统音乐将随着民俗活动的开展而持续、有效地传承。

3.开展讲学活动

讲学本身就是一种学术实践活动,其最大的特点在于有教无类、学风自由、注重实效。讲学活动对知识的传播、学术思想的繁荣无疑具有一定的功效。讲学活动是我国古代学术精神传承的主要方式之一。古代士人把讲学活动看成昌明学术、立政治民的根本,具有经世济国的意义。从发展的眼光看,其目的是把学识和研究成果传与后人,使学术思想和精神发扬光大,具有文化传承的战略眼光。

① 钟敬文:《民俗学概论》,上海文艺出版社,1998年,第1-2页。
② 谭井:《民间音乐艺术风格与传承价值研究》,世界图书出版西安有限公司,2017年,第161页。

传承传统音乐文化可以按照应用人类学"服务于社会"的原则，结合地方实际，从应用实践的角度出发，对市场进行调查和分析，明确受众群体，在社区创办"传统音乐专家讲坛"，大力开展传统音乐的讲学活动，一方面可以繁荣社会主义文化市场，弘扬、传承传统音乐文化；另一方面可以满足传统音乐爱好者的知识需求。倘若能通过专家的讲学活动吸引四方听众，影响社会各阶层民众，不受时间地点的限制，使传统音乐及其文化价值观能广泛地、迅速地、灵活自由地传开，就达到了传承传统音乐的目的。所以，开办地方"传统音乐专家讲坛"，大力开展传统音乐的讲学活动是传承传统音乐的途径之一。

4.开办社区活动

组织社区活动是指活动组织者落实计划、组织协调活动参与人员，逐步实现目标的活动过程。包括建立健全组织结构，合理安排工作人员，把实现目标所需的资源、时间和信息等进行合理配置并使之协调运作。社区活动组织能起到发现问题、调整计划、提供依据、协调关系、沟通信息的作用。有效地发挥组织职能，对传承传统音乐起着决定性作用，能够增强社区凝聚力，促进传统音乐文化传承，为公众提供实践平台，提高公众文化认同感，促进社会交流，推动社区文化建设等。具体而言，通过社区活动开展传统音乐的社会教育传承有以下几种方式：第一，举办文化节和音乐会。在社区、街道定期举办传统音乐会和文化节，展示传统音乐表演。第二，开办工作坊和讲座。组织工作坊教授传统乐器演奏和音乐创作，举办讲座讲解传统音乐的历史和文化意义。第三，开展社区合作。与社区中心合作，为居民提供传统音乐学习和表演的机会，促进社区内的文化交流。

5.媒体与数字平台传播

媒体与数字平台是互联网技术不断发展的新产物，对传统音乐的传承有着重要作用，它们不仅为传统音乐提供了新的传播渠道，还促进了传统音乐的创新，增强了其在现代社会中的生命力和影响力。首先，互联网技术的发展使得传统音乐能够突破时空限制，实现更广泛的传播。例如，通过在线音乐平台、社交媒体等数字媒介，传统音乐可以迅速传播到全球各地，得到更多听众的关注和喜爱。这不仅有助于传统音乐的保护和传承，也为音乐创作者提供了更广阔的展示平台。其次，在数字和媒体平台上能够通过音乐资料收集、系列主题活动等多种形式不断发掘具有代表性的民族传统音乐。再次，以媒体与数字平台为支撑，以民族特色文化为主题开发音乐文化项目，通过音乐展演对项目成果进行演绎，依托

国际文化交流平台打造传统音乐的品牌形象，借助平台的开发和宣传，可以有效整合丰富的传统音乐资源。最后，媒体与数字平台还能推动传统音乐与文化产业的融合，促进音乐产业的发展。传统音乐可以与影视、旅游等产业结合，实现产业链的延伸和价值的放大。这种跨界融合不仅为传统音乐提供了新的发展空间，也为相关产业带来了新的增长点。具体而言，实现媒体与数字平台的传播可以从以下几个方面入手：

第一，制作多媒体内容。制作高质量的音乐视频、纪录片和访谈节目，通过电视和网络平台播放，增加传统音乐的曝光度。第二，借助社交媒体传播。在微博、抖音、快手等社交媒体平台上发布传统音乐内容，利用短视频和直播等形式吸引年轻观众。第三，利用在线音乐平台传播。与网易云音乐、QQ 音乐等平台合作，推广传统音乐作品，设置传统音乐专区或歌单推荐。第四，创建网络电台和播客。制作传统音乐主题的电台节目和播客，讲述传统音乐背后的故事，分享音乐知识。第五，建立数字化档案。建立数字化的传统音乐档案库，供研究者和音乐爱好者访问和学习。

6.现代数字技术应用

现代数字技术的应用为传统音乐的表现形式带来了创新。例如，利用三维技术、5G 传输技术、虚拟现实（VR）和增强现实（AR）等技术，传统音乐可以实现场景化和沉浸式的表现，为观众提供全新的视听体验。这种技术赋能不仅丰富了传统音乐的表现形式，也拓展了其艺术表现力和感染力。具体而言，现代数字技术应用于传统音乐文化的传承教育可以从以下几方面入手：

第一，开发增强现实 (AR) 和虚拟现实 (VR) 应用，让用户沉浸在传统音乐的场景中，提升体验感。第二，利用音乐识别软件帮助用户识别和了解他们听到的传统音乐作品。第三，开发支持传统音乐教学和欣赏的移动应用程序，提供互动式学习平台和音乐库。第四，利用人工智能技术辅助音乐创作，结合传统音乐元素创作新的音乐作品。第五，在在线教育平台上开设传统音乐课程，为社会上的传统音乐爱好者提供远程教学和自学资源。通过这些措施，可以有效地将传统音乐文化与现代社会结合，让传统音乐文化得到更广泛的传播，从而促进其在当代社会的传承和发展。总之，现代数字技术为传统音乐的传播与发展提供了强大的支持和广阔的空间，使其在全球化和数字化的背景下焕发新的活力。

第三节　中国传统音乐文化的其他传承策略

一、中国传统音乐文化的传承思路

（一）坚守传统音乐文化内涵

作为文化的一种重要形式，音乐必然会受到文化快餐化的影响，这就造成了传统音乐与现代快餐文化之间的冲突。经济的发展在使物质生活水平提高的同时，也在一定程度上造成了人们精神生活的空虚。物质上的满足并不等于精神世界的满足。对社会的发展来说，经济的发展具有重要的推动作用，但是，在强调经济作用的同时，也不能忽视精神文化的作用，要兼顾二者，避免出现物质生活富裕、精神生活空虚的情况。

与现代音乐相比，我国的传统音乐在服务的对象、内容、形式等方面具有特殊性，但是二者之间并不是不相容的。无论是现代音乐还是传统音乐，决定其存在价值的关键就在于其所蕴含和表达的思想情感。

对当前的音乐工作者来说，其面临着这样一个问题，即经济的发展使人们的生活节奏变得越来越快，人们的思想观念也在发生变化。对现代的年轻人来说，传统音乐已经不再符合其审美了。以京剧为例，其唱腔冗长，节奏较为缓慢，与现代生活的快节奏不符，已经难以对广大青年群体产生吸引力，现代的京剧爱好者也主要为老年群体。对京剧来说，要想吸引年轻人，需要在新的时代环境下实现新的发展。从这一点上来说，中国传统音乐在现代社会环境中不应被保守的观点所束缚，而是应该不断创新，在现代社会中不断发扬光大。传统音乐虽然是传统的，但是对传统的理解应是多角度的。"传"具有传递的意思，因此，应将"传"理解为一个动态的、扬弃的过程，在"传"的过程中，传统音乐不断剔除自身不适应时代的内容，不断发扬其优秀内容。同时，"传"也是一个借鉴的过程，不断借鉴新的内容，为自身注入活力。如果将"传"理解为凝固的，就会导致传统音乐陷入困境。对传统音乐的保护来说，应该为其营造一个健康的环境，并建立相应的机制，引导音乐工作者为群众创作更多富有时代性、创造性的优秀

传统音乐作品。

　　传统音乐的优秀之处就在于其承载着深厚的文化底蕴与崇高的精神内涵。其深厚的精神文化底蕴是连接传统与现代的纽带，并随着时代的变迁被赋予新的时代内涵，但是其对于人性之真善美的追求是永恒不变的。近年来受文化多元化的影响，意识形态领域的精神力量逐渐被解构，同一性力量也在很大程度上被严重削弱，回归传统逐渐成为人们的一种愿望。传统音乐作为彰显中华民族气质的独具特色的艺术形式，理应将深厚的精神文化内涵作为其优势，借助不同平台的宣传推广彰显中华民族的伟大精神与民族气概。优秀的传统音乐之所以能够代代相传，广受人们喜爱，就是因为其塑造了相关艺术形象，剧中丰富的精神内涵熏陶、感染着每个人的心灵。传承传统音乐文化，首要任务必定是保证作品有丰富的精神文化内涵以及深厚的人文底蕴，在传承传统音乐的过程中一定要坚守精神内涵，通过展现中华民族特有的文化来彰显中华民族的气质。

（二）注重传统音乐文化的创新

　　继承和发展相辅相成。表演形式的创新就是发展历程的内部原因和诠释，有活力的艺术时刻都在创新。中国传统音乐在历史进程中不断突破、不断融合发展。传统音乐的传承不是静态的，在其形成和流传过程中，其表演形式或多或少都会打上时代的烙印。

　　"创新"的"新"，首先是创作理念上的新，其次是表现形态上的新。中国传统音乐在原始的音乐元素上，利用现代音乐发展的理论及手段重新演绎音乐，使受众获得耳目一新的感觉。其中，最显著的方向就是将传统音乐深远的历史厚重感及其古典内涵与当代的先进科技理念相结合，将现代音乐强有力的流量化表演理念融入传统音乐的表演中。立足于传统音乐之根，体现出现代音乐的审美，使得中国传统音乐焕发出新的魅力。

　　综上所述，社会的进步发展会导致人类思想观念的变化，因此，传统艺术的发展创新也将随之变化发展。以福建南音为例，南音的本质特点是其音乐韵味，如果创新的表演形式不能保留它的韵味，破坏了南音的音乐传统，那就不再是南音了；相反，如果创新能保留它的传统韵味与音乐本质，还能对其风格加以发扬，增强其独特的艺术魅力，那就是成功的创新。中国音乐学院用交响乐演奏南音，用现代化手法打造南音综合舞台艺术，这样的创新大获成功，南音开始走向高雅的舞台艺术。经过漫长的时间考验与社会检验，传统南音的创新将会分化，某些创新会得到继续发展，而有的则会自然消失。其他传统音乐也是如此，每种

艺术都有其深刻的文化符号及烙印，脱离了文化的创新就是对传统艺术发展的否定，这种创新也就是无源之水、无本之木，无法长久存续。在进行传统音乐文化的创新时，需要注意以下两点。

1. 结合民族风与流行音乐

民族乐器与流行音乐的结合。流行音乐的演奏往往很少采用民族乐器，普遍采用西方的电子琴、电吉他等现代化乐器演奏乐曲。中国流行音乐发展之初，只能将国外的流行音乐元素照搬过来，却忘了自己民族还有着国外所没有的丰富多彩的艺术瑰宝。自从第一首带有民族风的音乐出现后，民族风的音乐可以说得到了快速的发展。比如，部分民族风的流行音乐大胆选择了我国蒙古族乐器马头琴作为伴奏，马头琴豪放与洒脱的音色生动地描绘出了草原的广阔，与歌曲的曲风十分契合。在其他一些民族风歌曲中，我国的多种民族乐器如古筝、琵琶都有较好的运用。

戏曲唱腔与流行音乐的结合。戏曲文化在中国由来已久，也在漫长的历史中获得了多种多样的发展并形成了独具地方特色的各色曲种，戏曲唱腔既不同于流行音乐，也不同于通常的传统音乐，它是平行于音乐概念但又有所区分的一个独特领域。将戏曲因素加入现代流行音乐中是一种大胆的尝试，不仅有把流行歌曲用戏曲唱腔来唱的，还有把戏曲按照流行唱法来演绎的，前者的代表作是《新贵妃醉酒》，这首歌曲因其中一段反串的戏曲小段而倍受欢迎；后者的代表作则是《说唱脸谱》，两者都代表着一种独特的尝试，意味着戏曲和流行音乐这两种截然不同的元素之间是可以实现相互融合和共同发展并且进行创新的。现如今，大众正在接受来自世界各地的各种音乐风格，如何在传承传统音乐文化的同时迎合听众日益变化的审美需求，提高传统音乐的艺术性，是音乐工作者们应该思考的问题。

2. 保留传统风格特点

传统音乐在历史长河中必然接受时代的洗礼，跟随时代的步伐，寻求自身的发展出路。当今，对传统音乐传承来说，在不失去传统风格的情况下坚持创新，并促进其发展是重中之重。

返璞归真是指不失去其音乐特色，保持传统的风格，发扬传统音乐最原始、最宝贵的特点。因此，传统音乐的创新要把传统本质作为音乐表现的主体，在尊重历史的同时紧跟时代潮流，创造出具有时代印记的音乐作品。

如果传统与现代能够在合理的相互结合中，以适当的方式构建出音乐作品，

将会促进音乐的发展。在返璞归真中寻求创新实际上也就是用辩证的思维去对待传统与创新，二者是相辅相成、不可或缺的关系。这种关系从某种意义上来说既相互牵制，又相互促进，这也是促进传统音乐在现代化社会中不断发展的内部动力。首先，传统音乐的发展需要大量音乐创作者的力量，这里的创作者不仅有传统音乐的作曲者、音乐表演时的二次创作者，还有整体编排设计者以及台下的欣赏者，这些创作者都需要对中国的传统文化多一份认同，多一份自信，将弘扬发展中国传统音乐视为己责。其次，明确传统的意义，要尊重历史，理解传统文化中所蕴含的精神内涵，有坚定的民族认同感与使命感，才能够对中国传统音乐理解得更加透彻，才能够更好地继承和发扬传统音乐。最后，应该全面认识我国的传统音乐文化，找出中西方音乐的异同，为我所用，提高对传统音乐文化的自信，在当今社会掀起对传统音乐文化的自信之风。

二、中国传统音乐文化的其他传承措施

（一）加强政府管理

第一，重申遗、重传承。将传统音乐申请为国家非物质文化遗产是传承的第一步但不是最后一步，传统音乐充满地方特色，各地的音乐文化迥然不同，在保护的同时，应该调动当地人民的积极性，为文化的传承贡献力量。近年来，大量的中国传统文化被列为非物质文化遗产，被列为世界级非物质文化遗产的也数不胜数，这也可以看出中国传统文化越来越受到国家以及全世界的重视。但目前对于中国传统文化的传承与保护，存在的最大问题就是"重申遗、轻传承"，申遗固然是国家重视的体现，但传承与发展才是给予它们新的生命，让它们能够不断流传下去的重要途径。政府应该在重申遗的同时重视传承。

第二，承担监督与管理职能。政府应当设立专门的决策机构保护传统音乐文化，科学合理地实施国家的相关政策。政府的管理为非物质文化遗产的保护提供了强有力的保障，并发挥着主导作用，影响着传统文化保护的整体形势。有关部门应该不断完善和出台相关政策，为非物质文化遗产的保护做出重要决策。政府应该充分调动相关人力资源参与传统音乐的保护和传承。例如，可以为各方面的人才提供一些保障，消除后顾之忧，让他们全身心投入工作中；政府也应该广泛听取各方意见和建议，为非物质文化遗产的传播奠定群众基础，吸引更多的人为保护非物质文化遗产做出贡献。有关部门应当在保护和传承传统音乐文化的过程

中，合理听取并分析专家意见，接受公众和媒体的监督。

第三，发挥非物质文化遗产保护机构的作用。随着非物质文化遗产保护越来越受到重视，国家相继颁发了一系列的保护政策。为了确保这些非物质文化遗产保护战略和项目有效实施，非物质文化遗产保护机构需要在实践中发挥主导作用。传统音乐在中国传统文化中占据重要地位，它从确立到发展都与人民的生活密切联系。因此，想要更好地传承传统音乐，必须进行实地考察，从当地民俗民风等方面入手，对传统音乐作品的构成、音乐形式以及表演方式等进行更加全面透彻的分析与研究。同时，应该从多个角度看待传统音乐的研究，这不仅是对中国传统民族文化的保护，也是对中国传统音乐文化的重视，更是在不断探索的过程中对中国传统音乐文化的肯定。应该更好地发挥非物质文化遗产保护机构的作用，让更多的人加入保护与传承中国传统音乐文化的行列中来。

（二）利用新媒体平台

当前正处于一个科学技术快速发展的时代，传统音乐的传播方式也在发生着变化。从收音机到电视、DVD、互联网，在大众生活越来越便捷的同时，传统音乐的传播方式也越来越丰富。在信息化的社会环境中，新媒体这一通过现代信息技术而产生的新的传播形态，已然成为新时期的主要信息传播方式。

新媒体乘上了信息网络的东风迅速发展，并表现出以下四个方面的特点：首先，利用数字、网络、移动通信技术进行开发，是其技术方面的特点。其次，通过卫星、宽带局域网、无线通信网、互联网进行传播，是其渠道方面的特点。再次，最终通过手机、电视、电脑进行输出，是其终端方面的特点。最后，通过远程教育、数据语音服务、连线游戏、音视频娱乐等信息服务满足用户，是其服务方面的特点。新媒体脱胎于传统媒体，依靠新技术进行不断发展，形成了新的媒体形态，充分利用网络、移动、数字技术向用户传递集成信息与娱乐产品，拥有比传统媒体更为便捷的传播渠道。新媒体以其种种优势，冲击了传统的纸质媒介，推动传统媒体传播形式进行革新，让传播形式更加的多元化和多样化。

短视频是近几年最火的新媒体媒介形态，抖音则是最火的短视频平台。其内容以音乐创意短视频为主，作为全年龄社区平台受到广泛欢迎。如今，信息网络迅猛发展，音乐传播的方式也越来越具有多样性，原创音乐人自己通过音乐平台进行数字发行也已不再新鲜。但与以前不同的是，互联网的普及降低了音乐作品的传播门槛，也导致大众视野中的作品质量参差。在大众时代，广为流传的高热度歌曲往往不再是大制作，而是一些制作水平不高的俚俗歌曲。

传统音乐作品相对于流行音乐作品，无论是歌词内容还是和声进行都相对考究。流行音乐相对传统音乐来说，演唱难度更低，这也是为什么流行音乐能够吸引大众眼球。流行音乐与传统音乐有着共通之处，但在音乐短视频平台上占主要地位的是流行音乐。总的来说，现如今短视频平台的音乐作品流行趋势对传统音乐来说是一种挑战。相比流行音乐，传统音乐更加注重韵味的表达，歌词更加考究；演唱技巧相对流行音乐来说具有一定的难度，这也不利于传统音乐作品的传唱。新时期传统音乐的发展避免不了世俗化、娱乐化的趋势，如何正确引导新时期传统音乐的发展趋势以及大众对于音乐的审美追求需要重点考虑。音乐创作作为音乐产业中的核心动力，是整个产业发展的根本。随着5G时代的到来和科技的发展，音乐创作的方式、工具以及素材的来源越来越多元化，这也给了音乐创作者更大的创作空间。音乐工作者可将传统音乐作品发布到抖音等短视频平台上，给传统音乐带来流量；或与音乐博主合作，采用"旧曲新唱"等形式对传统音乐进行一定的改编，引起受众的兴趣。

（三）加强对传统音乐传承人的保护

传统音乐是我国非物质文化遗产的重要组成部分，有不少传统音乐被列入我国各级非物质文化遗产保护名录。因此，非物质文化遗产传承人的保护为传统音乐的传承提供了一个重要的研究视角。

我国的传统音乐大部分以师徒间的口传心授来完成传承，因此，传承人就成为传承传统音乐的重要载体。一旦失去了传承人，传统音乐也将随之消亡。因此，要加强对传统音乐的保护，必须从对传承人的保护入手。传承人在非物质文化遗产保护中发挥着极为重要的作用。目前在我国广东、江苏等较为发达的地区，以及贵州、云南等少数民族聚居地区，对于传承人的保护普遍采用的是发放补助金的方式。然而，这一保护措施也存在一定的问题，难以实现对传承人的有效保护。对此，应当针对发放补助金的方式进行改进，如开展群体资助的方式等。对保护措施的改进与优化，将有利于提高非物质文化遗产保护的合理性，最大限度地保证非物质文化遗产的延续。

关于传统音乐传承人的保护，不少学者提出了具有建设性的意见。其中，郑一民在《保护传承人是"非遗"工作的重中之重》中提出，传承人是实现非物质文化遗产活态传承的重要基础，同时他也认为在非物质文化遗产保护工作中，必须坚持以人为本的原则。当前，我国非物质文化遗产传承人群体普遍存在着年龄偏大的问题，一旦这些高龄的传承人离世，其所承载的非物质文化遗产知识与

技艺也将随之消失。这也反映了在非物质文化遗产传承中还存在传承人不足的问题。针对这一问题，政府必须给予民间非物质文化遗产传承人以帮助，不断提高他们的社会地位，鼓励他们开展传承活动，这也是非物质文化遗产保护中的重点与关键。

此外，学者安学斌也在保护传统音乐传承人方面提出了自己的见解，主要从历史价值与生存环境两个方面展开对传承人的研究。他针对传承人在现代传承活动中面临的问题提出了一定的对策，包括加强对民族文化生态的保护、建立健全传承人补贴和有偿传承制度等。

（四）加强对文化生态环境的保护

传统音乐源于生活，它的传承和发展也都与人们的生活有着紧密的联系，不少传统音乐作品都是人们在现实生活的艺术实践中创造出来的，这些音乐文化是对生产、生活实践的真实反映，蕴含着人们最真挚和朴素的情感。传统音乐的传承，离不开人民群众生活的自然和社会环境，同时这些也都是传统音乐文化中的重要内容。因此，对传统音乐的现代保护来说，一个较为重要的问题就是要保护好民族文化生态环境，为传统音乐的生存和发展提供健康的文化土壤。从传统音乐与民族文化的关系上来说，只有保护好民族文化，才能够使传统音乐在现代得到更好的保护，并获得新的发展。

对传统音乐来说，其早已不是单纯的艺术娱乐，在内容和形式上，传统音乐与各类文化现象相依附，已经与人们的生产、生活、风俗、信仰等融为一体。因此，对传统音乐的现代保护来说，必须为其提供相应的文化环境，通过各种民俗或节日活动，为传统音乐的表演提供舞台和空间。具体可以从以下几方面入手：

第一，要重视保护民族文化环境与文化土壤。这一文化土壤既是指物质层面的，也是指精神层面的。因此，在精神层面，应当重视民族传统文化保护中的教育问题，加强对各族人民进行保护民族传统文化的教育，通过教育使他们认识到自身民族文化是不可再生的，提高人们对传统音乐文化的重视程度，增强保护和传承传统文化的自觉性。

第二，传统音乐的产生、发展与保护都与其所处的环境有着密切的关系，既包括自然环境也包括人文环境。保护传统音乐，必须将文化生态环境的保护作为关键。

第三，在现代社会环境下，传统音乐中的一些音乐文化形态将会逐渐消失，应当对其采取记录保护的方式。一方面，建设文化博物馆，加大对传统音乐的搜

集、调查、整理力度,这种方式已经在一些地方得到了实践,实践证明,其是一种实现非物质文化遗产活态传承的有效方式。另一方面,还应当加大对民族传统节日和民俗活动的扶持力度,为传统音乐提供表演的舞台与空间。

第四,还可以通过建立生态保护点对传统音乐的文化生态环境进行保护。此外,传统音乐还可以与旅游发展相结合。例如,以苗族聚居地区独特的自然风光和传统音乐文化作为发展旅游产业的独特旅游资源,吸引大量游客前来体验苗族传统音乐文化,既有利于苗族传统音乐的传播,也有利于苗族传统音乐的保护。

参考文献

[1] 蔡际洲.中国传统音乐概论[M].上海：上海音乐出版社，2019.

[2] 褚晓冬.中国传统音乐文化多元探究[M].北京：中国水利水电出版社，2017.

[3] 崔琦.民族音乐文化传承与发展研究[M].长春：吉林出版集团股份有限公司，2022.

[4] 单红龙.中国传统音乐[M].武汉：武汉大学出版社，2014.

[5] 胡小满.中国民间音乐[M].石家庄：河北教育出版社，2005.

[6] 黄允箴，王璨，郭树荟.中国传统音乐导学[M].上海：上海音乐学院出版社，2006.

[7] 靳蓉.中国传统音乐在现代音乐创作中的应用[J].艺术大观，2024（11）：79-81.

[8] 李林.中国传统音乐审美研究[M].长春：吉林人民出版社，2021.

[9] 刘敏.基于多元文化的中国传统音乐发展研究[M].吉林：吉林出版集团股份有限公司，2022.

[10] 马惠娟.中国传统音乐文化的经典传承与时代创新研究[M].北京：新华出版社，2019.

[11] 马希刚.中国传统音乐概论[M].北京：中国社会科学出版社，2021.

[12] 欧阳睿.中国传统音乐文化传承与美育价值研究[M].汕头：汕头大学出版社，2023.

[13] 蒲亨强.中国地域音乐文化[M].西安：陕西师范大学出版社，2007.

[14] 谭卉.民间音乐艺术风格与传承价值研究[M].西安：世界图书出版西安有限公司，2017.

[15] 田文.中国传统音乐的传承与新音乐的发展研究[M].北京：新华出版社，2020.

[16] 王丽丹.中国传统音乐研究[M].长春：吉林人民出版社，2019.

[17] 王秀庭，杨玉芹，郇玖妹.中国传统音乐传承与发展探论[M].济南：山东人民出版社，2014.

[18] 王耀华，杜亚雄.中国传统音乐概论：汉[M].福州：福建教育出版社，1999.

[19] 王纵林，王艺萌.文化视域下民族音乐的传承与发展[M].北京：中国戏剧出版社，2015.

[20] 温鞴鞴，曾彦，徐莹.民族音乐传承视角下的中小学音乐教育[M].长春：吉林人民出版社，2020.

[21] 谢秋菊，宋柏汶.多元文化影响下民族音乐的传承与发展研究[M].北京：北京工业大学出版社，2019.

[22] 修海林.古乐的沉浮：中国古代音乐文化的历史考察[M].济南：山东文艺出版社，1989.

[23] 杨稀雯.中国传统音乐文化的传承与发展[M].汕头：汕头大学出版社，2022.

[24] 袁静芳.中国传统音乐概论[M].上海：上海音乐出版社，1999.

[25] 张巨斌.中国民族民间音乐[M].北京：东方出版社，2023.

[26] 张君仁.西北传统音乐研究[M].上海：上海音乐学院出版社，2010.

[27] 张丽丹.中国民族音乐及其与传统文化的交流[M].北京：新华出版社，2021.

[28]张学旗,张青鸽.民族音乐文化传承与学校音乐教育[M].北京:文化发展出版社有限公司,2019.

[29]赵志安,陈镇华.中国音乐文化教程[M].北京:中国传媒大学出版社,2006.

[30]祝云.记住乡愁:民间音乐文化传承教育理论与实践[M].成都:西南交通大学出版社,2020.

[31]邹昊.历史文化语境中的中国传统音乐研究[M].北京:中国农业出版社,2022.